CW00340219

樋口真嗣特撮野帳

Shinji Higuchi
Special Effect's Field Notes :
Visual Plans and Sketches

Shinji Higuchi Special Effect's Field Notes: Visual Plans and Sketches

© Shinji Higuchi 2022
978-4-7562-5523-5 (outside Japan)

Author **Shinji Higuchi**

Designed by **Minoru Mamata** (rocka graphica)
Edited by **Akihiko Kikawa** (GENET)
Scanned by **Keita Maki** (GENET)
Managing by **Yoshiyuki Oba**
SpecialThanks **Anime Tokusatsu Archive Centre** (ATAC)
Printed and Bound in Japan by **Kosaido Co.,Ltd.**

PIE International Inc.

2-32-4 Minami-Otsuka, Toshima-ku, Tokyo 170-0005 JAPAN
international@pie.co.jp
www.pie.co.jp/english

*This book is a collection of excerpts and edits of concept notes written by Mr. Shinji Higuchi on field notebooks (Sokuryo Yacho) (Kokuyo Co., Ltd.).
*The colored sticky notes are newly written by Higuchi for this book.

はじめに **4**

シン・ウルトラマン **6**

シン・ゴジラ **88**

巨神兵東京に現る **378**

進撃の巨人 ／ 進撃の巨人 エンド オブ ザ ワールド **522**

西遊記 **552**

樋口真嗣インタビュー **578**

樋口真嗣フィルモグラフィー **632**

＊本書は測量野帳（コクヨ株式会社）に樋口真嗣によって描き込まれたアイデアメモを抜粋編集し1冊にまとめたものです
＊カラー付箋に書いているメモは、樋口が本書用に新たに書き下ろしたものです

野帳のすすめ。

私たちの仕事のほとんどは、この世にない
ものを、さもあるかのように、まるで見てき
たかのように喧伝することになります。
目に見えないものを、どうやって形にするのか。
頭の中に思い浮かべます。
でもそれが思い通りの形なのか残念ながら
自分でもわかりません。だから客観的に見て
間違っていないか確認する必要があるのです。
そのために頭に浮かんだその姿形、何をして
いるのかを描き記します。
アブクのように不安定なその思いつきが消えて
なくなる前に、急いで描き写すのです。
残念ながら頭の中で思いついた時の確かな
手応えほど良くない場合がほとんどです。
自画自賛に溺れることなく、冷静な客観性
を持ち続けることも重要です。
打ち砕かれたイメージを再構築するタフな精神力も
欠かせません。描いちゃ消し、描いちゃ消し、を繰り返
しているうちに、下手な鉄砲も数撃ちゃ当たるので
しょうか、正解が見えてきます。
これならイケるぜ、って形を把握できるように
なります。通常は机の上で描くべきなので
すが、私たちの仕事はいつも机があるよ
うな安定した環境に身を置いてはいま
せん。野に山に、海辺に走る電車の中でも。
　　脳が勝手にひらめき思いついてしまう。

その衝動的なスパークは時と場所を選び
ません。そんな時でも野帳なら厚く硬い
表紙がそのまま画板がわりになります。
しかも頼んでもいないのに縦横の比率は
1ページで映画撮影時のフレーム比、1:1.85から
1:2.35に近いので画面いっぱいに描けば
完成した映画を容易にイメージできるのです
お値段もお手頃で、海外製のもっとかっこいい
メモ帳みたいに残り枚数を気にしながら
描く事もなく、ガシガシ描けます。
いいこと尽くめのこの野帳。気がつけば
もう20年以上の付き合いになりますが、これを
本にしたいというありがたい申し出がありまして
驚きであります。めちゃくちゃウレシイです。
でも、これもあくまで完成した映画という致点、
にたどりつくまでの中間生成物なので、一枚画と
しては至らないものばかりなんで、申し訳なさす
ぎます。そんなんでよかったら見て来て下さい。
面倒な編集をおつきあいいただいたジェネットの
木り明彦さま、デザイナーのrocka graphica真々田稔さま
こんな奇特な企画に乗っかっていただいた
パイ・インターナショナルの大場義行さま。
そして最後に日向に暗躍していただいた秘密結社
ATAC〈アニメ特撮アーカイブ機構〉の三好様、
辻様、書ききれないほどいっぱいいるこの落書きを
すばらしい映画にまで持ち上げて下さったすべての
スタッフのみなさま、ありがとうございました。
これからもよろしくお願いします。

2022年10月吉日 日本野帳の会 樋口真嗣

空想特撮映画

物心ついた頃には当たり前のように存在していたので、
そいつが突然やってきた瞬間の驚きを私は知らない。
運良くそれを目撃できた世代は皆口を揃えて
その驚きこそがそいつの全てだ、と言う。
正直、羨ましい。だから、その羨ましさをなんとか
形にする。それが遅れて生まれた残念な世代が
抗える唯一の表現なのです。

シン・ウルトラマン

【公開日】2022年5月13日

キャスト	斎藤 工　長澤まさみ　有岡大貴　早見あかり
	田中哲司　西島秀俊
	山本耕史　岩松 了　嶋田久作　益岡 徹
	長塚圭史　山崎 一　和田聰宏

企画・脚本	庵野秀明
監督	樋口真嗣
准監督	尾上克郎
副監督	轟木一騎
監督補	摩砂雪
音楽	宮内國郎　鷲巣詩郎
製作代表	山本英俊
製作	塚越隆行　市川 南　庵野秀明
共同製作	松岡宏泰　緒方智幸　永竹正幸
原作監修	隈田雅浩
エグゼクティブプロデューサー	臼井 央　黒澤 桂
プロデューサー	和田倉和利　青木竹彦　西野智也　川島正規
協力プロデューサー	山内章弘
ラインプロデューサー	森 賢正
プロダクション統括	倉田 望
撮影	市川 修　鈴木啓造
照明	吉角荘介
美術	林田裕里　佐久嶋依里
編集	栗原洋平　庵野秀明
VFXスーパーバイザー	佐藤敦紀
ポストプロダクションスーパーバイザー	
	上田倫人
アニメーションスーパーバイザー	熊本周平
録音	田中博信
整音	山田 陽
音響効果	野口 透
装置設計	郡司英雄
装飾	坂本 朗　田口貴久
スタイリスト	伊賀大介
ヘアメイク	外丸 愛
デザイン	前田真宏　山下いくと
VFXプロデューサー	井上浩正　大野昌代
カラーグレーダー	齋藤精二
音楽プロデューサー	北原京子
音楽スーパーバイザー	島居理恵
キャスティング	杉野 剛
スクリプター	田口良子
助監督	中山権正
製作担当	岩谷 浩
宣伝プロデューサー	中西 藍
製作	円谷プロダクション　東宝　カラー
制作プロダクション	TOHOスタジオ　シネバザール
配給	東宝

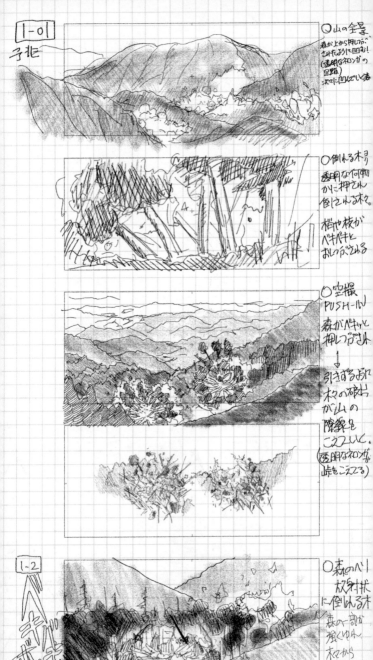

1-01
子北

○山の全景
森が上から押しつぶされたように凹む!
(透明なヤワンガの全部)
次々に凹んでいく春

○倒れる木々
透明な何物かに押されて倒れる木々。
幹や枝がバキバキとおしつぶれる

○空撮
PUSH-IN
森がバキッと押しつぶされ
↓
引きするおに木々の破片が山の稜線をこえていく。
(透明なヤワが峠をこえてる)

1-2

バキバボキ

○森のヘリ放射状に倒れる木
森の一部が強くゆれ木々から野鳥がはばたく

8

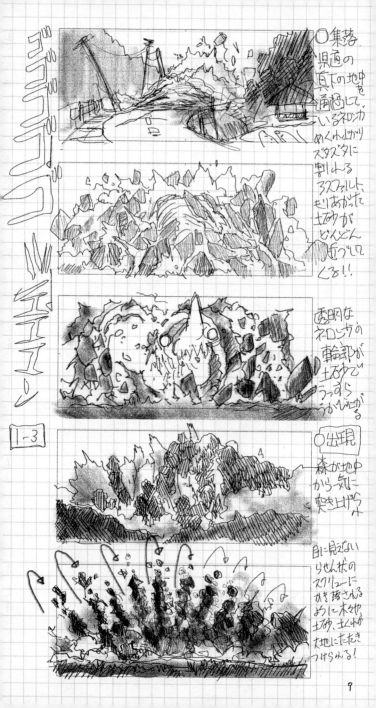

ゴゴゴゴゴゴゴ

ゴーッ

ミシミシミシーン

1-3

○集落

県道の真下の地中を通過しているオーム が めくれ上がり ズタズタに割れる アスファルト。もりあがった土砂が どんどん 近づいてくる!!

透明な オームの 輪郭が 土砂で うっすら 浮かびあがる

○出現

森が地中 から一気に 突き出す

目に見えない らせん状の スクリューに まき落される ように木々や 土砂、土くれが 大地にたたき つけられる!

9

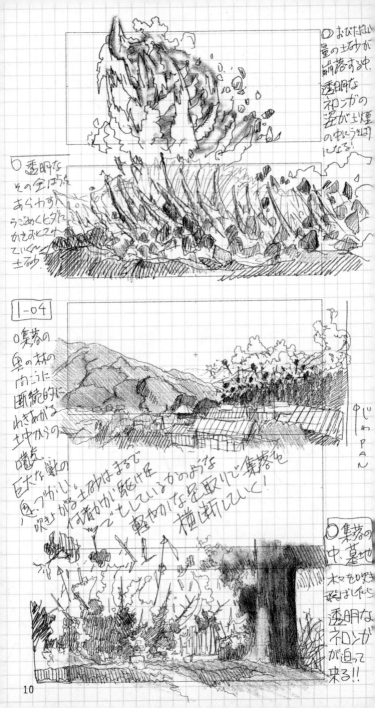

○ おびただしい
量の土砂が
崩落する中。
透明なネゾガ
の姿が土煙
の中にうきぼり
になる!

○ 透明なその全ぼうを
あらわす。
うごめくヒダに
かきみだされて
いくり土砂。

|1-04|

○ 集落の奥の林の
向こうに
断続的に
わきあがる
土中からの
噴気

じわPAN→

② 巨大な獣の
つがい。

③ 吹き上がる土けむりはまるで
何者かが駆け足で
ダッシュでもしているかのような
軽やかな足取りで集落を
横断していく!

○ 集落の中。墓地

ネマをふり
飛ばしたら
透明なネゾガ
が迫って来る!!

10

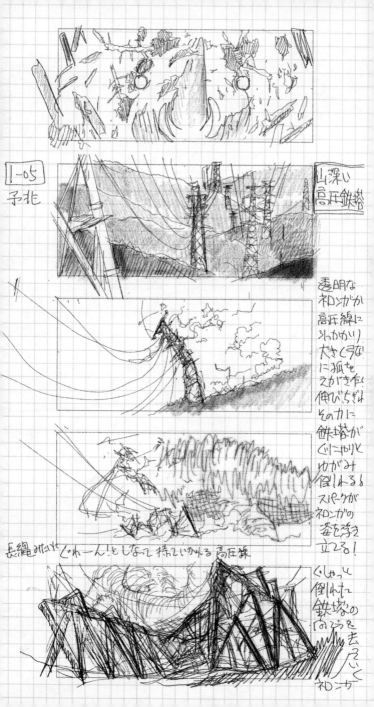

1-05
予兆

山深い
高圧鉄塔

透明な
ネンガが
高圧線に
ひっかかり
大きく弓な
に孤を
えがき右に
伸びちぎれ
その力に
鉄塔が
ベゴベゴリと
ゆがみ
倒れる。
スパークが
ネンガの
姿を浮き
立てる!

長縄みたいに　ぐわーん!としなって倒れていく高圧線

くしゃっと
倒れた
鉄塔の
向こうを
去って
いく
ネンガ

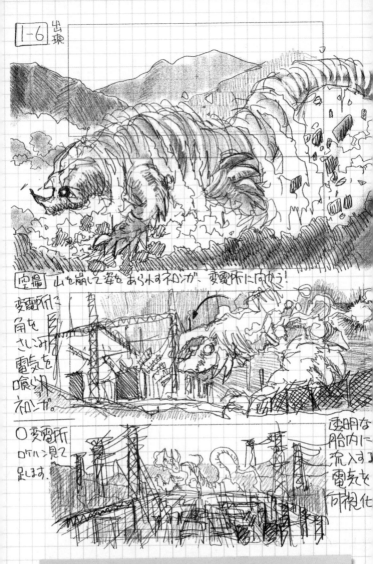

1-6 出現

空撮 山を崩して姿をあらわすネロンガ、変電所に向かう！

変電所に角をさし込み電気を喰らうネロンガ。

○変電所ロケハン見て足します。

透明な胎内に流入する電気を可視化

「透明」を鉛筆で表現するのは中々の殊難しく、さらに面倒臭い「放電」も加わり、絵コンテしづらい怪獣禍威獣でした。
のちのガボラに使用されるアルキメデス・スクリュー型の背びれは、ネロンガにも付く予定でした。

12

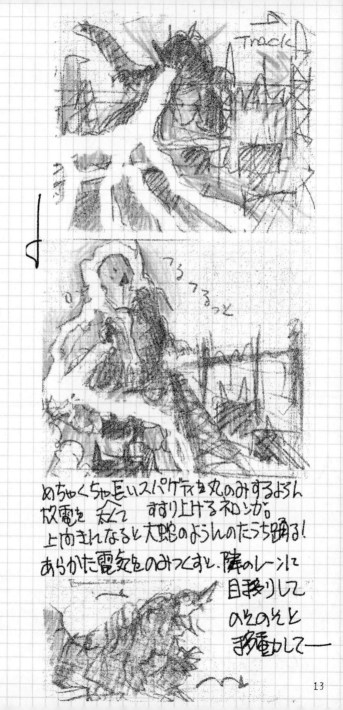

Track!

めちゃくちゃ巨いスパゲティを丸のみするよん
放電を受て　すすり上げるねじか。
上向きになると大蛇のようんのたうち踊る！
あらかた電気をのみつくすと、隣のレーンに
目移りして
のそのそと
移動して——

13

○ならんだ変電器の中や地下を
つきやぶって太い放電が波打ち
ながら一方向に向かって（●━）
すいこまれていくと

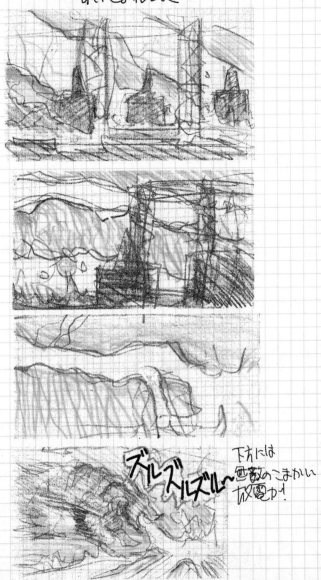

ズルズル
ズルズル～

下方には
無数のこまかい
放電が！

14

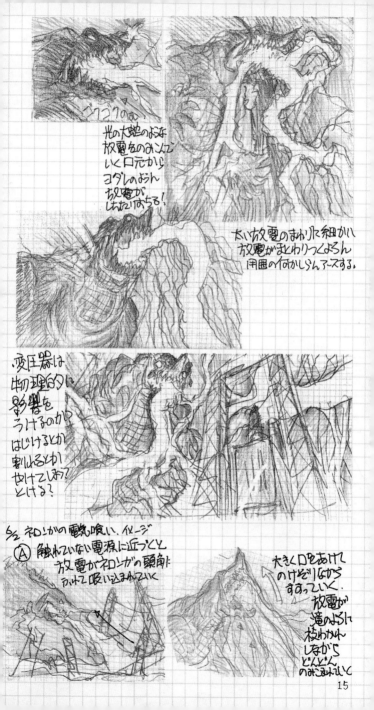

山中に
落着する巨大な
光球。
土砂が
まきあがる

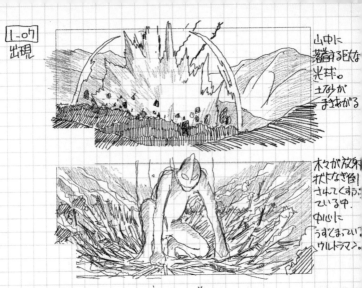

木々が放射
状になぎ倒
されてゆく中。
中心に
うずくまってい
るウルトラマン。

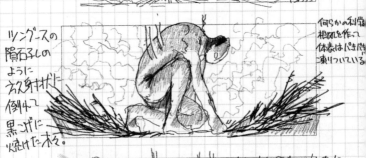

ツングースの
隕石落下の
ように
放射状に
例れて
黒コゲに
焼けた木々。

何らかの科学
根拠を作って
体表はパキパキ
凍りついている

もっと
大きく
見せたい。

限りなく全裸に近い人間型の異物が突如として現れ
動きだす——となるとこういう事かな?と描いて初めて気付くのは
ちょっと鈍感すぎるのかもしれませんが、なにしろ30年前
なので、似せた、というよりも、発想の源泉にどっぷりと染み
こんでいるのです。だからといって観客は許してくれないと思うので、
違って見えるような表現を、探り続けるのです。紙の上で。
急激な気圧の変化で体表に凍結した粉が割れるのも(以下略)

16

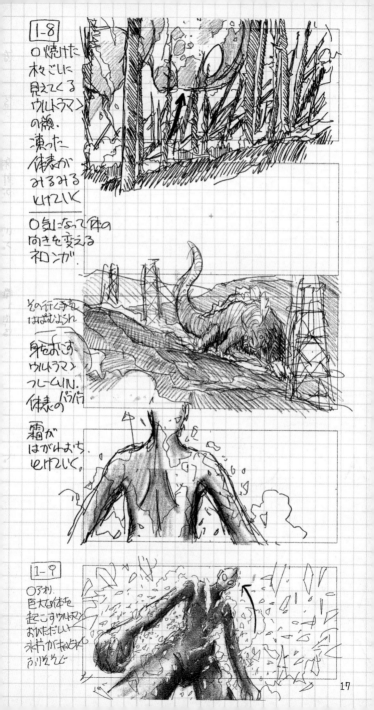

1-8

○焼けた
枝々ごしに
見えてくる
ウルトラマン
の顔.
凍った
体表が
みるみる
とけていく

○気になって体の
向きを変える
ネロンガ

その行く手を
はばむように

身をおこす
ウルトラマン
フレームIN.
体表の

霜が
はがれおち,
とけていく.

1-9

○アオリ.
巨大な体を
起こすウルトラマン
おびただしい
氷片がキラキラ
ふりそそぐ

17

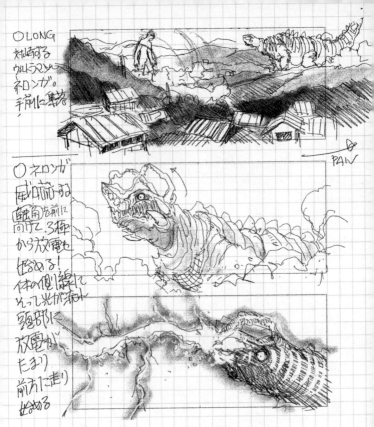

○LONG
対峙する
ウルトラマンと
ネロンガ。
手前に集落。

PAN

○ネロンガ
威力行する
触角を左前に
向けて、3極
から放電を
始める！
体の側線に
そって光が流れ
頭部に
放電が
たまり
前あた走り
始める

圧倒的なエネルギー同士の
応酬は、オリジナル版に付いては
当時最先端の光学作画（オプチカル アニメーション）で
表現されたが、現在であれば、何で
やるのが一番的確なのか？放電を
三次元空間に存在する立体的な
オブジェクトとして表現できないか？
中なしのランダムな動きではなく、
じんわり、ねっとりした粘性の高い
動きを試したものの満足には至らず…。

18

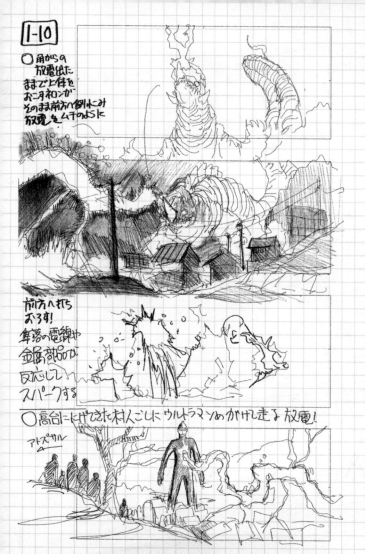

1-10

○ 角からの放電した
ままビビと体を
おこすネロンが
そのまま前かへ倒れこみ
放電をムチのように

前方へ打ち
おろす!
集落の電線や
金属部分が
反応して
スパークする

○ 高台ににげてきた村人ごしに ウルトラマンめがけて走る 放電!

アトズサル→

　群馬県中之条町の集落をロケハンした時に見つけた
魅力的な風景——山の斜面に立ち並ぶ地蔵
を、入れこみたく、斜面まで逃げてきた村人たちが巨人を
呆然と見ているようなカットを構成したが、民間人がウルトラマンを
目撃すると、後々いろいろと面倒になるので、ヤメました。
　人間を入れ込んだ方が巨大感が際立つのですが…。

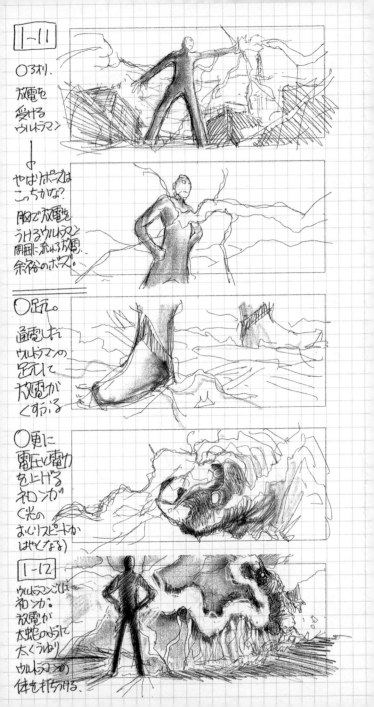

1-11

○3オリ.
放電を
受ける
ウルトラマン
↓

やはりポーズは
こっちかな?

胸で放電を
うけるウルトラマン
周囲に流れる放電。
余裕のポーズ。

○足元。
通電した
ウルトラマンの
足元に
放電が
くすぶる

○更に
電圧と電力
を上げる
ネロンガ
(光の
おくりスピードが
はやくなる)

1-12
ウルトラマンごしに
ネロンガ。
放電が
大蛇のように
太くうねり
ウルトラマンの
体を打ちつける。

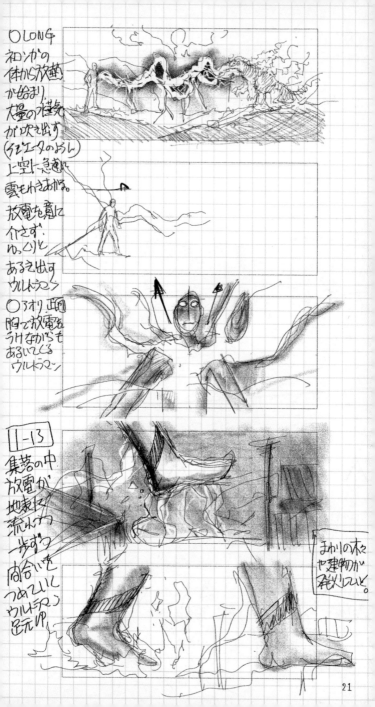

○LONG
ネロンガの
体から放電
が始まり
大量の湯気
が吹き出す
(ジェネータのおん)
上空に急速に
雲もわきあがる。

放電を意に
介さず、
ゆっくりと
あるき出す
ウルトラマン

○3カット正面
胸で放電を
うけながらも
あるいてくる
ウルトラマン

|1-13|
集落の中
放電が
地表を
流れる力
一歩ずつ
向合いを
つめていく
ウルトラマン
足元UP

まわりの木々
や建物が
発火している。

21

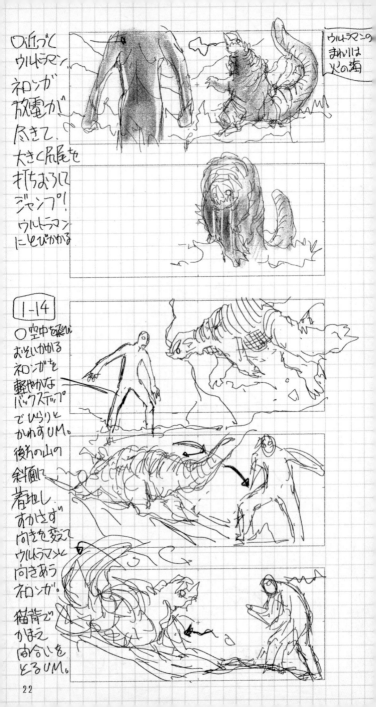

○近づく
ウルトラマン。
ネロンガが
放電が
尽きて、
大きく尻尾を
打ちおろして
ジャンプ！
ウルトラマン
にとびかかる

ウルトラマンの
まわりは
火の海

1-14

○空中を飛び
おそいかかる
ネロンガを
軽やかな
バックステップ
でひらりと
かわすUM。
後ろの山の
斜面に
着地し、
すかさず
向きを変えて
ウルトラマンと
向きあう
ネロンガ。

猫背で
かまえ
向かいを
とるUM。

22

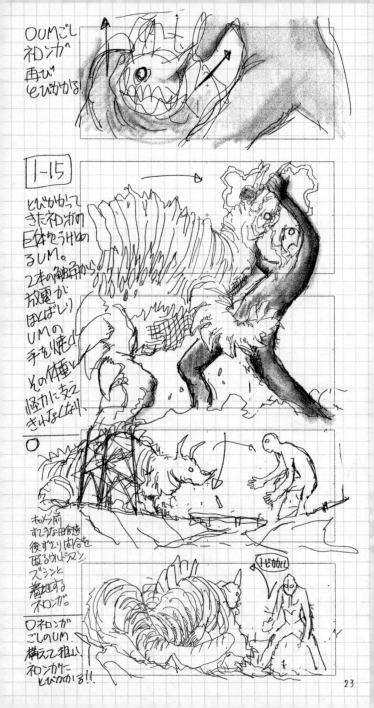

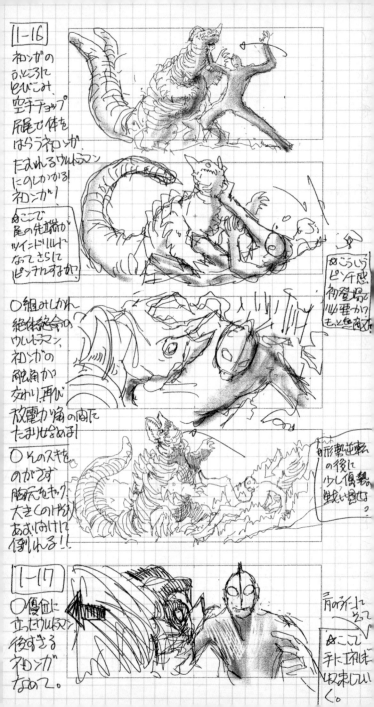

【1-16】

ネロンガの
ふところに
とびこみ、
空手チョップ
尻尾で体を
はらうネロンガ

たおれるウルトラマン
にのしかかる
ネロンガ！

△ここで
尾の先端が
ツインドリルに
なってさらに
ピンチ…するか？

△こういう
ピンチ感
初登場で
必要かも
と思案中

○組みしかれ
絶体絶命の
ウルトラマン、
ネロンガの
脇角が
太り、再び
放電が胸の肉に
たまりせめる手

○そのスキを
のがさず
胸元をキック
大きくのけぞり
あおむけに
倒れる!!

△形勢逆転
の後、
少し復製の
戦い目な？

【1-17】

○優位に
立ったウルトラマン、
後すぎる
ネロンガ
なめて。

青のライト…
っと

△ここで
手に手順は
収束して
いく。

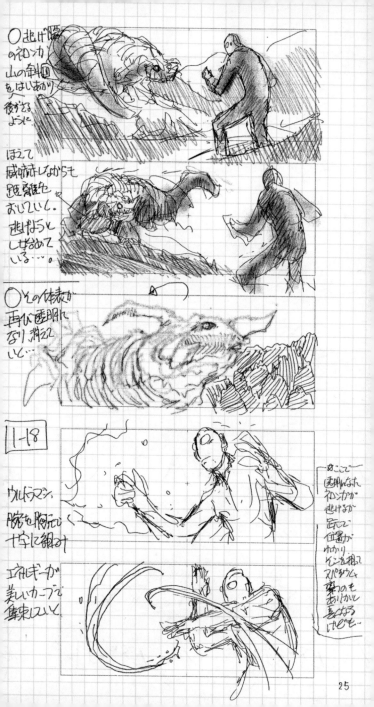

○逃げ腰
のネロンガ
山の斜面
をはいあがり
後ずさる
ように

ほえて
威嚇しながらも
距離を
おいている、
逃げ腰と
しはじめて
いる…。

○その体表が
再び透明に
なり消えて
いく…

┃1-18┃

ウルトラマン、
腕を胸元に
十字に組み

エネルギーが
美しいカーブで
集束していく

※ここで
透明になった
ネロンガが
逃げ出すが
伝って
位置が
わかり
ピンを狙って
スパジウム
薬のも
おもしろい
ことになる
けど…

25

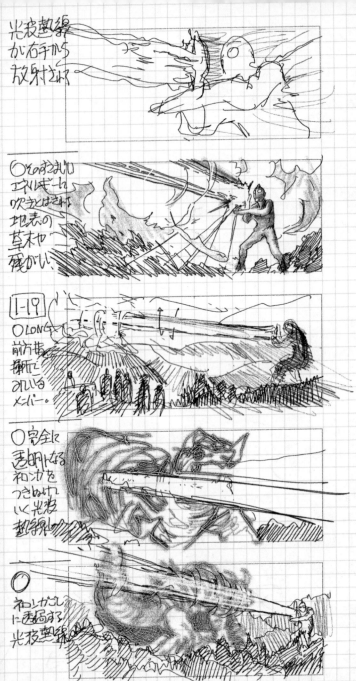

光波熱線
が右手から
放射される

○そのすさまじい
エネルギーに
吹き立とばされ
地表の
草木や
残がい

[1-19]
○LONG
前方手
操作に
われている
メンバー。

○完全に
透明になる
ネロンカを
つきぬけて
いく光波
熱線。

○
ネロンガごし
に透過する
光波熱線

26

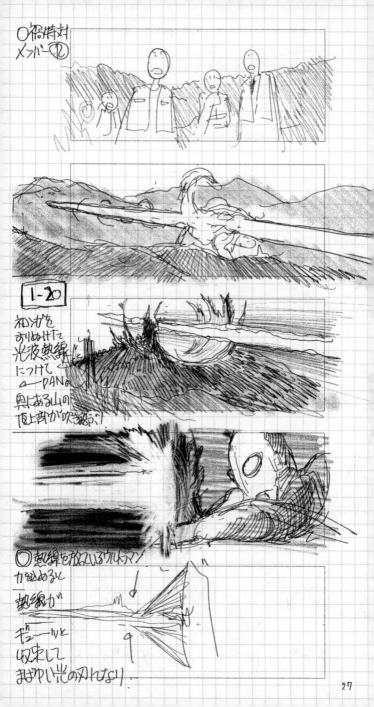

○禍特対
メンバー⑫

1-20

柵を
すりぬけて
光波熱線
につけて
←PAN。
奥にある山の
頂上群が吹き飛ぶ。!

○熱線を放っているウルトラマン
カをためると
熱線が
ギューールと
収束して
まばゆい光の刃となり…

27

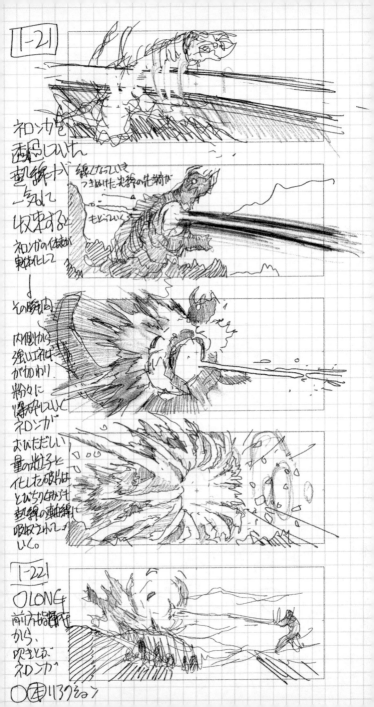

パネル	テキスト

T-21

ネロンガを
透過していた
熱線状線となっていた
つきぬけた光線の先端が
一気に
収束すると
モドってくる
ネロンガの体表が
軟体化して

その瞬間
内側から
強いエネが
切かわり
粉々に
爆発していく
ネロンガが

おびただしい
量の粒子と
化した破片は
とびちりながらも
熱線の軌跡に
吸収されて
いく。

T-22

○LONG
前メが始環で
から、
吹きとぶ
ネロンガ

○国 1137るい

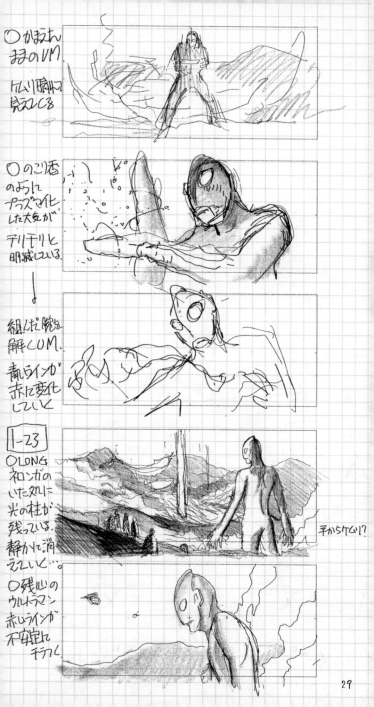

○かぶさん
ままのUM

ケムリ晴れて
見えてC8

○のこり活
のように
プラズマ化
した大気が
テリテリと
明滅している

↓

組んだ腕を
解くUM.
青いラインが
赤に変化
していく

1-23
○LONG
ゼロンガの
いた処に
光の柱が
残っている.
静かに消
えていく…。

手からケムリ!?

○残心の
ウルトラマン
赤いラインが
不安定に
チラつく

29

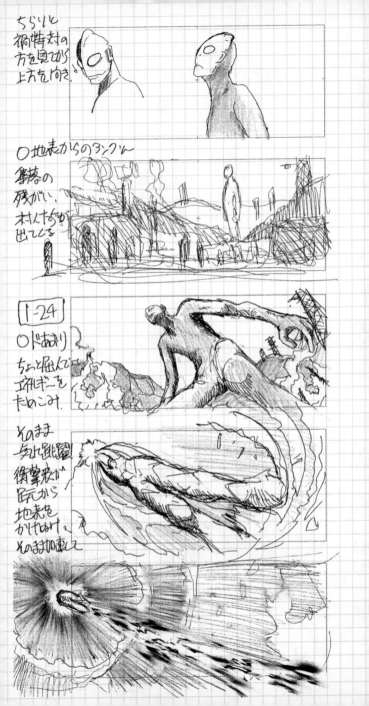

ちらりと
禍特対の
方を見てから
上方を向き。

○地表からのランクル

撃墜の
残がい。
村人たちが
出てくる

1-24

○ドあがり
ちょと屈んで
エネルギーを
ためこみ.

そのまま
一気に跳躍
衝撃波が
足元から
地表を
かけぬけ、
そのまま加速で

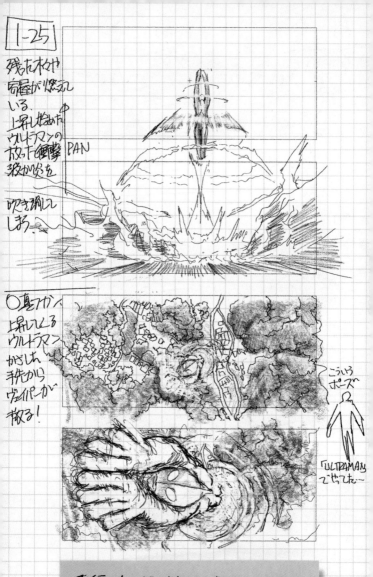

残ったガレキや
家屋が燃えて
いる。
上昇し始めた
ウルトラマンの
放〓〓
波が炎を

PAN

吹き消して
しまう。

○真下から、
上昇してくる
ウルトラマン
がさし
手先から
ヴァイパーが
散る！

こういう
ポーズ

「ULTRAMAN」
でやってね〜

飛行時のポーズをどうするか？も悩みの
タネでした。新しさ、推進力の存在を感じさ
せる説得力、どんもピンとくるものがないので
結局のところ、オリジナル版の「飛び人形」に
回帰していきました。この頃から"困ったら初代を見よ"
というルールに気がつき始めたのです。

31

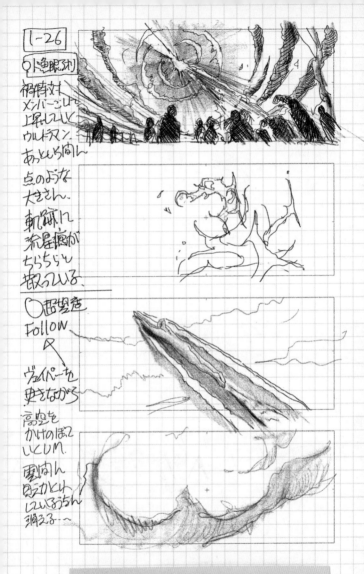

① 小魚眼別

特情対
メンバーごしに
上昇していく
ウルトラマン。
あっというまに

点のような
大きさ。

軌跡に
流星痕が
ちらちらと
散っている。

○超望遠
Follow

ヴェイパーを
曳きながら

高空を
かけのぼって
いくUM。

画面から
フレームアウト
していくうちに
消える…～

上昇していくウルトラマンの消え方こそ、実は一番コンテで
表現しにくいものでした。何か特別なエフェクトに
頼らずに、「あれっ?」という意外性であるはずのものが
いなくなっている…。連続する時系列の流れの中で
しか伝わらないので、実は絵になりづらいのです。

33

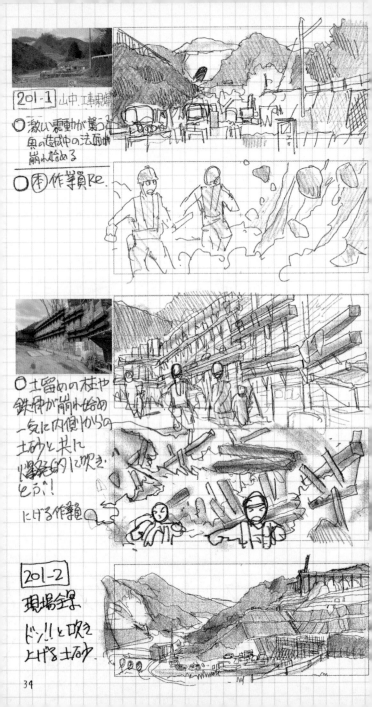

201-1　山中 工事現場

○激しい震動が襲う！
　奥の造成中の法面が
　崩れ始める

○周 作業員 Re.

○土留めの枠や
　鉄骨が崩れ始め
　一気に内側からの
　土砂と共に
　爆発的に吹き
　とぶ！

にげる作業員

201-2
現場全景

ドン!!と吹き
上げる土石や

34

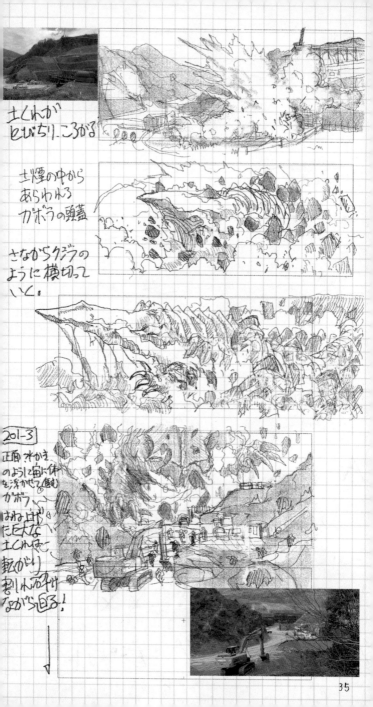

土くれが
とびちり、ころがる

土煙の中から
あらわれる
カボラの頭蓋

さながらクジラの
ように横切って
いく。

201-3

正面 水かき
のように宙に体
を浮かせて蠢く
カボラ。
みね田が
たE大な
土くれに。
転がり
巻しれられ
ながら圧る！

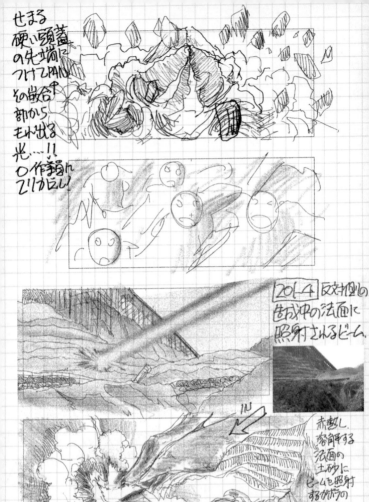

せまる
硬い頭蓋
の先端に
つけてPAN
その咬合部
部から
モル出る
光…!!
○作誦れ
くりカビレ!

201-4 反文カリ型の
造成中の法面に
照射されるビーム。

赤熱し、
溶解する
法面の
土砂に
ビームを照射
するガボラの
鼻先が
突っこむ!

IN

OLS

大量の土砂を
かき出したら
再び山中へ
没していく
ガボラ。
アルオメテスクリューの
尻尾が土砂を後方へ
まきちらしていく○

36

3

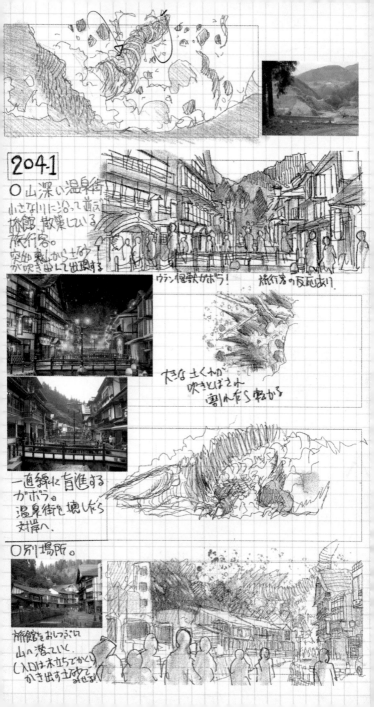

204-1

○ 山深い温泉街
小さな川に沿って道、
旅館、散策している
旅行客。
突如裏山から土砂?
が吹き出して出現する

ウラン?怪獣がボラ!　　旅行者の反応あり

大きな土くれが
吹きとばされ
割れたら転がる

一直線に盲進する
かボう。
温泉街を壊したら
対岸へ。

○別場所。

旅館をおしつぶし
山へ落ていく。
(入口は木立ちでかくり
かき出す土砂で見せる)

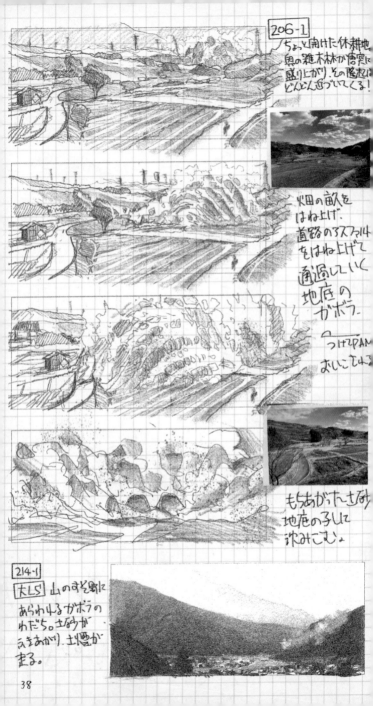

206-1
ちょっと開けた休耕地。
奥の雑木林が唐突に
盛り上がり、その隆起は
どんどん近づいてくる！

火田の畝を
はね上げ、
道路のアスファルト
をはね上げて
通過していく
地底の
ガボラ。

つけアPAM
おいこしよる

もちあがった土砂
地底の子に
沈みこむ。

214-1 [大LS] 山のすそ野に
あらわれるガボラの
わだち。土砂が
えぐれあがり、土煙が
まる。

38

（長野県佐久あたり）

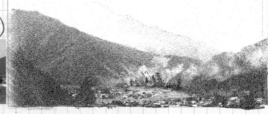

21. B-2が
バンカーバスターを
投下する。

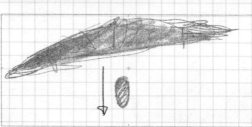

214-2
着弾し、一内おいて
地表をひきはがす
ような大爆発に

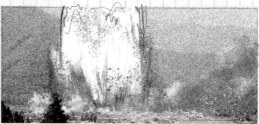

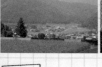

214-3
集落ごしに東山に着弾！
林が吹きとぶ!!

214-4　フカンメ
谷底に着弾。
（京屋で東山小屋ごし）

214-5 大LONG

山に次々着弾する
バンカーバスター。

204 別案 A

大LONG.

小さな温泉街

山から出てきた
サボテ、

まっすぐ進んで

宿屋をふみたおし

そのまま対岸の

山中をほって通り

消えていく。

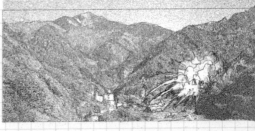

山梨県・増富温泉

40

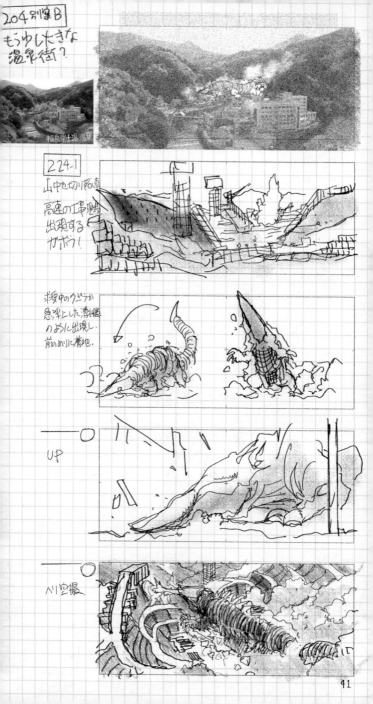

204 別撮B

もうゆしたきな
温泉街？

福島屋士温泉

224.1

山中を切り抱え
高速の工事現場
出現する
ガボラ！

未覚中のクジラが
急浮上した潜水艦
のように出現し、
前のめりに着地。

UP

ヘリ空撮

41

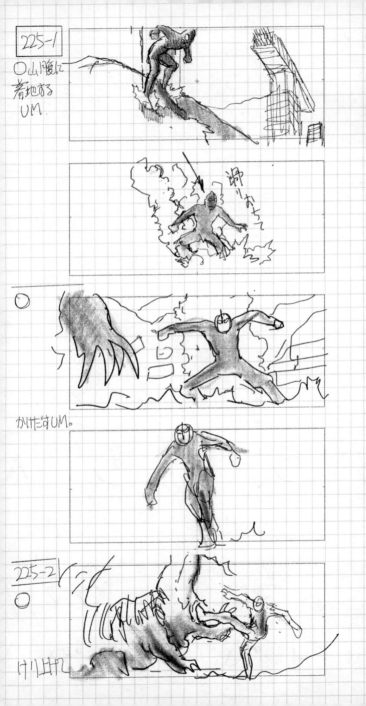

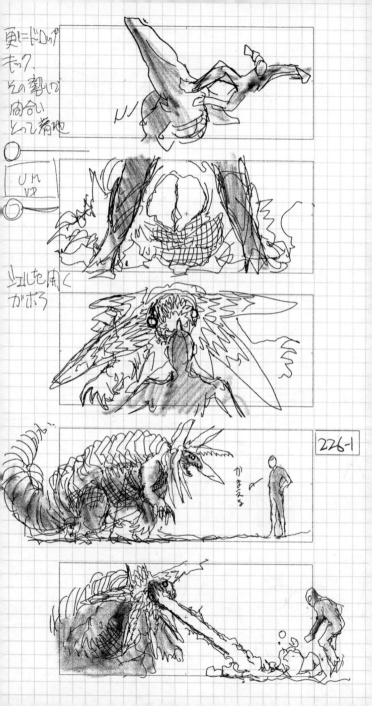

更にドロップ
キック。
その勢け
間合い
とって着地

UM
VP

少しむ間く
がおる

かまえる

226-1

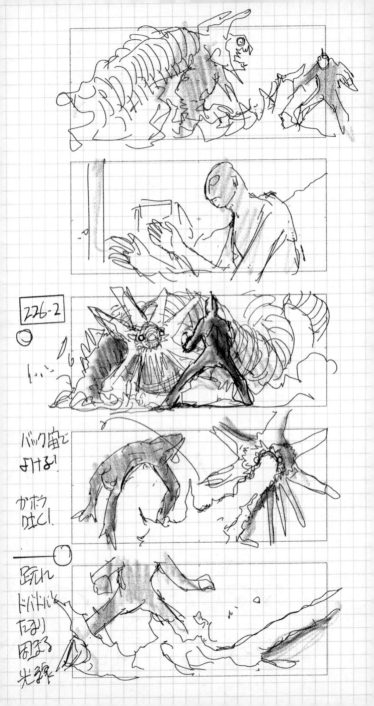

226-2

バック宙で
よける!

カボウ
吐く!

踏れ
ドバドバ
たより
困まる
光線

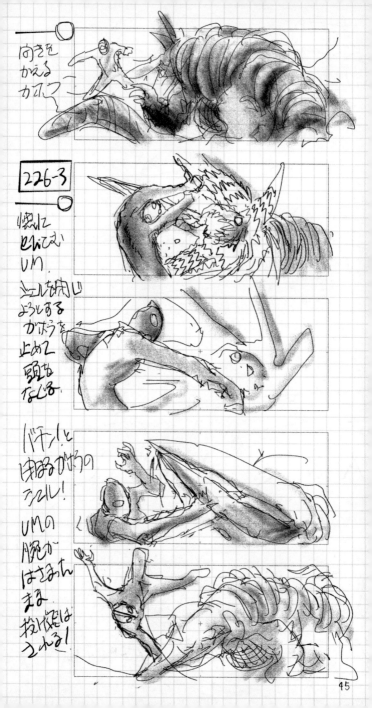

向きを
かえる
カエリ？

226-3

懐に
とびこむ
いり。

エルを内し
ようとする
かおうを
止めて
頭を
なじる。

バチン！と
ける かおうの
アシレ！

UMの
腕が
はさまん
まま
投げ飛ば
コれる！

45

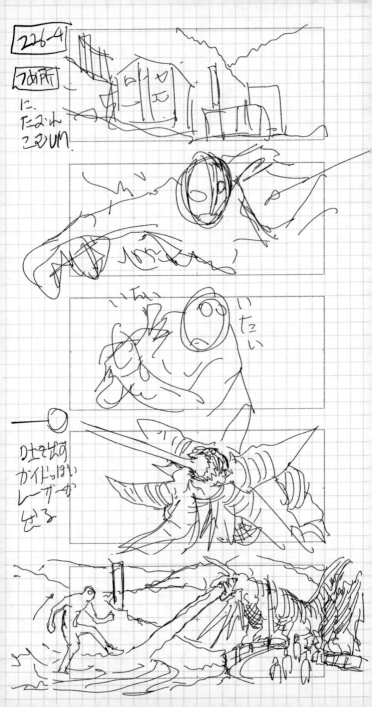

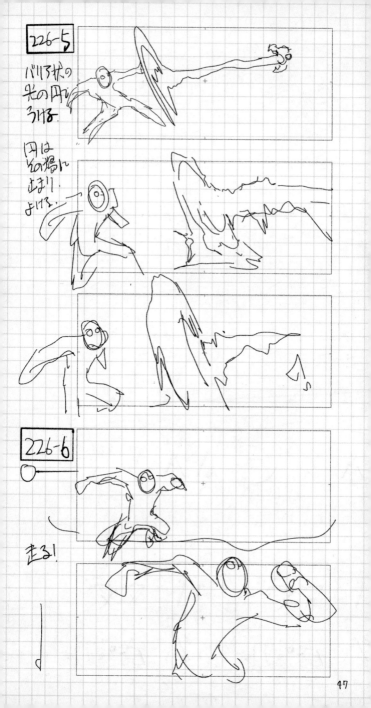

226-5

バリヤ状の
光の円が
つける。

円は
その場に
とまり、
よける。

226-6

走る!

47

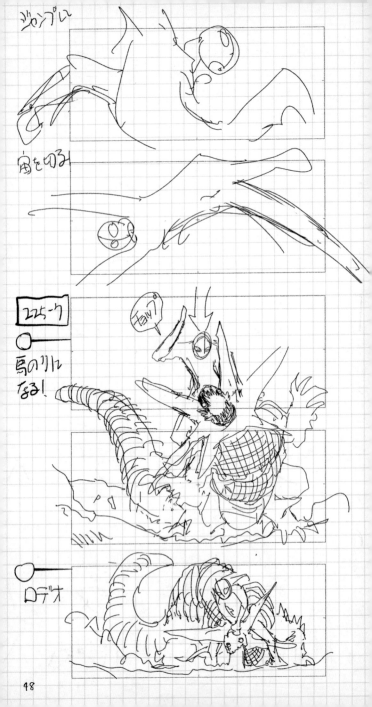

ジャンプ

窗をつかみ

ココ5-ク

馬のツル
なる!

チョップ

ロデオ

48

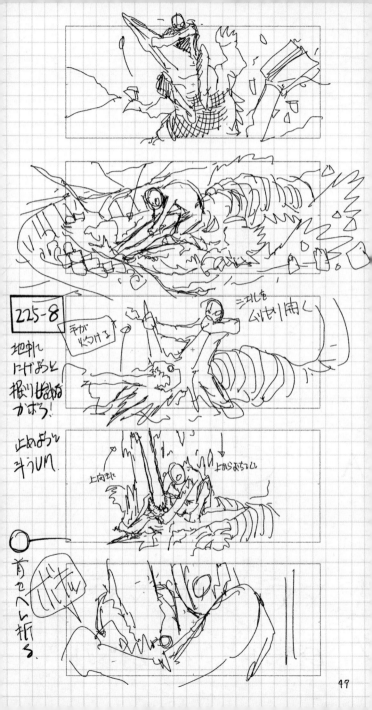

225-8

手が
火つける

シコルを
ムリヤリ開く

地削し
にげようと
振り払おう
かかる!

止めようと
ヌコリ人.

上向え

上からむちっ込

首を
へし
折る.

49

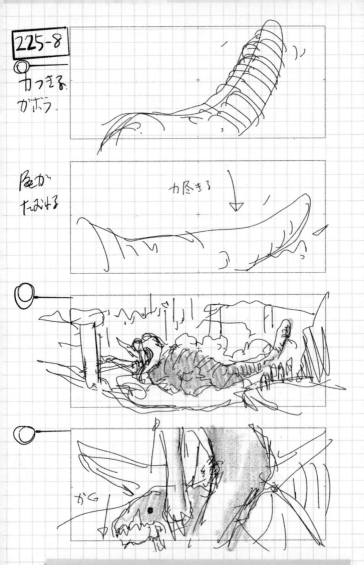

225-8

カつきる
ガボラ

尾が
たおれる

がG

ガボラの放つ"激ヤバ光線"は光の粒子の
集合体が高速で流れる、ゴジラやスペシウム光線
とは違うものを探ってみました。光る発泡材が
口から吐き出されて、当たった先でドロドロと堆積
して光が収まり乍ら固着していく。当時買ってもらえな
かった"スパイダーショット"のクレイジーフォームを光線化する発想でした。

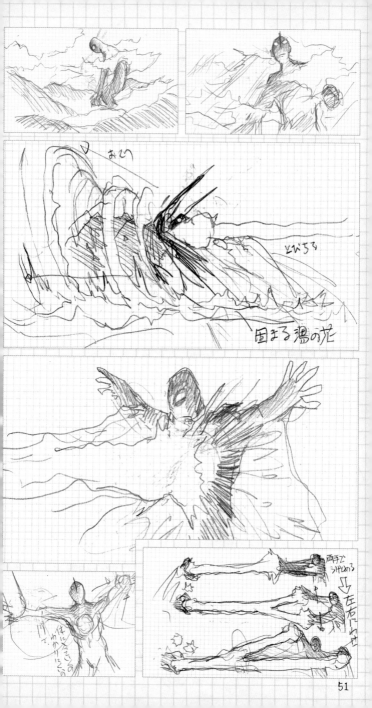

51

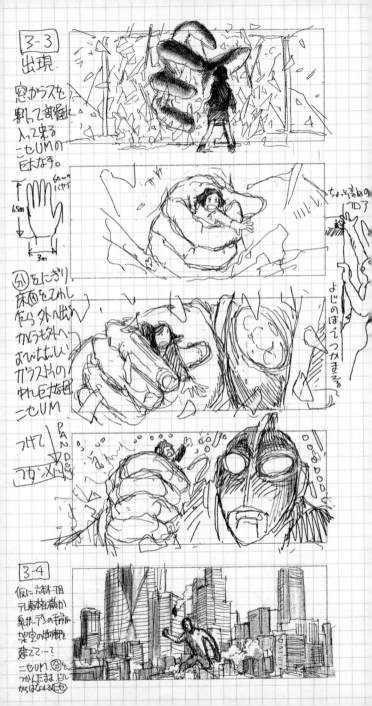

3-3
出現.

窓ガラスを
割って部屋へ
入って来る
ニセUMの
巨大な手。

65m
60cm
バヤイ
3m

（手）をにぎり、
床面をこわし
ながら外へ出れ
カラダモ外へ
おびきだし
ガラスどの
やぶれ巨大な目
ニセUM

つづけて
フカンメ─ツ

PAN DOWN

ちょっとちがうの
でるプロ

よじのぼって
つかまえる

3-4

仮に 六本木一丁目
テレビ東本楼が横が
泉ガーデンの干れル
架空の街を
建てて…て
ニセUM 图を
つかんだまま、ビル
からはなれる 图

ヲ ロ ロ ロ ロ ロ ロ

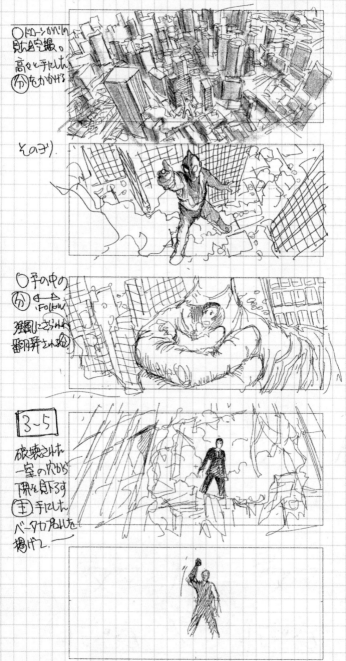

○ドローンから引いた空撮。
高々と手にした
(か)をかかげる

そのマリ.

○手の中の
(か) ←—→ Follow
強風にさらされ
翻弄される(名)

3-5
破壊された
一室の穴から
陽を射下ろす
(主)手にした
ベータカプセルを
掲げて.

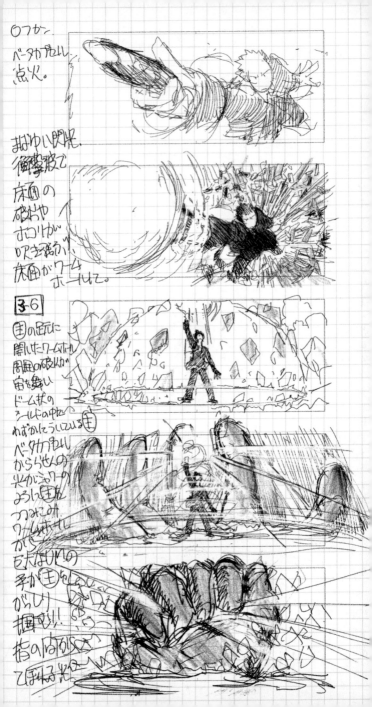

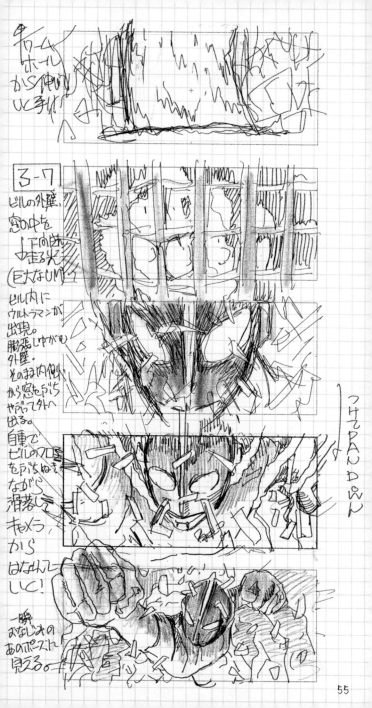

ワーム
ホール
から伸びる
に手!!

3-7

ビルの外壁、
窓の中を
↓下向きに
走る光
(Eだ ないか)

ビル内に
ウルトラマンが
出現。
膨張しゃがみ
外壁。
そのまま内側
から窓をぶち
やぶって外へ
出る。

自重で
ビルのフロス
をぶちぬき
ながら
滑落して
キャメラ
から
はなれて
いく!

一瞬
おなじみの
あのポーズに
見える。

つけてPAN DOWN

55

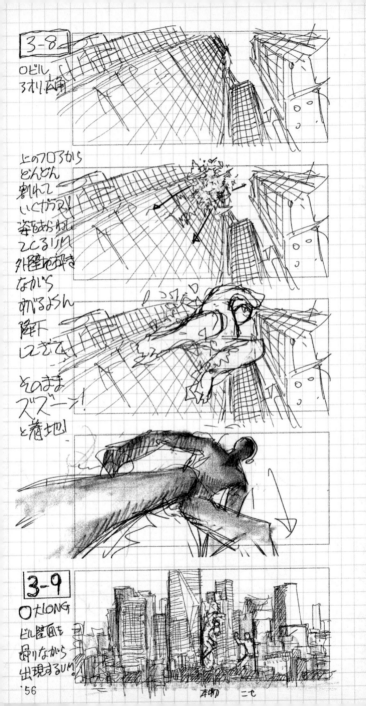

3-8

ロビル
３オリ右角

上のフロアから
どんどん
割れて
いくカラッ!

姿もあらわ
してくるリハ

外壁をつき
ながら
めげるよん

降下
してくる

そのまま
ズズズーン!
と着地!

3-9

○大LONG

ビル壁面を
割りながら
出現するUハ!

'56

本町 二七

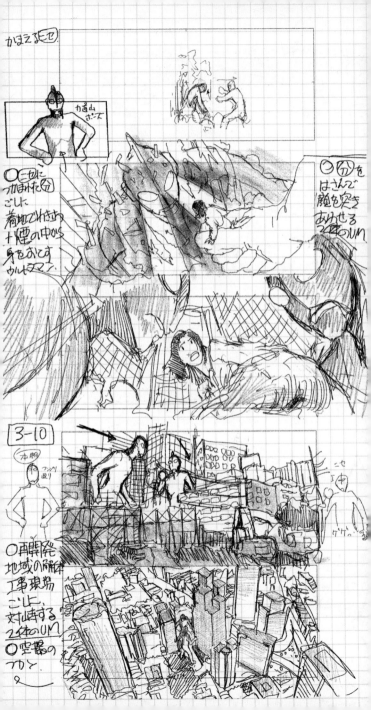

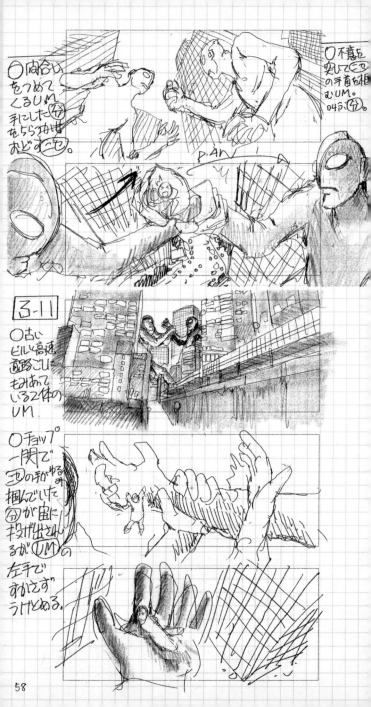

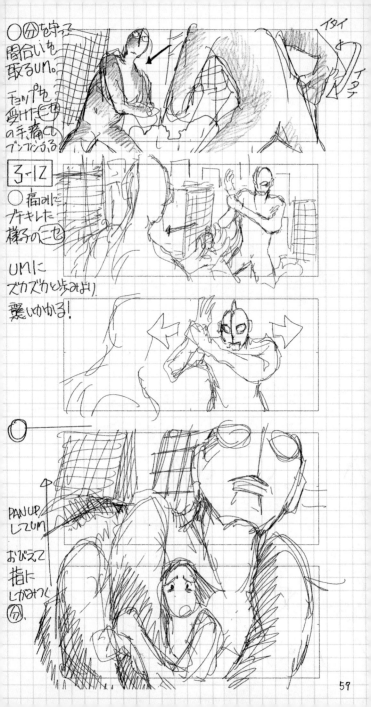

○⑦を守って
間合いを
取るUM。

チョップを
受けた三セ
の手、痛さ⑦
ブンブンふる

3-12

○痛みに
ブチキレた
様子の三セ

UMに
ズカズカと歩みより
襲いかかる！

イタイ

イタイ

○

PAN UP
してUM

おびえて
指に
しがみつく
⑦.

59

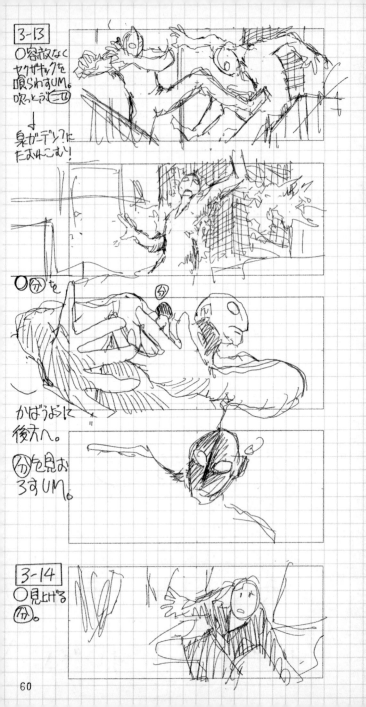

3-13
○容赦なく
セクザキックを
喰らわすUM。
吹っとぶ三ロ。
↓
鼻がデン?に
たおれこむ!

○(分)を

かばうよに
後方へ。

(分)を見お
ろすUM。

3-14
○見上げる
(分)。

60

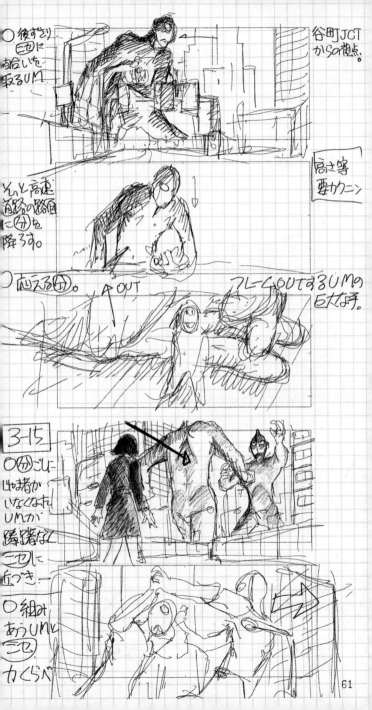

○後ずさり
□□に
あいてを
取るUM

谷町JCT
からの視点。

そっと高速
道路の路面
に(分)を
降ろす。

高さ等
要カクニン

○応える(分)。 ↑OUT フレームOUTするUMの巨大な手。

3-15
○(分)ごしに
じゃま者が
いなくなれ
UMが
躊躇なし
ニセに
近づき…

○組み
あうUMに
(あ)(ニセ)
カくらべ

61

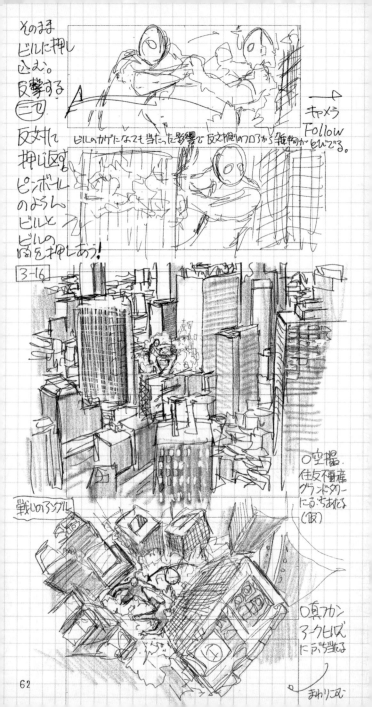

そのまま
ビルに押し
込む。
反撃する
三四

反対に
押し返す
ピンボール
のように
ビルと
ビルの
間を押しあう！

ビルのカゲになっても当たった影響で反対側のフロアから建物がとびでる。

キャメラ
Follow

3-16

戦いのアングル

○空撮.
住友不動産
グランドタワー
になる.ちあたる
(仮)

○真フカン
マークビズ
に戸が当たる

62

まわりに戸

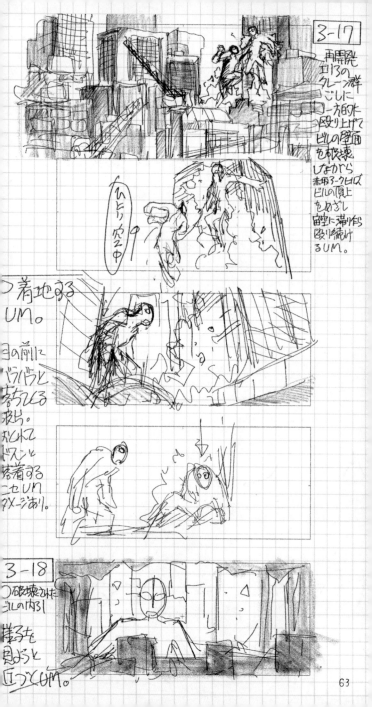

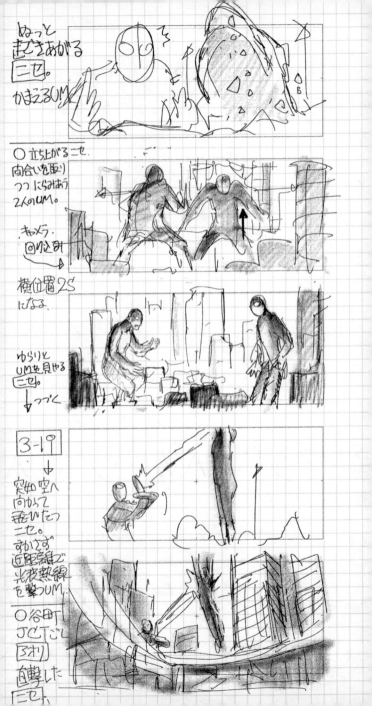

ぬっと
起きあがる
ニセ。

かまえるUM

○立ち上がるニセ.
向合いを取り
つつにらみあう
2人のUM.

キャメラ.
回り込み
→

横位置2S
になる.

ゆらりと
UMを見やる
ニセ。
↓つづく

3-19
↓
突如空へ
向かって
飛びたつ
ニセ。
すかさず
近距離で
光波熱線
を撃つUM.

○谷町
JCTごし
(3オリ)
直撃した
ニセ。

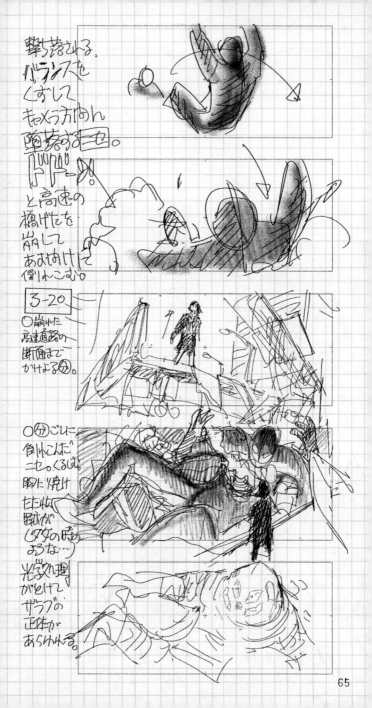

撃ち落される。
バランスを
くずして
キャメラ方向に
墜落する一色。

ドドドドー。
と高速の
橋げたを
崩して
あおむけに
倒れこむ。

3-20

○崩れた
高速道路の
断面まで
かけよる②。

○②ごしに
倒れこんだ
ニセ。くるぶ
胸に 燃け
左右幅
跡が
(ノダの時あ
ような…)

光ぶくれ理
がとけて
ザブの
正体が
あらわれる。

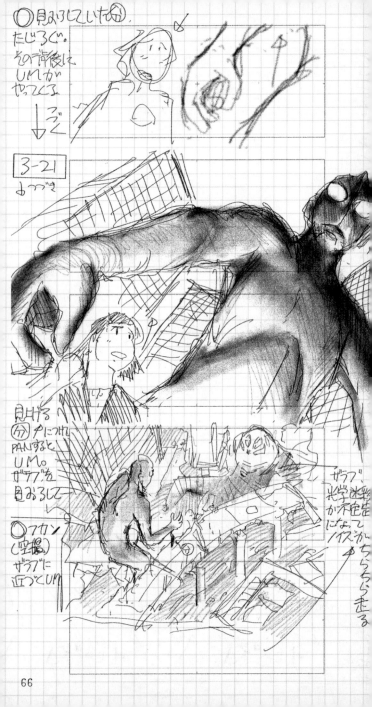

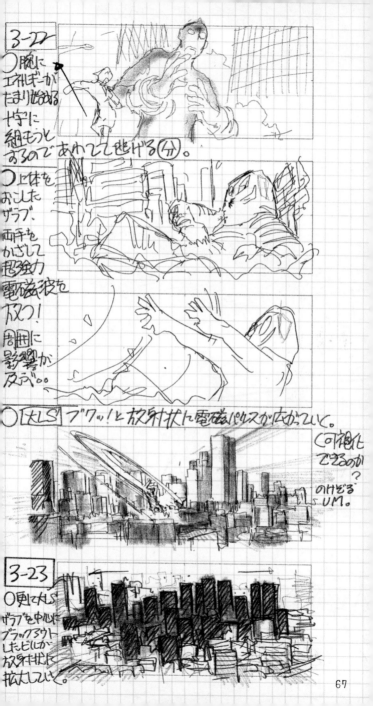

3-22

◯腕に
エネルギーが
たまり始める
十字に
組モうと
するのであわてて逃げる（分）。

◯上体を
おこした
ザラブ。
両手を
かざして
超強力
電磁波を
放つ！
周囲に
影響が
及ぶ‥。

◯[大LS] ブワッ!と放射状に電磁パルスが広がっていく。

◯可視化
できるのか
？
のけぞる
UM。

3-23

◯更に大LS
ザラブを中心に
ブラックアウト
したビルに
放射状に
拡大していく。

67

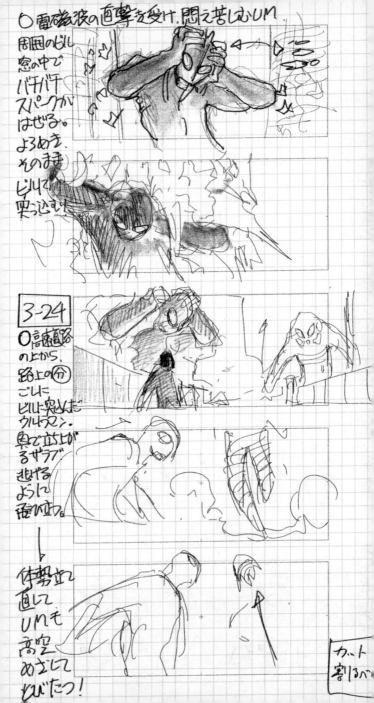

○電磁波の直撃を受け、悶え苦しむUM

周囲のビル
窓の中で
バチバチ
スパークが
はぜる。
よろめき、
そのまま
ビルに
突っ込む！

3-24

○高速道路
の上から、
路上の分
ごしに
ビルに突込んだ
ウルトラマン。

奥で立上が
るザラブ
逃げる
ように
飛び立つ。

体勢を
直して
UMも
高空
めざして
とびたつ！

カット
割るべし

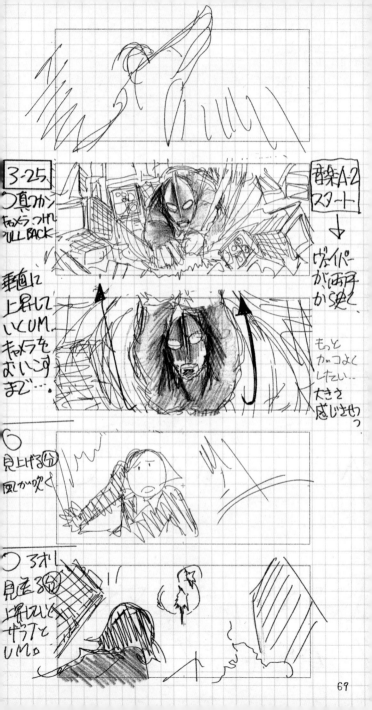

3-25,
つ真フカン
キャメラつれ
PULL BACK

垂直に
上昇して
いくUM.
キャメラを
おいこす
まで…

⑥
見上げる⑦
風が吹く

つ それ
見返る⑧
上昇していくを
ザラフと
UMo.

音楽A-2
スタート
↓
ヴェイパー
が両戸
から吹く

もっと
カッコよく
したい…
大きさ
感じを也
っ

69

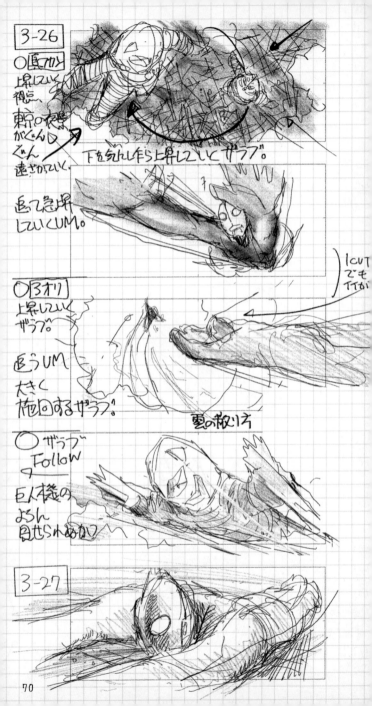

3-26

○匝フカン
上昇していく
穂。
東京の夜景
がぐんD
ぐん
遠ざかっていく

下を気にしたら上昇していくザラブ。

追って急坪
していくUM。

1CUTでもTTが

○③オリ
上昇していく
ザラブ。

追うUM
大きく
施回するザラブ。

雲の散り方

○ ザラブ
Follow
巨人機の
よん
見せられぬか⁉

3-27

70

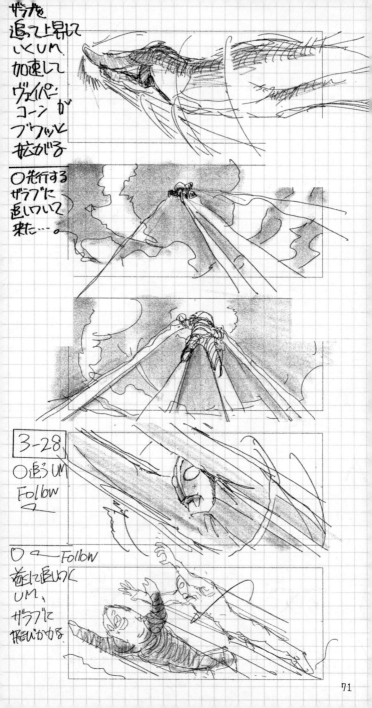

ザラブを
追って上昇して
いくUM。
加速して
ヴァイパー
コーンが
ブウッと
拡がる

○先行する
ザラブに
追いついて
来た…。

3-28
○追うUM
Follow

○←──Follow
逆に追いつく
UM、
ザラブに
掴びかかる。

71

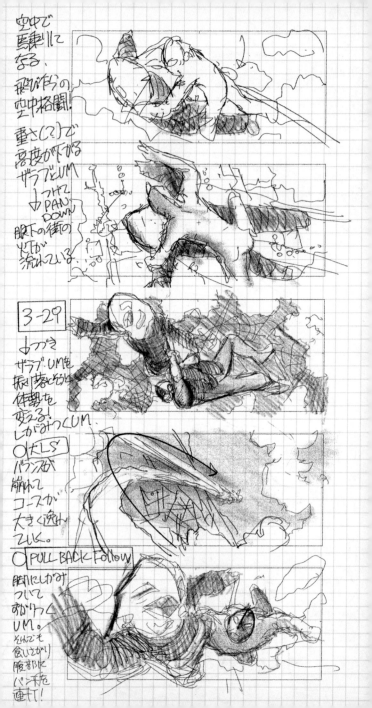

空中で
馬乗りに
なる。

飛びながらの
空中格闘！

重さ(?)で
高度が下がる
ザラブとUM

↓つけて
PAN
DOWN

眼下の街の
光が
流れている

3-29

↓つづき

ザラブUMを
振り落とうと
体勢を
変える！
しがみつくUM.

○（だし方）
バランスが
崩れて
コースが
大きく逸れ
ていく。

○PULL BACK Follow

脚にしがみ
ついて
ずかりつく
UM。
それでも
食いさがり
腹部に
パンチを
連打！

なりふり
かまわぬ
戦いぶり.

3-30

↓つづき
とうとう
馬乗りに
なり空中
だけど
組みあいて
タコなぶり

とどめた
ケリ入れて

地表へ
けりおとそうと!

○ ↓folbw
何発も
ケリを入れ
どんどん
高度を
下げていく.

逃げて
距離を
とると、ザラブ。
とびかかる
レム!!
(空中ですが

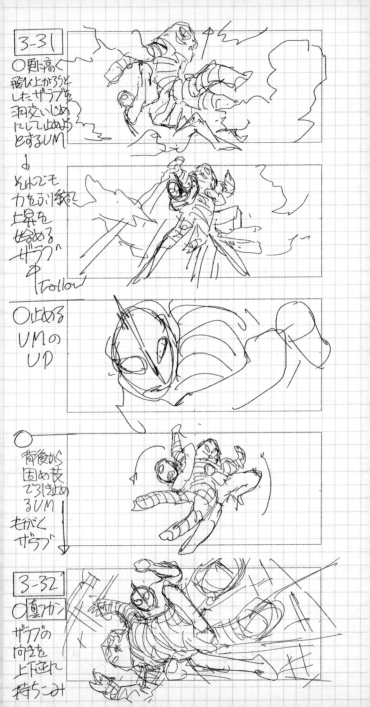

3-31

○更に高く
飛び上がろうと
したザラブを
羽交いじめ
にして止めよ
とするUM

↓

○それでも
力をふり絞り
上昇を
始める
ザラブ

↓Follow

○止める
UMの
UP

○

背後から
固め技
で引き止め
るUM

モがく
ザラブ

3-32

○真フカン

ザラブの
向きを
上下逆れ
持ちこみ

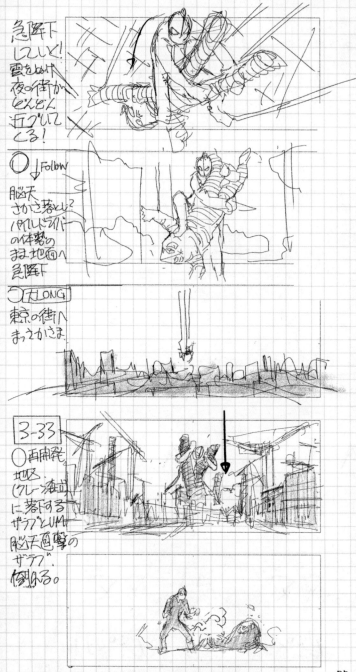

急降下
していく!
雲をぬけ
夜の街が
どんどん
近づいて
くる!

○ ↓Follow
脳天
さかさ落とし?
パイルドライバー
の体勢の
まま地面へ
急降下

○ ★LONG
東京の街へ
まっさかさま

3-33
○再開発
地区
(クレーン海沿)
に落下する
ザラブとUM
脳天直撃の
ザラブ
倒れる。

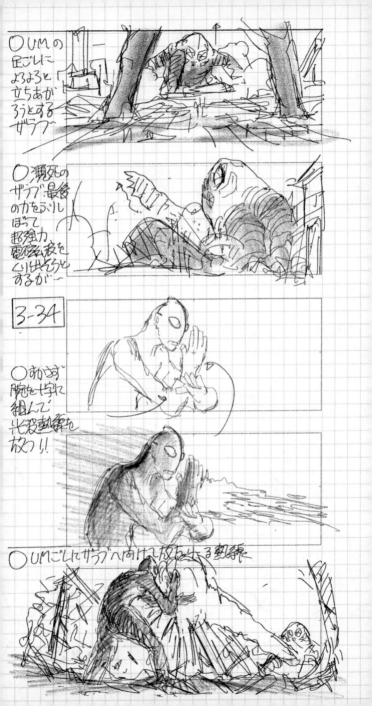

○UMの足ごしによろよろと立ちあがろうとするザラブ

○瀕死のザラブ：最後の力をふりしぼって超強力電磁光波をくり出そうとするが…

3-34

○すかさず腕を上下に組んで光波熱線を放つ!!

○UMにしたザラブへ向けて放たれる熱線

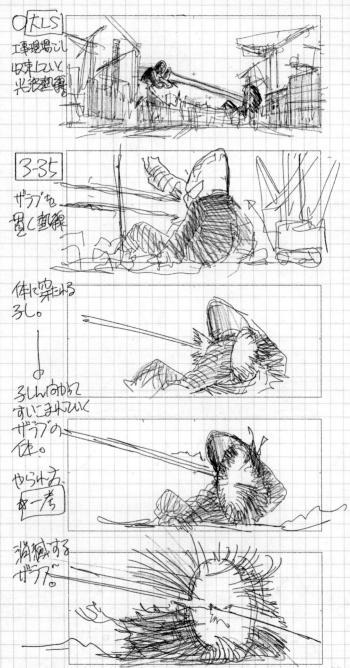

○ 大LS
工事現場ごし
4次元でひく
光波型電車

[3-35]
ザブを
置く型線

体に突たれる
ろし。

3しんの方へ
すいこまれていく
ザブの
体。

やられ方
#一考

消滅する
ザブ。

77

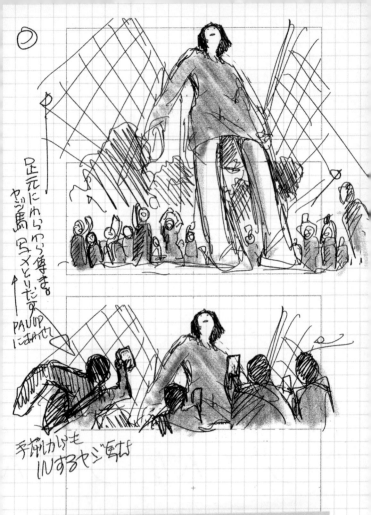

足元にわらわら集まるヤジ馬 写メとりだす

PAN UP にあげて

手前からもいんするヤジ馬

巨大な浅見の足元に近づきスマホを掲げて写真を撮るヤジ馬たちは2009年に横浜で開催されたフランスの「ラ・マシーン」の巨大なクモのロボットが大通りを歩くパフォーマンスを、逃げずに追いかけて写真を撮る観客を見て、ロボット以上の驚きを受けたのが忘れられず、いつか使ってやろうと思っていました。

参 国際ビル屋上.
←これは逆向きを
ウツギにしてます。

はいってくるメンバー

きゃさつるいっつのみ

移動? Dクランでけんしよ

今作のエピソード中最長の第4の事件。
その中でも最大の難関がこの巨大
浅見分析官でした。オリジナルのTVでも
屈指の名場面でしたから、それ以上の
インパクトを目指しました。

79

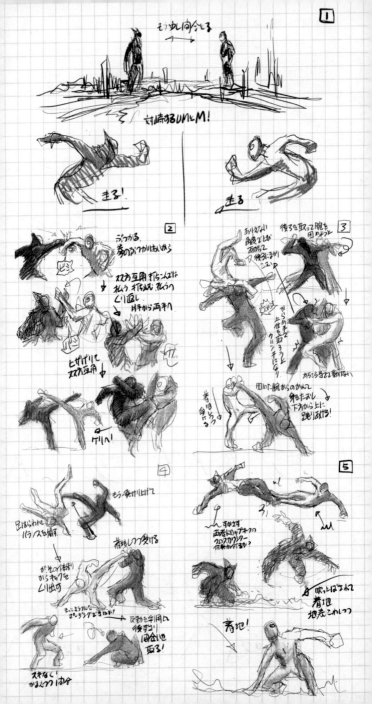

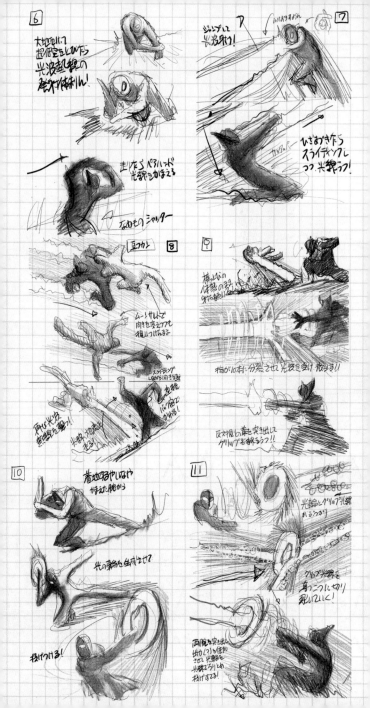

○衛星転送中

上昇しきった初で
パカッと割れ、
駆逐するゼットンの
コア、ワームホール
から転送されて
くるパーツが
どんどん組み上がって
いく、

円盤状の
シンプルなパーツが
いくつも重なり
回って形を作って
いく。

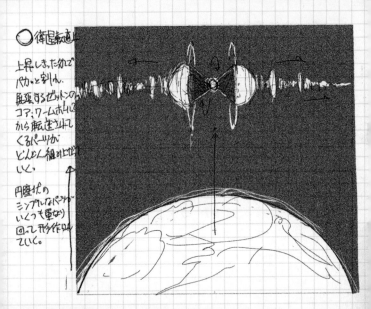

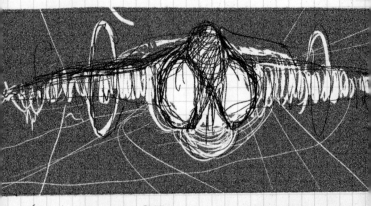

補助線の
ような治具が
変功にうかびつつ
作用して消えていく。
○タリアングル

じんわり

回り込み

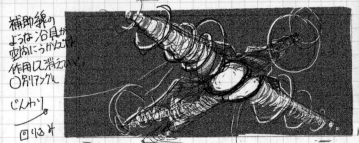

82

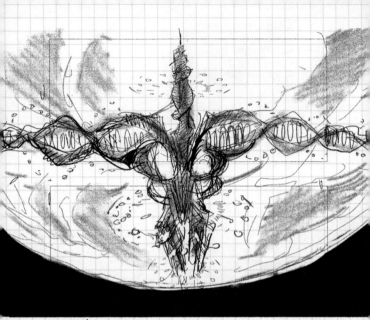

○地球胎内に、形ができあがっていくゼットン。

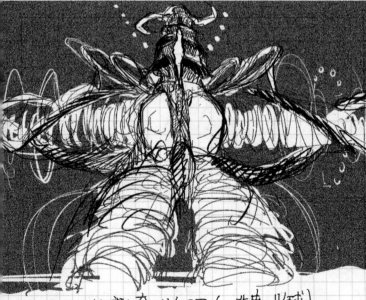

○そのヨリ。胸部に奔っていくコア。(一北度の半球)

軌道との
ゼッタイ、スケール感

○大きさを
感じさせるなら
このくらいの
対比が必要
なのでは…?

○月のよう
稜線の
向こうから
昇ってくる

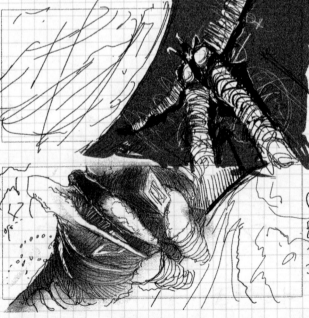

○アオリ
キャメラから
離れ水
いくので
全体ボカ
見えて
くる。

○フカン
足元に
ひろがる
地球。

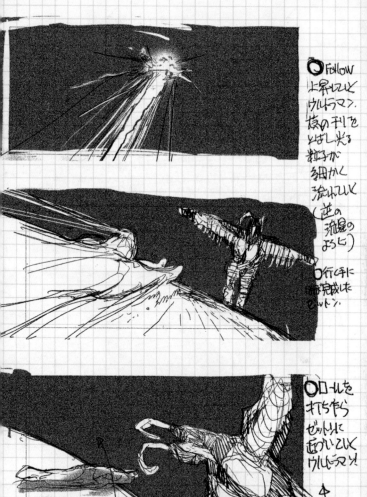

● FOLLOW
上昇していく
ウルトラマン、
枝の手りを
とばし光る
粒子が
細かく
流れていく
（逆の
流星の
ように）

●行く手に
瞬時に完成した
ゼットン

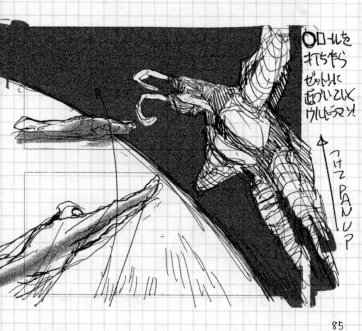

●ロールを
打ちちち
ゼットンに
近づいていく
ウルトラマン

つけて PAN UP

85

○巨大な
ゼットンの構造物
ごしに接近する
ウルトラマン
正面へ
まわりこみつつ

左へ。

ゼットンとの戦いは、もはや地球上に棲む生物の
法則を超越した戦いになるべきだ、というコンセプトは
早い段階で決まっていましたが、問題はそれが
ラストに相応しい見せ場になるのか？という事でした。
構造主義的な均衡のとれた画や舞踏のような運動
曲線は戦いとしての満足に結びつかなかったのです。

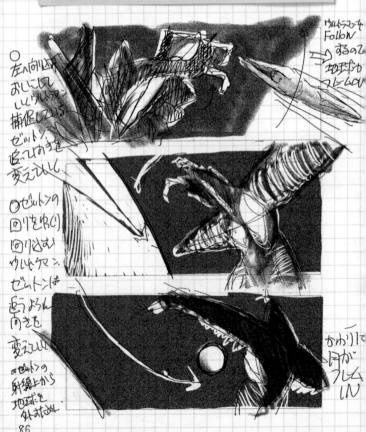

○左へ向いた
おしにして
いくウルトラマン
捕捉している
ゼットン
追ってむきを
変えていく。

○ゼットンの
回りを中心に
回り込む
ウルトラマン。

ゼットンは
追うように
向きを
変えていく

○ゼットンの
射線上から
地球を外みだし

ウルトラマンを
Follow
するので
地球からフレームOUT

かわりに
月がフレーム
IN

86

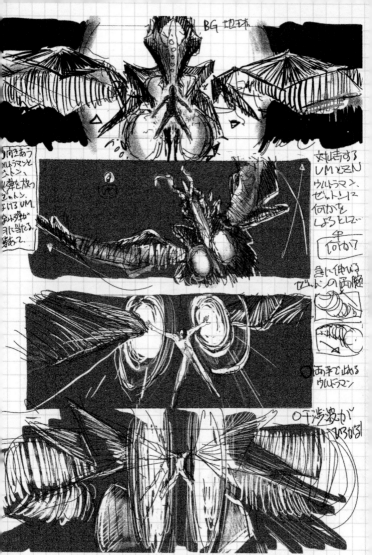

BG 地球

向きあう
ウルトラマンと
ゼットン、
火弾を放つ
ゼットン。
にげる UM。
なん発か
ヒットする。
数で。

対峙する
UMとZN
ウルトラマン、
ゼットンは
何かを
しゃべると…

「何か?」

きゅに伸びる
ゼットンの両腕

⊙両手でぬめる
ウルトラマン

○干渉波が
ひろがる!?

限られた動きの中で「必死さ」「悲壮感」を
感じさせつつ、ゼットンの圧倒的強さを
ワンアクションで見せるには、ウルトラマンを
虫けらのように叩きつぶす「無情さ」でした。

87

シン・ゴジラ

2016

子供の頃から非日常の世界へ誘う存在だった。
いつしかその復活が自分の生まれ育った国の
創作へのアイデンティティの嚆矢としてまばゆく
輝き始めては減衰しを幾度となく繰り返す。
自分だったらこうする、と思いを馳せながらも
訪れることのない機会から別の場を探しては
点鉄成金、同工異曲を繰り返してきたから、
そのチャンスが訪れた時はまさに捲土重来。
文字通り総力戦、思いつく限りを吐き出しました。

シン・ゴジラ

[公開日] 2016年7月29日

出演者	長谷川博己　竹野内　豊　石原さとみ　他
脚本・編集・総監督	庵野秀明
監督・特技監督	樋口真嗣
准監督・特技統括	尾上克郎
音楽	鷺巣詩郎
製作	市川　南
エグゼクティブプロデューサー	山内章弘
プロデューサー	佐藤善宏　澁澤匡哉　和田倉和利
プロダクション総括	佐藤　毅
ラインプロデューサー	森　徹　森　賢正
プロダクション統括	佐藤　毅
撮影	山田康介
照明	川邊隆之
美術	林田裕至　佐久嶋依里
美術デザイン	稲付正人
装飾	坂本　朗　高橋俊秋
録音	中村　淳
整音	山田　陽
音響効果	野口　透
編集・VFXスーパーバイザー	佐藤敦紀
VFXプロデューサー	大屋哲男
扮装統括	柘植伊佐夫
スタイリスト	前田勇弥
ヘアメイク	須田理恵
ゴジライメージデザイン	前田真宏
ゴジラキャラクターデザイン・造形	竹谷隆之
ゴジラアニメーションスーパーバイザー	佐藤篤司
特殊造形プロデューサー	西村喜廣
カラーグレーダー	齋藤精二
音楽プロデューサー	北原京子
スクリプター	田口良子　河島順子
キャスティングプロデューサー	杉野　剛　南　明日香
総監督助手	轟木一騎
助監督	足立公良
自衛隊担当	岩谷　浩
製作担当	片平大輔
宣伝プロデューサー	是枝宗男　稲垣　優
（B班）撮影	鈴木啓造　桜井景一
（B班）照明	小笠原篤志
（B班）美術	三池敏夫
（B班）操演	関山和昭
（B班）スクリプター	増子さおり
（B班）助監督	中山権正
（C班）監督	石田雄介
（C班）助監督	市原　直　伊野瀬　優
（D班）撮影・録音・監督	摩砂雪　轟木一騎　庵野秀明
協力	防衛省　自衛隊
製作プロダクション	東宝映画　シネバザール
製作・配給	東宝

© 2016 TOHO CO., LTD.

第一次上陸形態

UPPER 3メートル

ほとんどすべてに目がついてる

ONEだ

原型はこの時

巨大化の時間

haneda b kamata

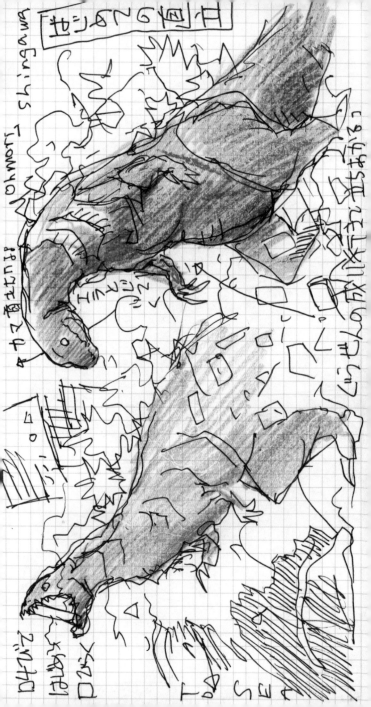

92

ゴジラのデザインについて。

オリジナルは1954年初版の初代ゴジラに準じたデザインを企画段階に...前田真宏さんに起こしてもらい立体におこす時ら...竹内隆とさんへ...のライブを加えて...。

のちに第2形態と呼ばれる上陸時のゴジラは、海棲生物らしい...呼吸のためのエラ、不安定ながらも歩めた歩行のための脚...いずれは隠出するであろう前肢の...先である胸部の突起、...て鱗は日本近海に...る深海魚をイメージ...これをもとに、いば

初期の脚本では羽田空港のD滑走路を破壊するはずでした。小型ボートをチャーターして、日本最大の人工地盤を見て回り、その資料をもとにコンテを描きましたが、実際に撮影することを考えると

なかなか大変なことが予想されるので、羽田のブロックはバッサリとカットすることになります

出現をどう見せるか？👁 市井のくらしに突如侵入してくる異物のインパクトを効果的に見せられるか？？ 👁視考える全ての点

海上警察の巡視船からの視点…記録用VTRだけで説明が可能か？ ワンカットだけ神の視点？🔁

空襲！！

ビチャビチャと
フロントガラスに泥っけが
おちる

宿車して テールライト だけで 見える

とんでもない規模の木蒸気爆発は、特撮で
素材を撮るか？あるいは 物理計算 の3DCG
シミュレーション
のどちらかになるのですが、どちらも
ワンカットあたりの カロリー が ベラボウ に高い
ので、全体量を調査する段階でオミットされました

海と怪合明日から

ここで一度フェイント
立ち昇った蒸気が
ゴジラのシルエット
に見えるようにしたかった
「なに！！今度の
ゴジラは白いの？」
と見まちがえる人が
いたりしても何に
なんて考えてました。

ダイナミックん

98

正行中の転モレールからのPOV

オキ1内から。

99

そのわきを立つケムリの
形が瞬間的んGん
のえる。

又は浮島Jctあたり

水蒸気爆発

城市島

大井

平手島島

C

羽田 B

京浜島

B用走路 色入灯

357

首都高

首都高

昭和島

モノレール

羽田空港のリモートカメラから

船上のビデオキャメラ
夕手持ち

取材ヘリ 見た日、

ファインダーン

見る

見る

見とける

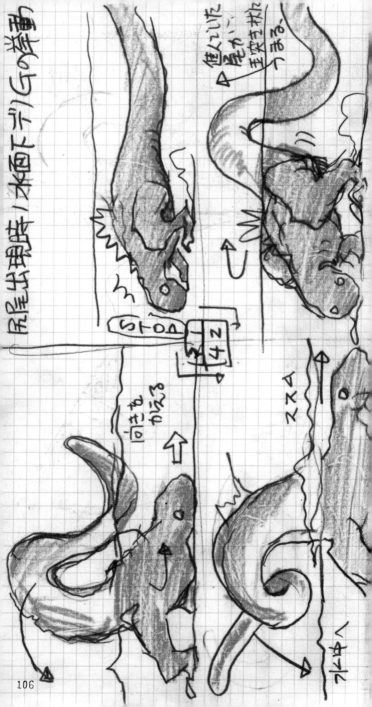

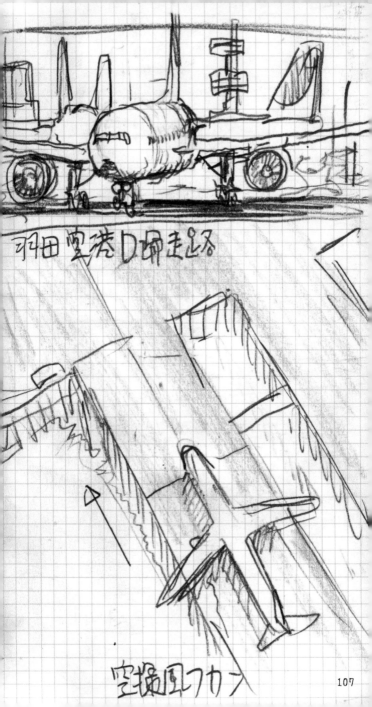

羽田空港D滑走路

空撮風フカン

コクピット

こっちでn

108

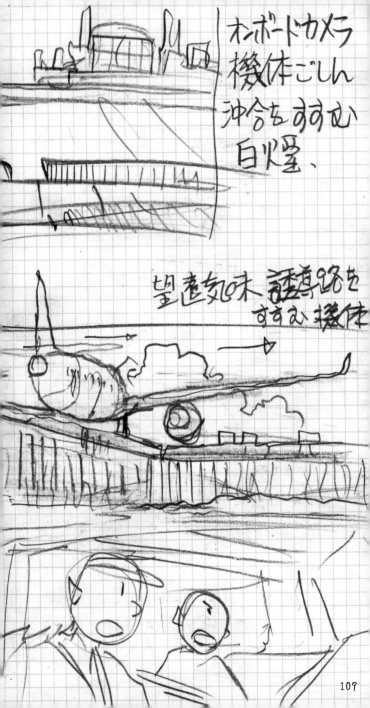

オンボードカメラ
機体ごしん
沖合をすすむ
白火墨、

望遠気味 誘導路を
すすむ 機体

ブレーキング

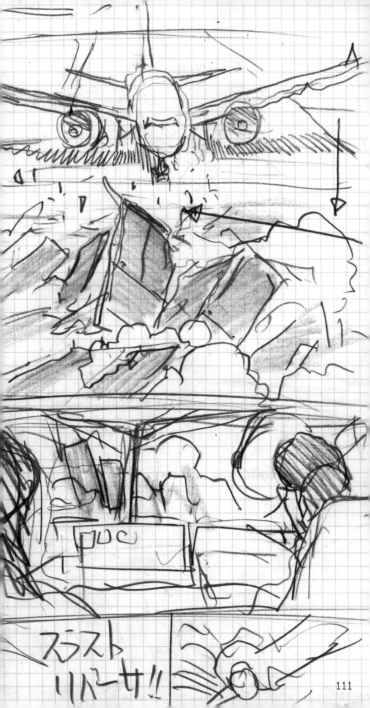

スラスト
リバーサ!!

111

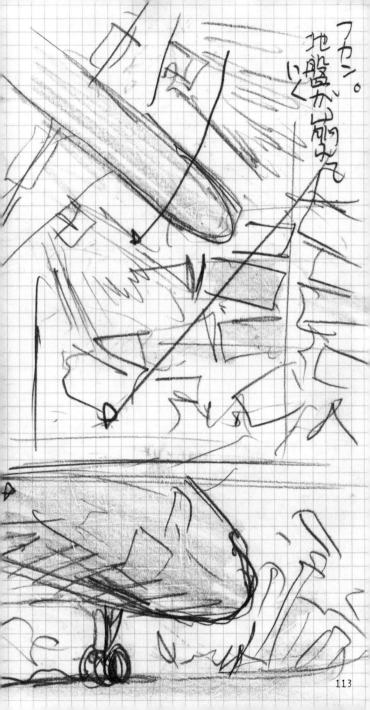

フカン。
地盤が崩れて
いく

113

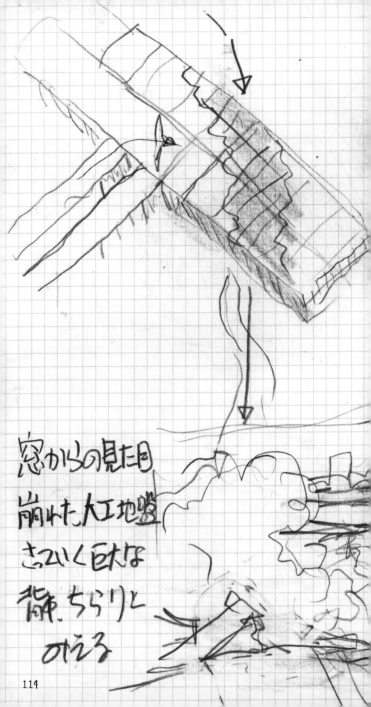

窓からの見た目

崩れた人工地盤

さらいく巨大な

背中、ちらりと

のぞろ

114

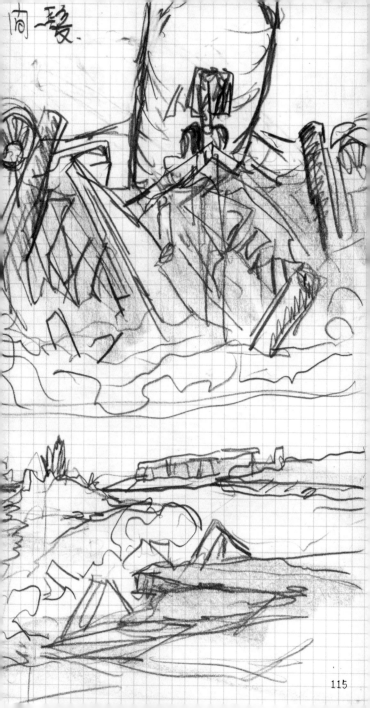

向 駿.

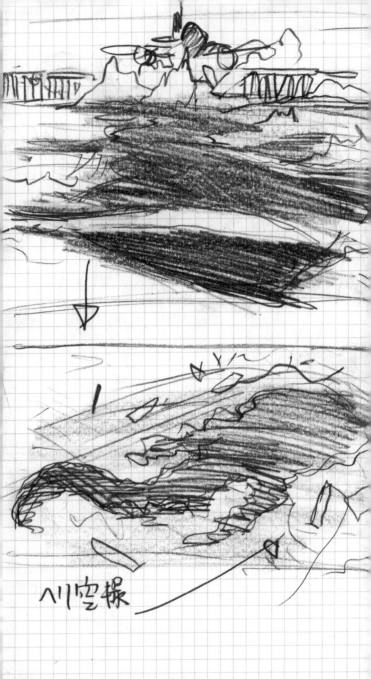

ヘリ空撮

PULL BACK.

開走とるから
どくどくはなれていく

報道ヘリ. 空撮

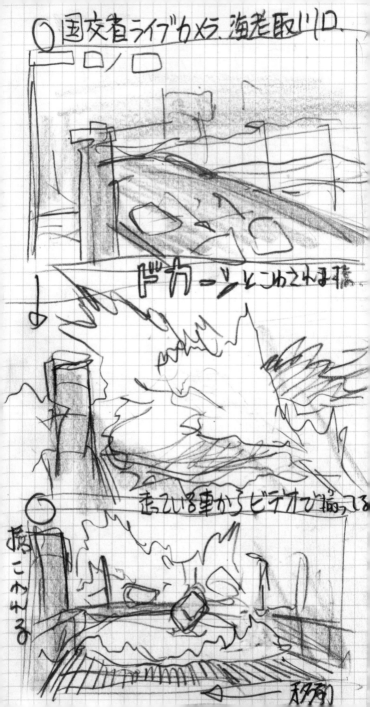

① 国交省ライブカメラ、海老取川口。

ドカーンとこわれる橋。

① 走っている車からビデオで撮ってる

おしこまれる

移動

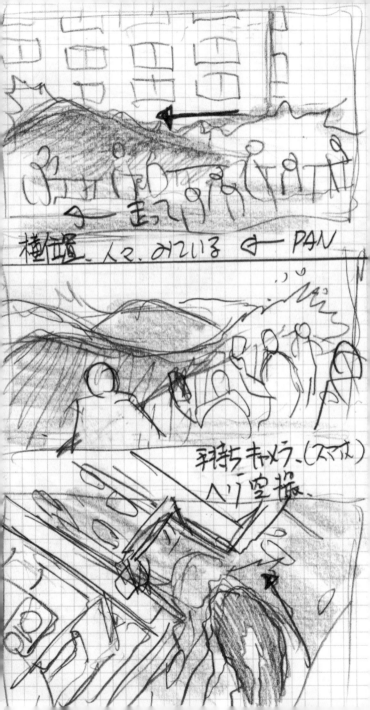

横位置、人々、みている ← PAN

手持ちキャメラー(スマホ)
ヘリ空撮。

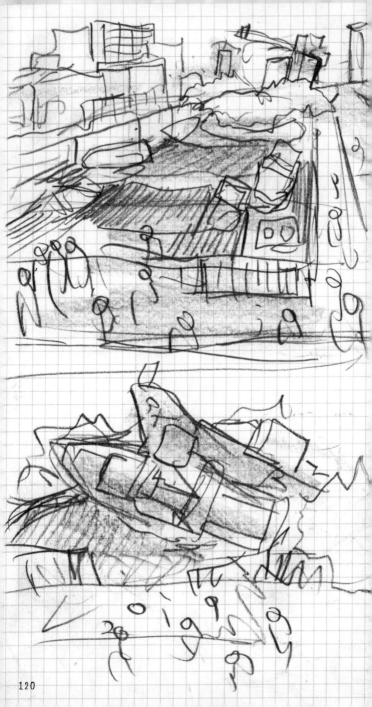

呑川. 国交省ライブカメラ
奥の水門がこわれ、崩れひいく
水のギャップがせまる、
水位が上がり停泊中の
トレジャーボートが橋上のりあげる

□ スマホ, 手持ち
　　橋がめくれとかる

121

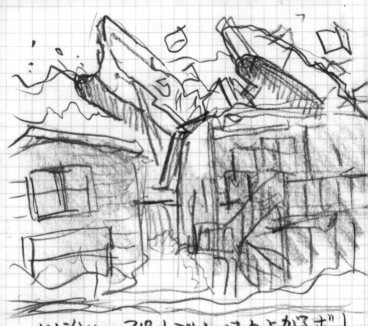

川沿いのアパートごしに はね上がるボート

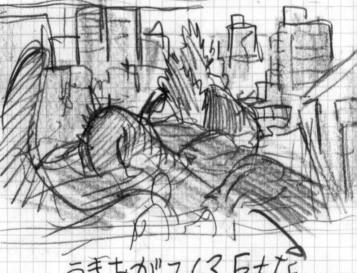

うきあがってくる 巨大な
背中、尾、ヒレ。

蒲田。こういう動かお互いに、手持ちカメラで

130

131

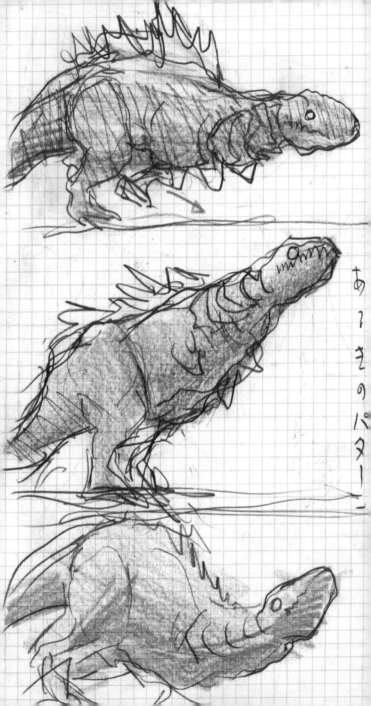

あつきのパターン

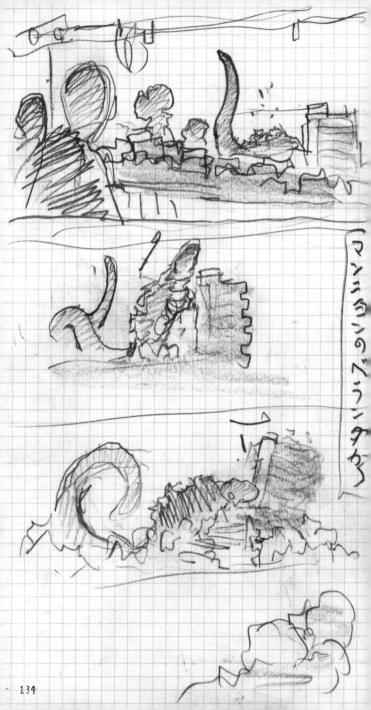

マンションのベランダから

134

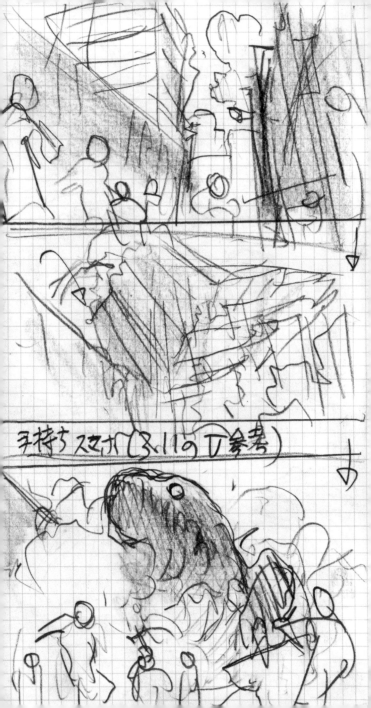

手持ち スマホ（ふ、いの び 参考）

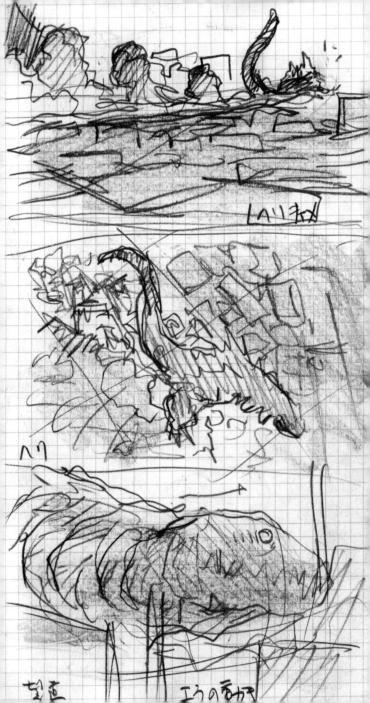

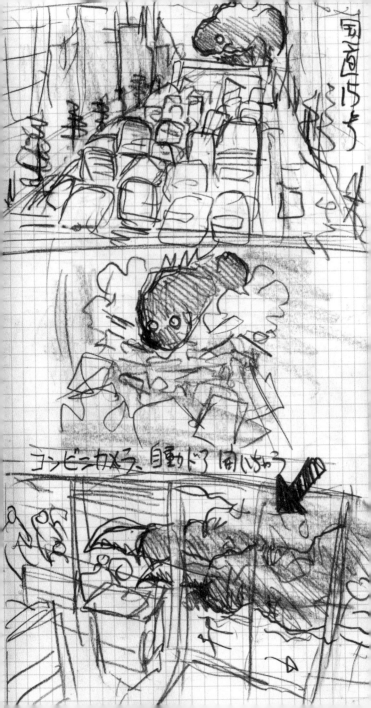

コンビニカメラ、自動ドア 閉いちゃう

139

ヨリ/ヒキ　　　土気川の入り江（ヤゴ島）

高速、（ドラレコ）

ライブカメ5

141

立ちあがる！

146

S#74

ハッ山橋の

ここで
おすてあげるね

マンション

運河

京急 北9○○川 駅

149

フリスゲ

151

フミギリん巷人

ABooT

152

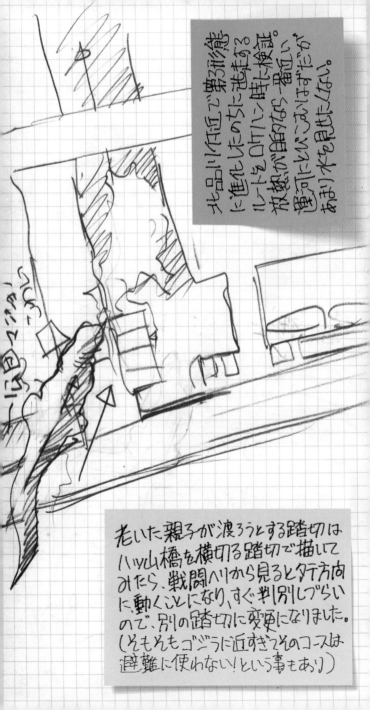

北品川付近で第3形態に進化したのちに進走するルートをロケハン時に検証。放熱が目的なら一番い通河上ということですが、あまり見せない(?)。

→ 1枚目マフ?

老いた親子が渡ろうとする踏切はハツ山橋を横切る踏切で描いてみたら、戦闘ヘリから見ると夕テ方向に動くことになり、すぐ判別しづらいので、別の踏切に変更になりました。(そもそもゴジラに近すぎてこのコースは避難に使わない!という事もあり)

撮がこわれ、はね上がる

577/90

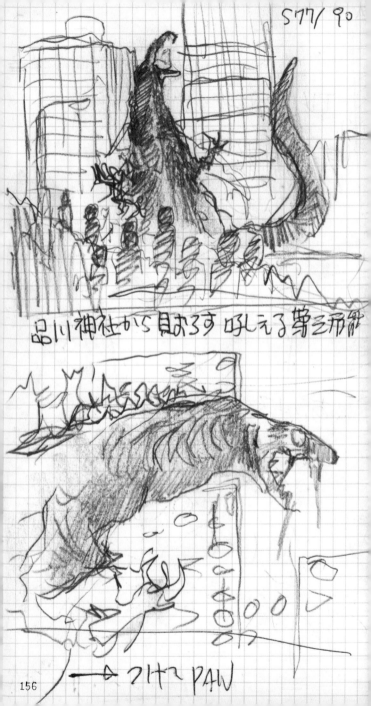

品川神社から見おろす 吼える第三布部

156　→ つけて PAW

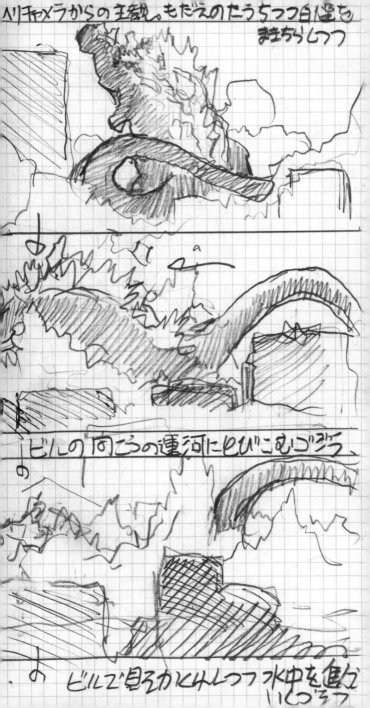

ヘリコプターからの主観。もだえのたうちつつ白煙をまちちらしつつ

ビルの向こうの運河にとびこむゴジラ。

ビルで見るかとみしつつ水中を魚いしつつ

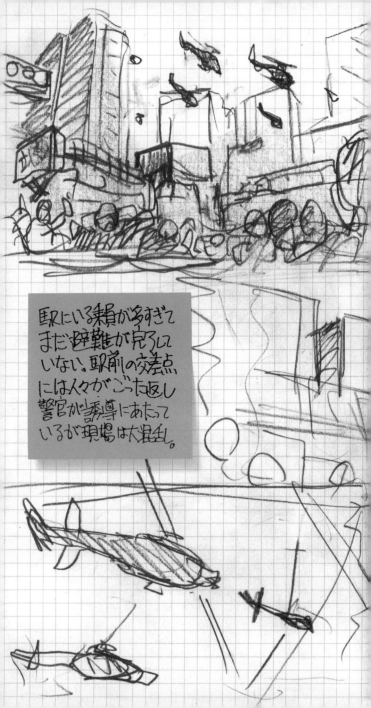

駅にいる乗員が多すぎてまだ避難が見えていない。駅前の交差点には人々がごった返し警官が誘導にあたっているが現場は大混乱。

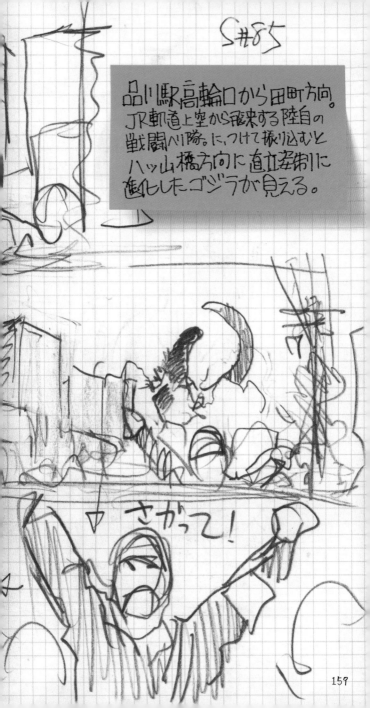

S#85

品川駅高輪口から田町方向。
JR軌道上空から飛来する陸自の
戦闘ヘリ隊。に、つけて撮り込むと
ハッ山橋方向に直立姿制に
進化したゴジラが見える。

さがって！

159

160

161

ボワ…ワン

尾から ← ─── PANすると 背びれが立ちあがる
そのまま 上体をおこしていく
（あるきつつ ?）

162

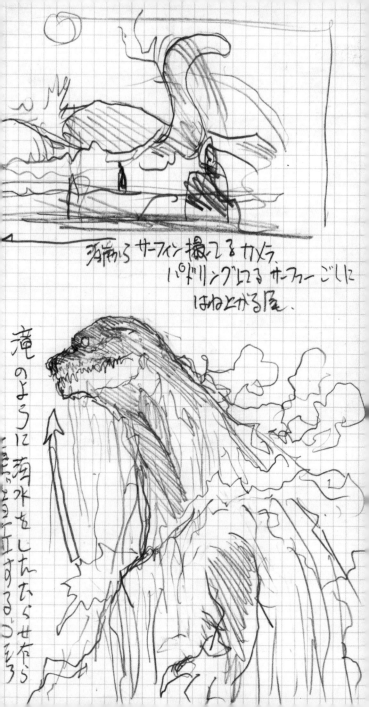

羽病から サーフィン 撮ってる カメラ。
パドリングしてる サーファー ごしに
はねとがる 尾。

滝のように 海水を したたらせたら 迫力あるのでは

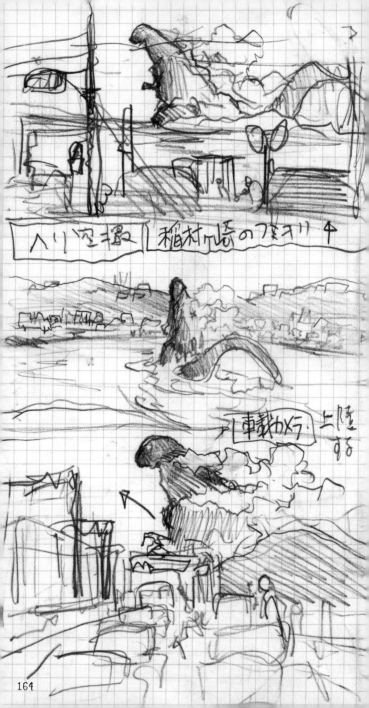

ヘリ空撮 ∟稲村ヶ崎のフミキリ ↑

∟車載カメラ 上陸する

164

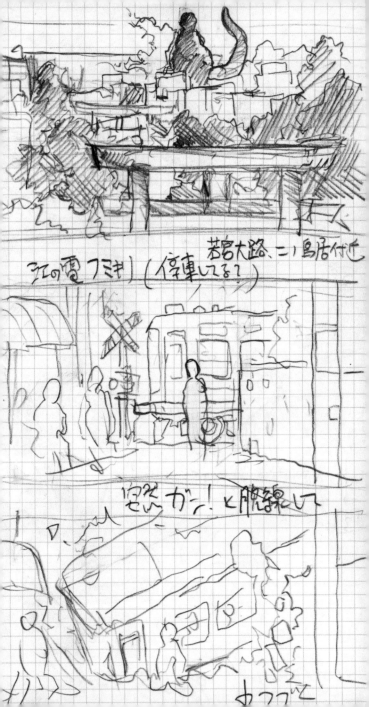

若宮大路、二ノ鳥居付近

江ノ電 フミキリ（停車してる？）

突然ガー！と脱線して

↓つづく

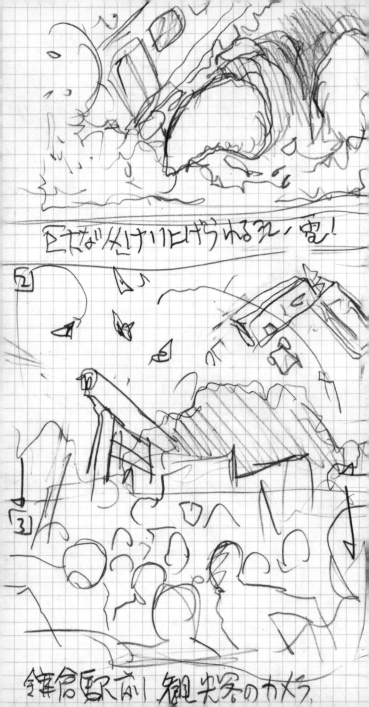

巨大な／たけ゛1'レゲら゛れる兄ノ電！

鎌倉駅前、観光客のカメラ、

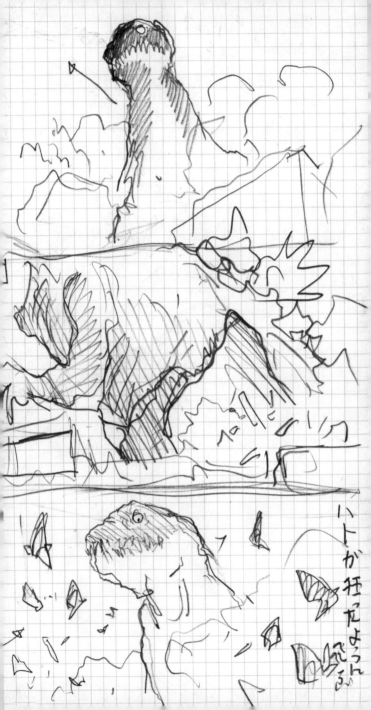

ハトが狂ったように飛んでる

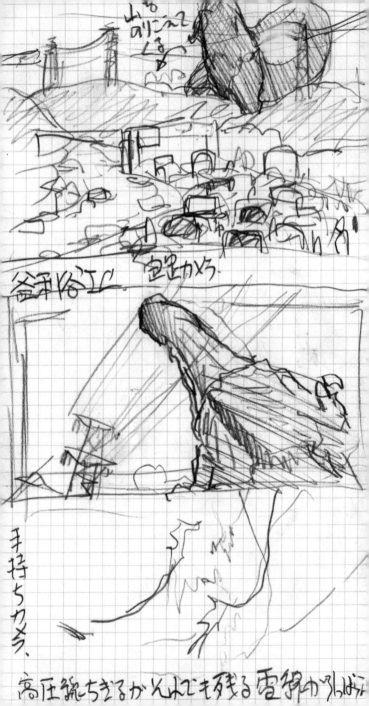

山
のリンへ
くる

谷中俗工。 定点カメラ。

手持ちカメラ、

高圧銃ちぎるからんぴでも残る雪彩

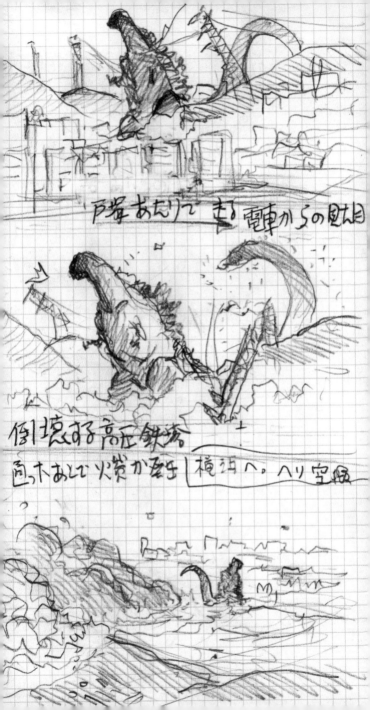

戸塚あたりで 走る電車からの見た目

倒壊する高圧鉄塔

通った木あとで 火災が多子 | 横浜へ。ヘリ空撮

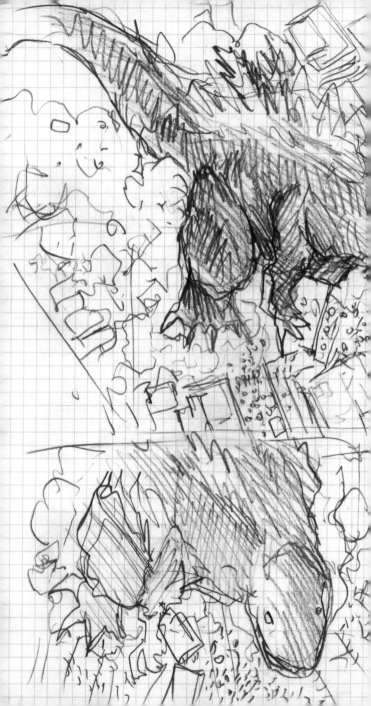

ヘリ〔報道〕がんばって 望遠

フカンメで

戸塚か保土ケ谷 大岡山 あたりの
バスターミナルを横切するゴジラ
人々がにげていく。アリのおた

人々をのせたまま。
歩道橋が
たおされる

人々が
のりきってない
バスが 無法悲sに
けりあげられる

全く意に介することなく人々を

じゅうりんしていくゴジラ。

鎌倉から上陸したゴジラの災禍に
どの位のひとたちが巻き込まれる
のか？ この頃は『進撃の巨人』の気分を
引きずっていたので容赦ない描写が多い。

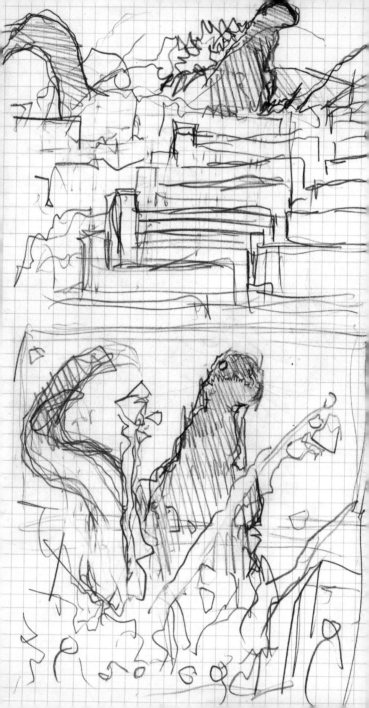

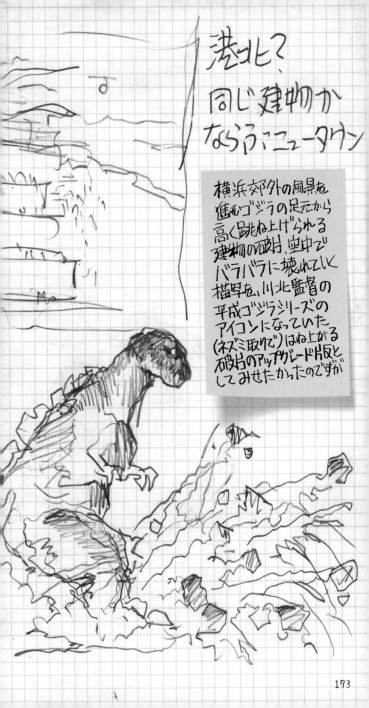

港北て？

同じ建物が
ならぶニュータウン

横浜郊外の風景を
進むゴジラの足元から
高く跳ね上げられる
建物の破片、空中で
バラバラに壊れていく
描写を、川北監督の
平成ゴジラシリーズの
アイコンになっていた
(ネズミ取りで)はね上がる
破片のアップグレード版と
してみせたかったのですが

173

174

175

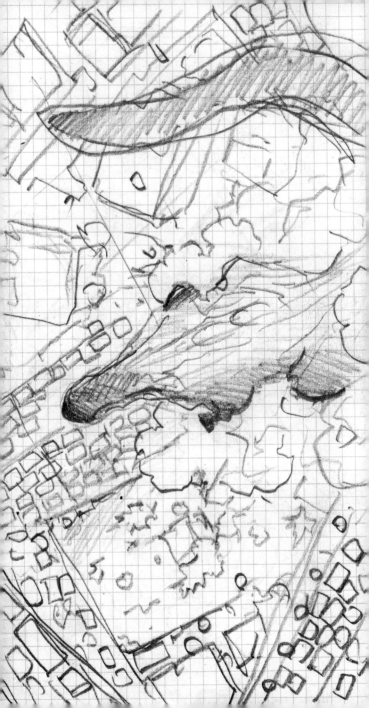

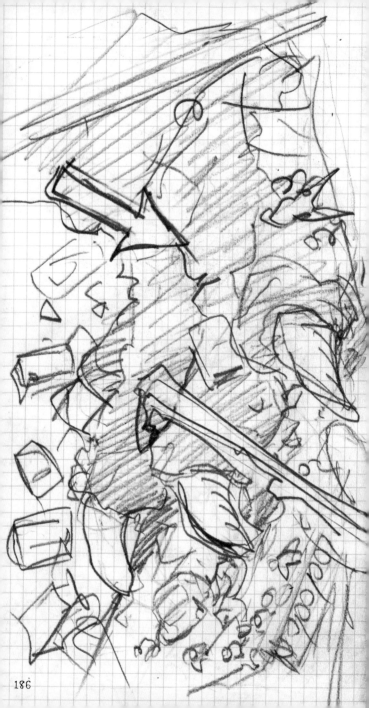

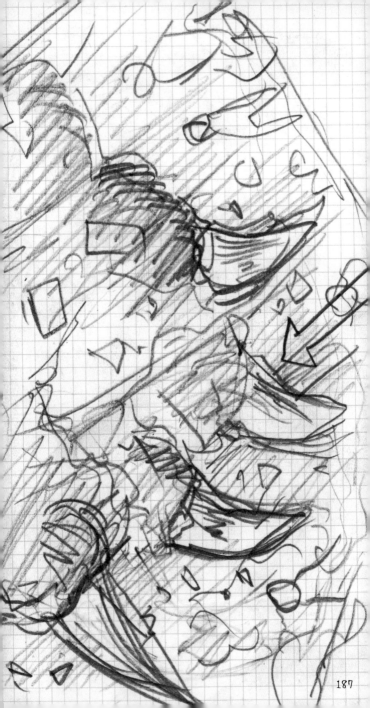

187

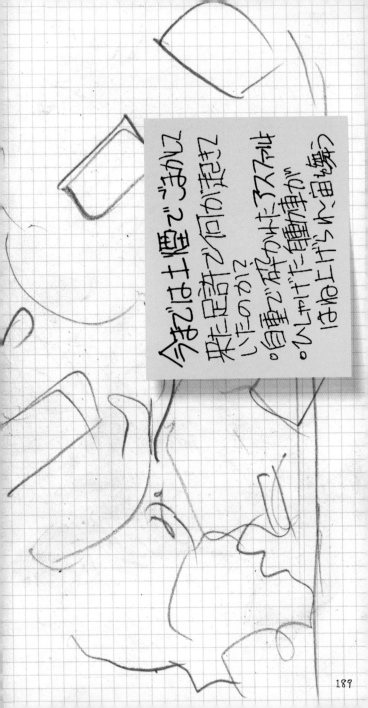

今までは土偶って言われて
来た居酒へ何に迷れを
いたの？
「自重」って言われた「マスコルだ」
人じゃない"埴輪"だ
！押上げられた"埴輪を舞う
舞の中へられた"埴輪を舞う

189

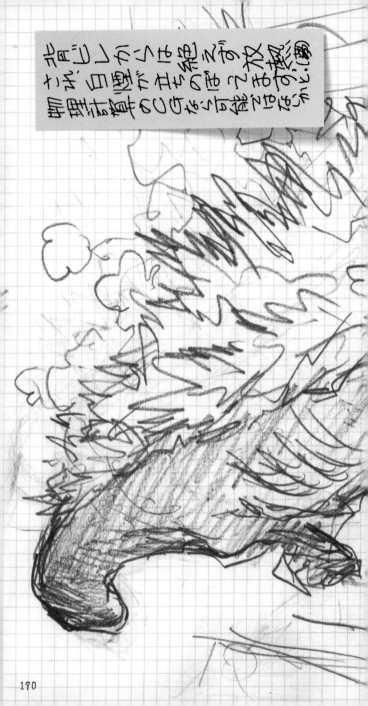

（綿菓子のようなかたまりがいくつも浮いていて、その絶え間から白い煙が立ち昇っている、なだらかな斜面の手前に、背丈ほどの枯れた植物、

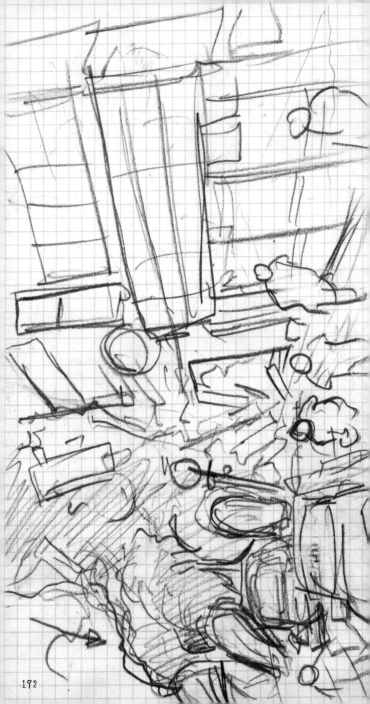

192

194

197

198

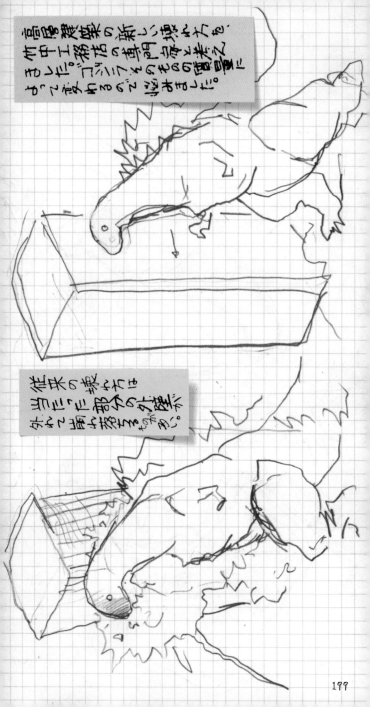

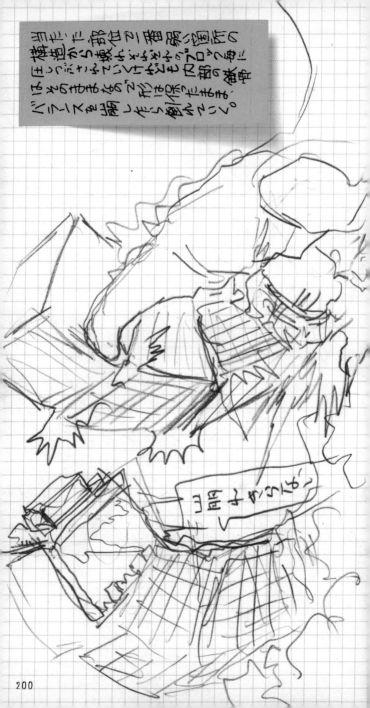

201

横須賀沖

202

203

MOAB

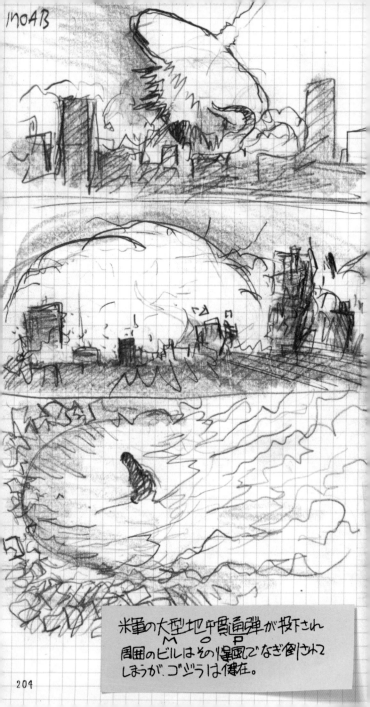

米軍の大型地中貫通弾が投下され
周囲のビルはその爆風でなぎ倒されて
しまうが、ゴジラは健在。

204

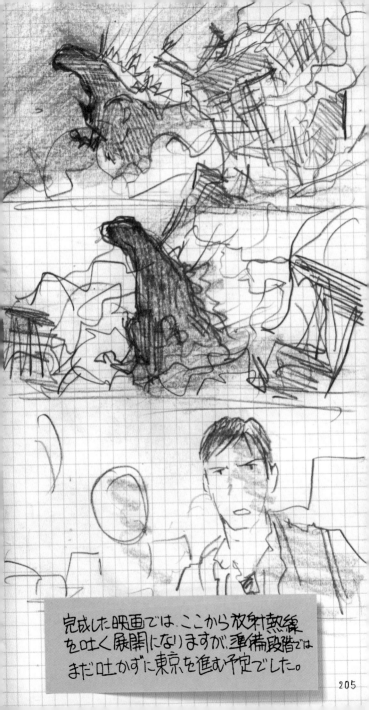

完成した映画では、ここから放射熱線
を吐く展開になりますが、準備段階では
まだ吐かずに東京を進む予定でした。

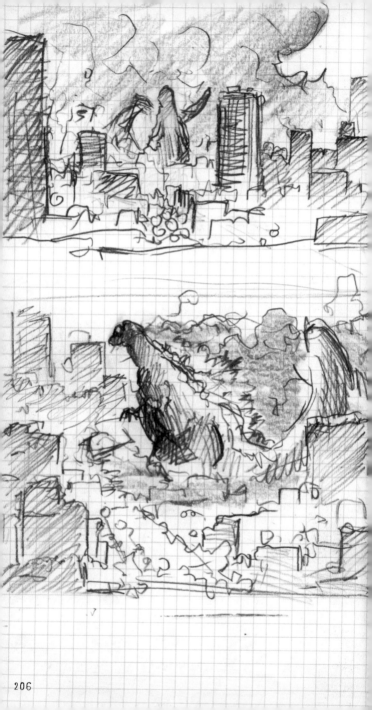

東京を火の海に変えて進むゴジラの
シルエット —。1954年のオリジナル版の
イメージを現代にラフしかえる。
業火に焼かれる街のイメージ。
そのロングショットのためにいつもよりも
長い尾尾にしてもらいました。

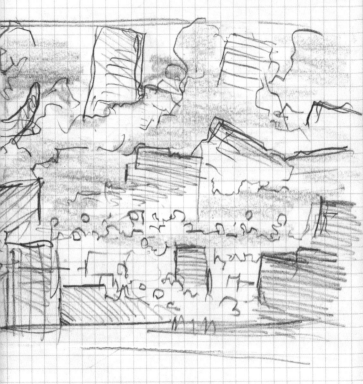

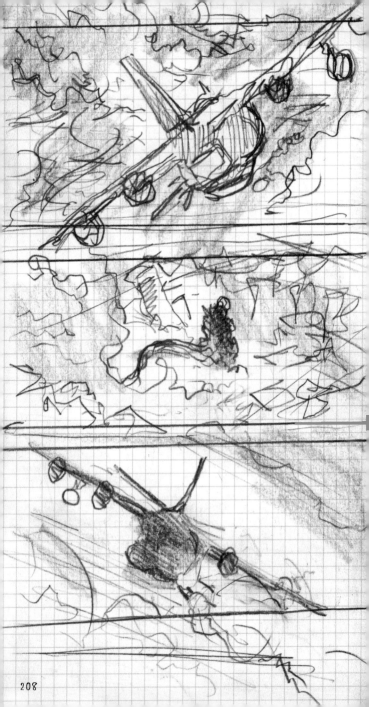

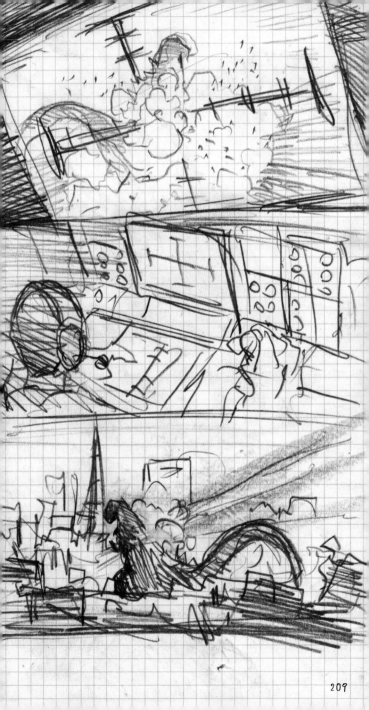

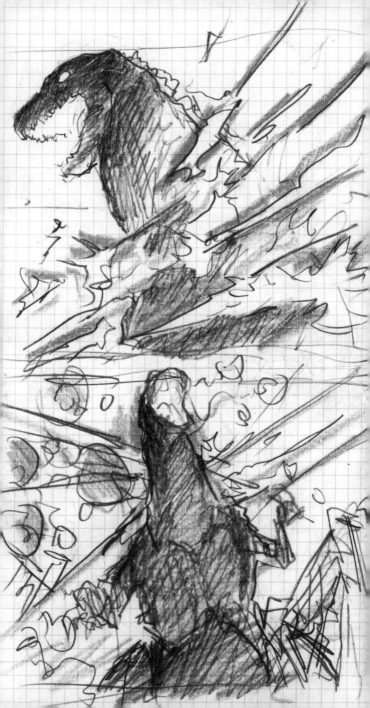

さらに米軍は次手として
史上最強の航空機と呼ばれる
対地攻撃機AC-130Jに
搭載された105ミリりゅう弾砲を用いて
至近距離からの集中射撃を
おこなうけども、どう考えても
火力としてはその直前のMOP
の方が強く見えます。
MOPの爆撃との順序を入れ換
えも考えたのですが、
そもそも自衛隊がおこなう多摩川で
迎撃作戦で有効打があたえられない
のであれば、似たような攻撃を
しないのでは?という話になりました。

単独のシチュエーションとしては
充分魅力的なので、コンテの
力で「こういうのもアリかも?」
と思わせられたら勝ち"なん
でしょうが、「ゴジラ歩いてくる」
「攻撃部隊、攻撃開始」
「ゴジラに着弾」"びくとも
しない」「ゴジラ、ものともせず
反撃」「攻撃隊は全滅」
というパターンから脱する
事には至らなかったの
です。どんなに新しい
アングルやエフェクトが
あってもダメなのです。

211

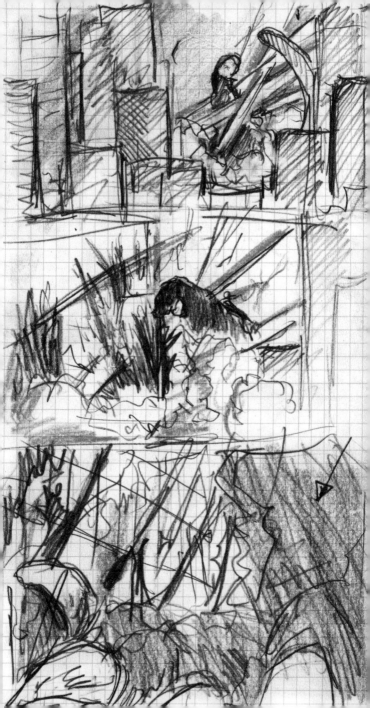

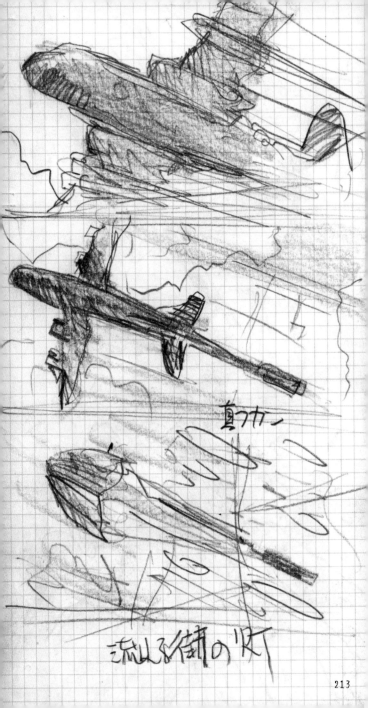

真フカン

流れる街の灯

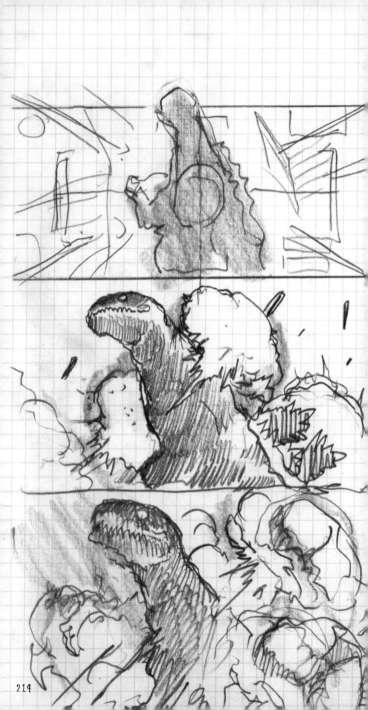

214

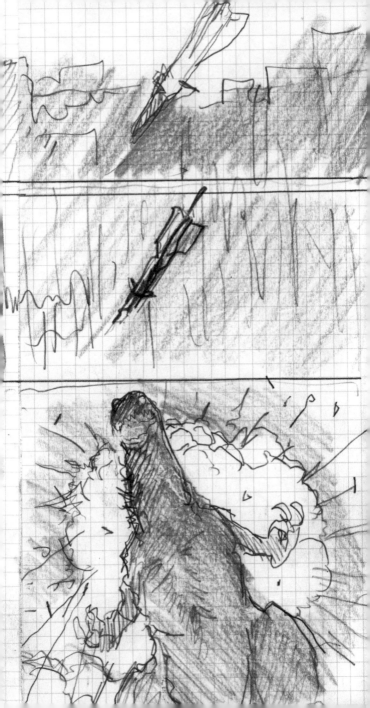

米空軍爆撃機B-2から投下されたMOP2
地中貫通型爆弾はゴジラの背面に
直撃→体表の中でも脊髄が露出している
背ビレのすき間から体内に侵入した数発は
胴体内で爆発→一時的に骨盤が砕け
上体が大きく倒れこむ。何とからんばる
しかし一瞬のうちに回復したのちに自らを
危機にさらす存在に対して殲滅攻撃モードに。
バーサーカー

この時のゴジラの進行位置はちょうど六本木一丁目
そこから国会議事堂を結ぶライン上には溜池
アメリカ大使館があるのです。つまり米空軍は
自国の大使館を守るために爆撃をしたのです
とここまで考えたところで同じ進路上にはなんと

原子力規制庁があることがわかり、ここで
巻きぞえを喰らうと後半の展開に深刻
な影響を与える事が発覚。OMG！
だからこのあたりの地勢的エクスキューズは明確
にしないようにしましょうと申し合わせたのです。

しぼりこまんる

ミッドタウン

六本木ヒルズ

228

229

231

232

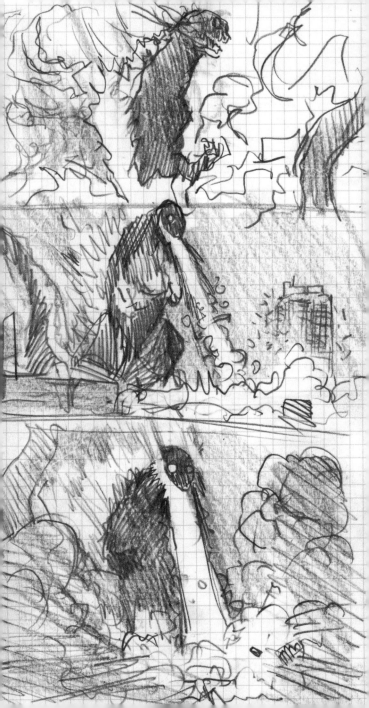

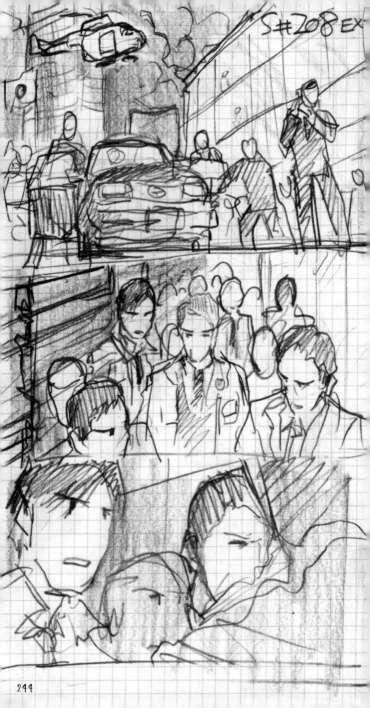

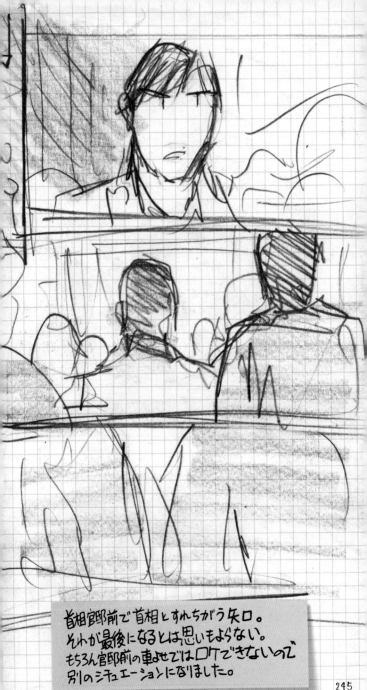

首相官邸前で首相とすれちがう矢口。
それが最後になるとは思いもよらない。
もちろん官邸前の車よせではロケできないので
別のシチュエーションになりました。

245

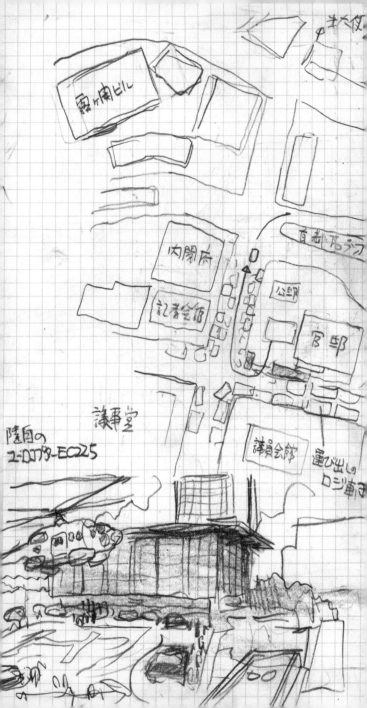

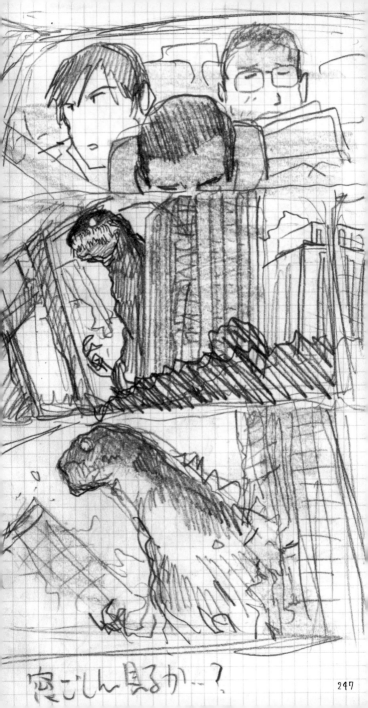

寝こしん　見るか…？

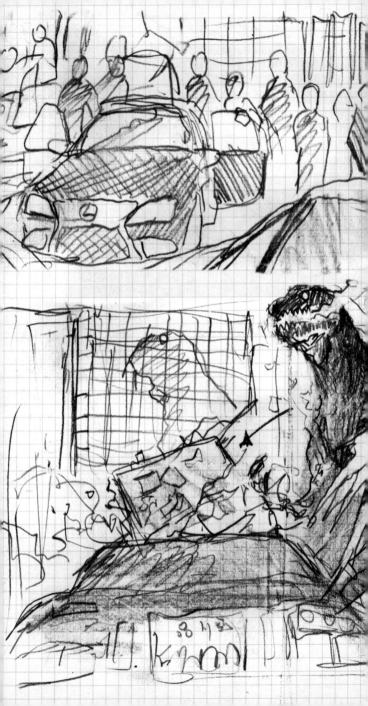

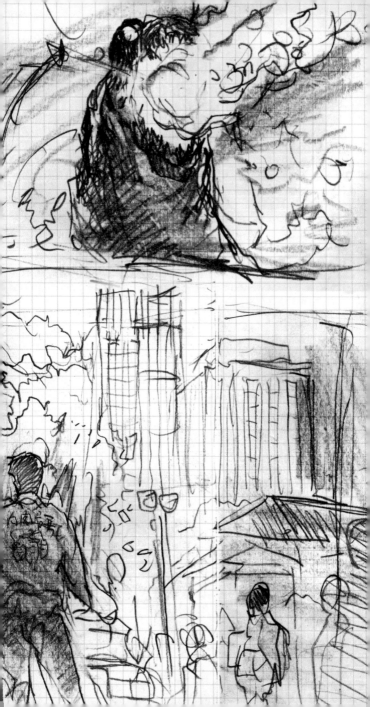

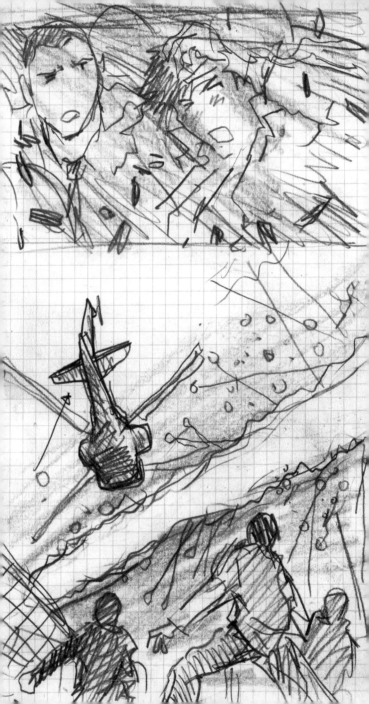

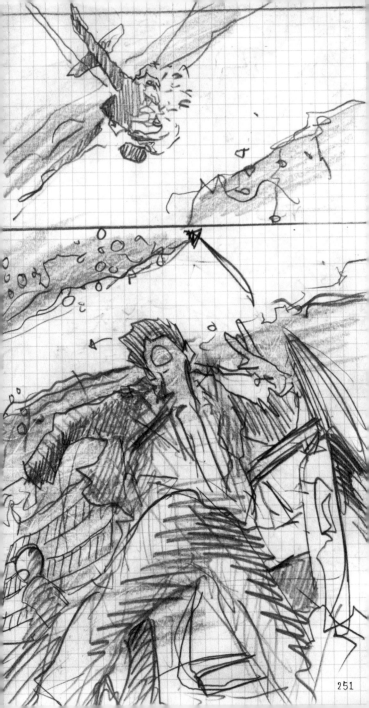

251

東京、いや日本を代表する建築物は、1954年の1作目よりも衝撃的な壊し方を考えた末、首相をはじめとする閣僚をのせたヘリがゴジラの放射熱線の直撃を受け、そのまま国会議事堂に墜落する♪

252

Ne t f a i

↗というトラウマ必至の地獄絵図を思いついたのですが、壊せる国会議事堂がCG、ミニチュアどちらでも作る余裕がなくなったのでオミットに相成りました。残念です‥

253

256

259

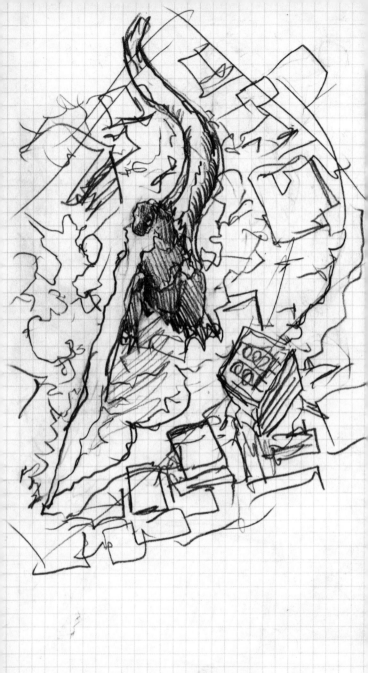

まず、「何をするか」を固める。どういう挙動を
どこでやるかてをインテグレーションにしてから、
どの視点でどう見せるか？を探るのです。

・放射熱線を下向きに吐き始め
・熱線が安定化したら正面向きに
　なり、左右へ振り、あたりをなぐ。
・ラストは天空に向かって吐く(ウチが先)

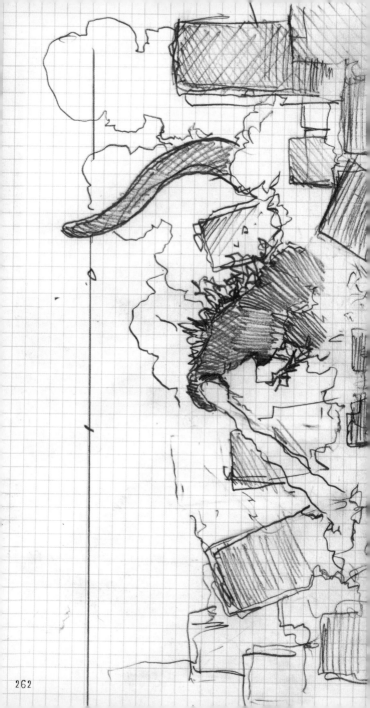

266

269

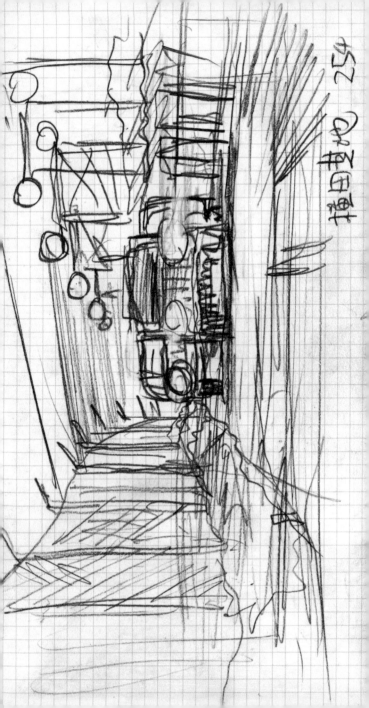

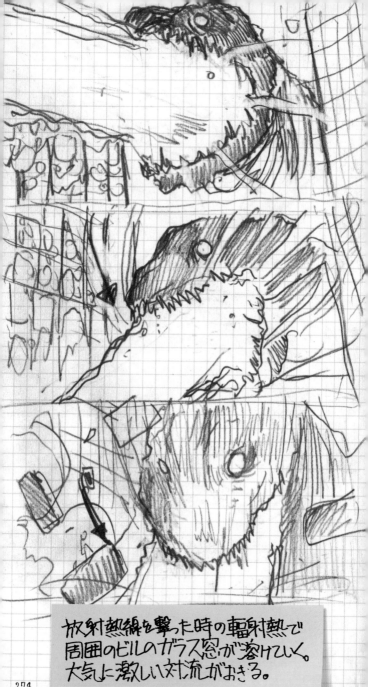

放射熱線を撃った時の輻射熱で
周囲のビルのガラス窓が溶けていく。
大気に激しい対流がおきる。

274

S#257.

ウラヤキ

276

278

280

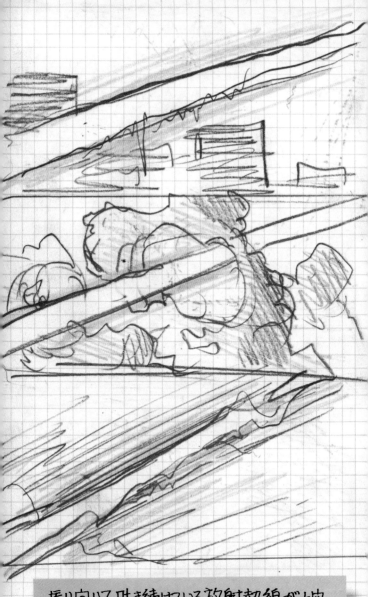

振り向いて吐き続けている放射熱線が上空へ
伸びていく。立ち昇る黒煙に大穴が穿たれる。
さらに伸びる熱線はしだいにだんだん細く
鋭くなっていく。

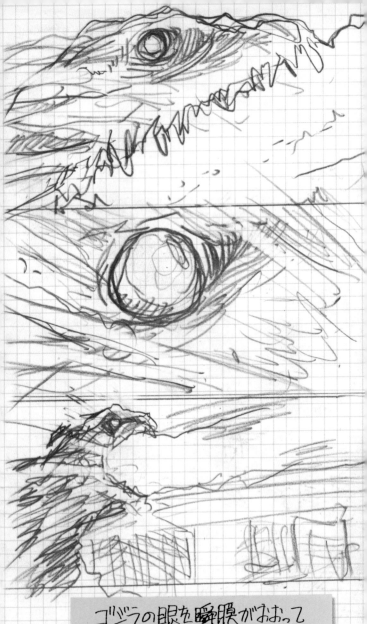

ゴジラの眼を瞬膜がおおって
眩光対策ができ、更に熱線の
光量がふえて真昼のような眩は。

283

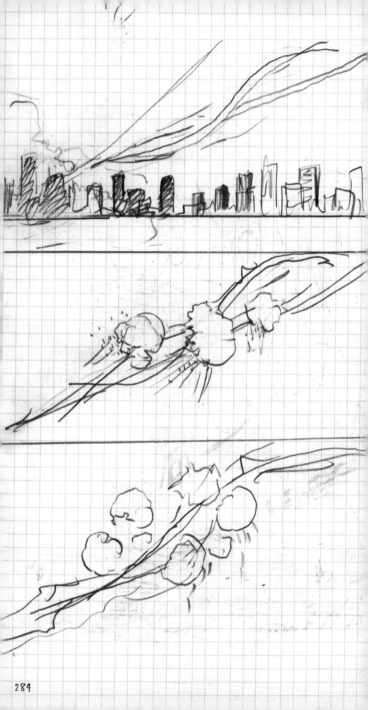

288

.292

293

294

295

298

やはり主人公は眼前に立ちはだかる敵と
対峙しなければ。そのまま熱線放射に
巻きこまれて生死不明…ってドラマチックだ
盛り上がる！と描いたら絶対死んでる!!と…。

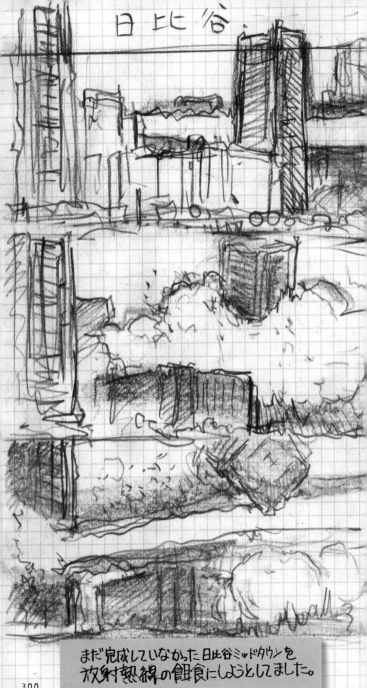

日比谷

まだ完成していなかった日比谷ミッドタウンを
放射熱線の餌食にしようとしました。

300

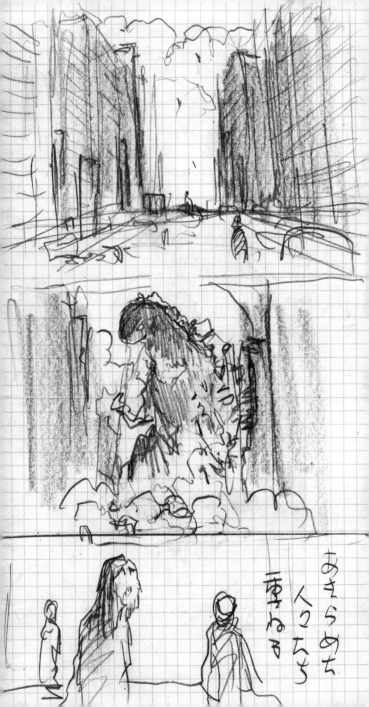

あきらめた
人々たち
重ねる

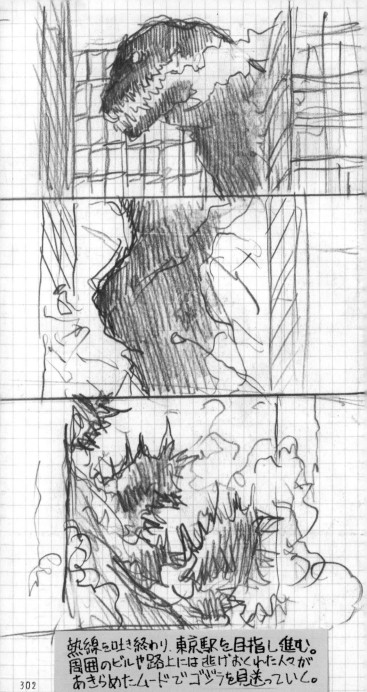

熱線を吐き終わり、東京駅を目指し進む。
周囲のビルや路上には逃げおくれた人々が
あきらめたムードでゴジラを見送っていく。

とり残された人々
つみ重なっ

304

305

311

312

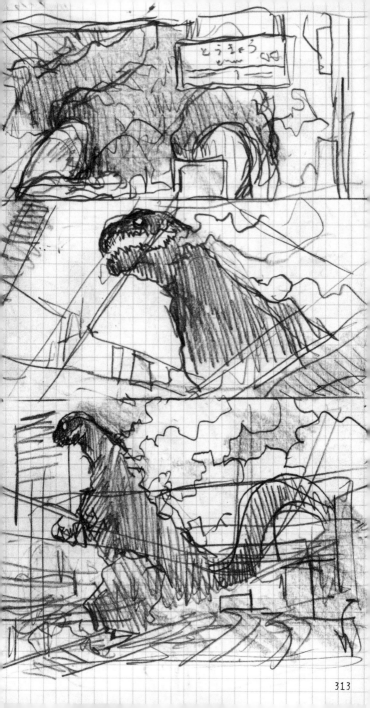

313

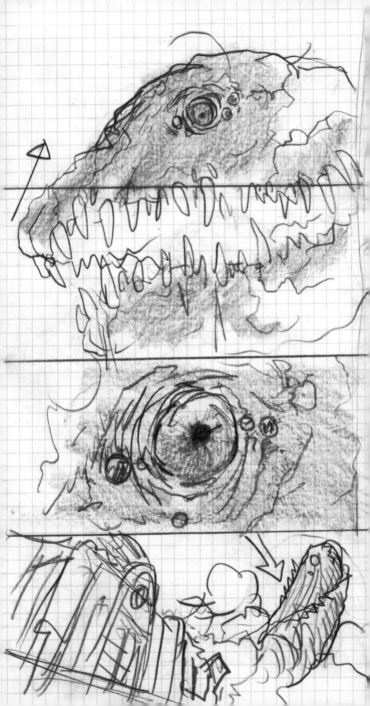

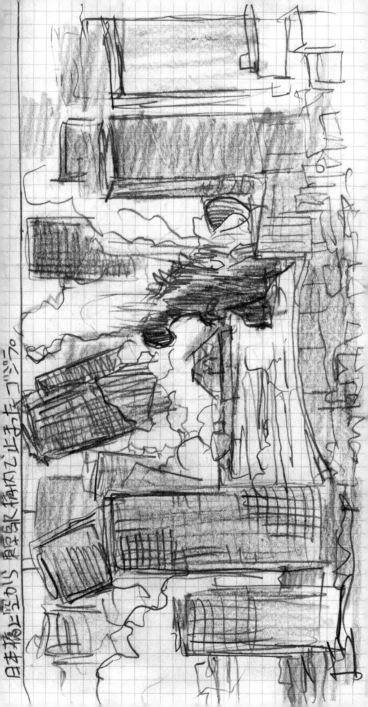

日本橋上空からい 東京駅構内のスケッチ コンプ。

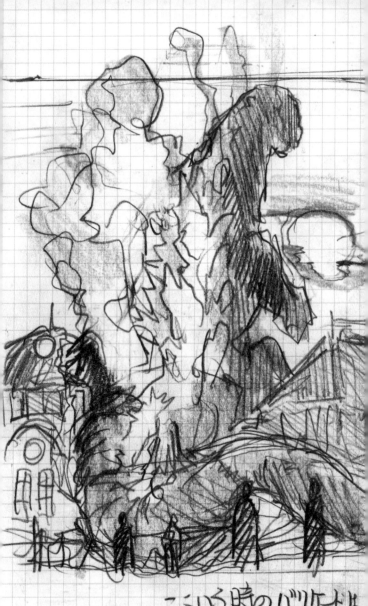

こういう時のバリケードは

丸の内口側から東を見る。(望遠)
太陽が昇ってくる。背ビレから白煙。

316

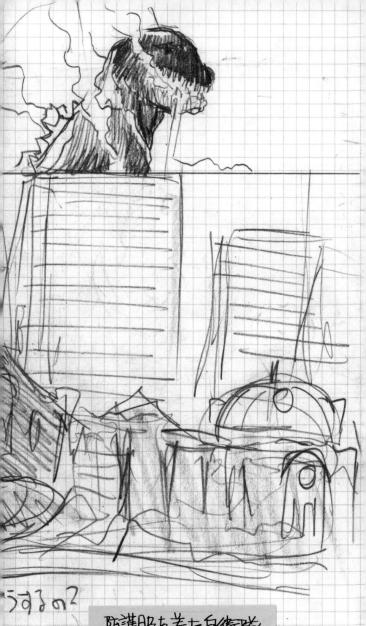

うするの？

防護服を着た自衛隊
員が バリケード前に立つ。
警察が封鎖するそうです

317

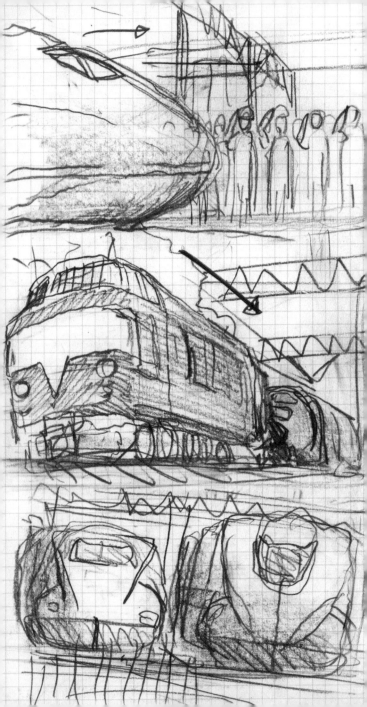

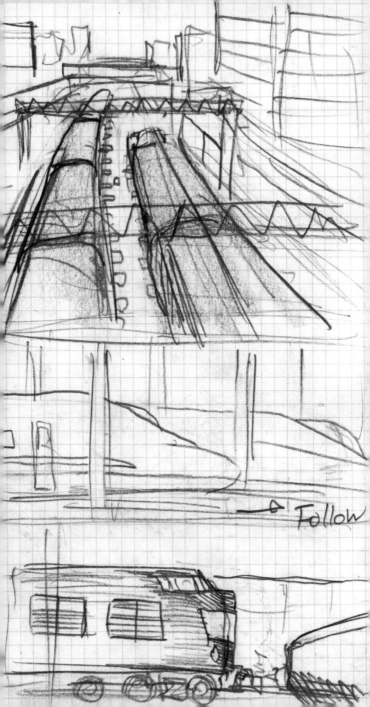

Follow

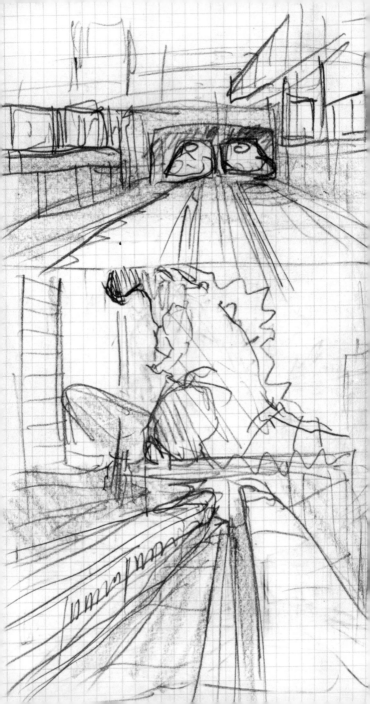

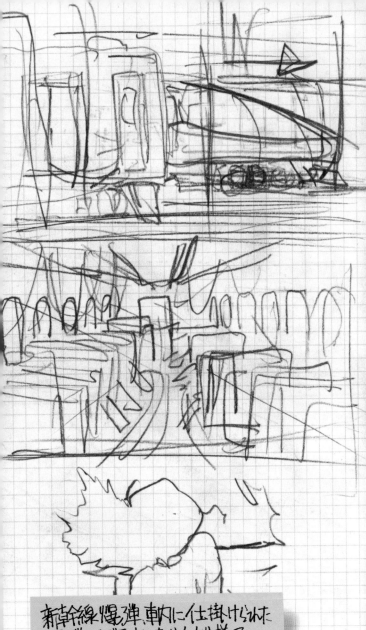

新幹線爆弾、車内に仕掛けられた
爆弾がズラリとならんだ様子。
座席を外して、配線もむき出しに。

321

新幹線には救援用ディーゼル機関車911系で
時速160kmの加速後押させたら泣けるのでは
ないかと調べたら残念ながら1995年に
引退、廃車になっていて、この世にない。
代わりになる車両はレール輸送用機関作業車
LRA9200しかないが最高時速95km.ダメだぁ。

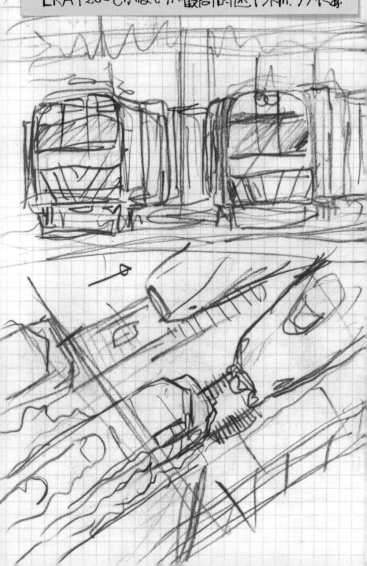

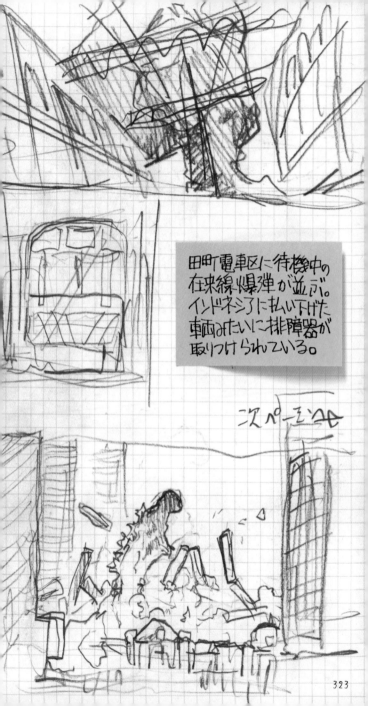

田町電車区に待機中の
在来線爆弾が並ぶ。
インドネシアに払い下げた
車両みたいに排障器が
取りつけられている。

次ページに続く

323

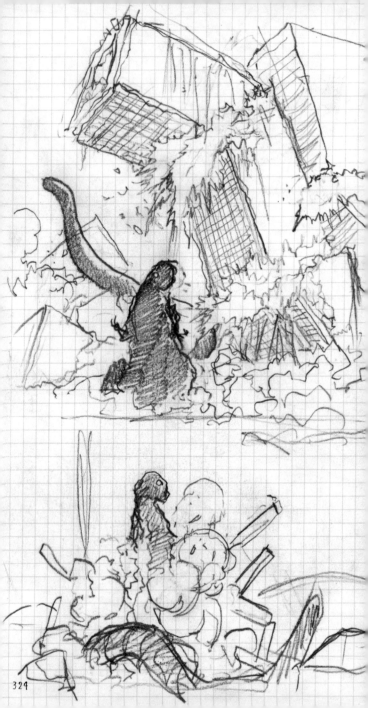

コンテ作業中に東京駅八重州口の再開発プロジェクトが
発表になり、高さ390メートル 63階建の日本一のビルが
出来る(ただし2027年完成)ので、ビルを倒して
ゴジラを生き埋める 2nd Phase の物量を
増やしてはどうだろう? という思いつきです。

あとでスキャンして
並べ直す前提で
描きちらかしているので
描いていたコンテの
流れと関係なく
メモとして並んで
いる事も多々あります

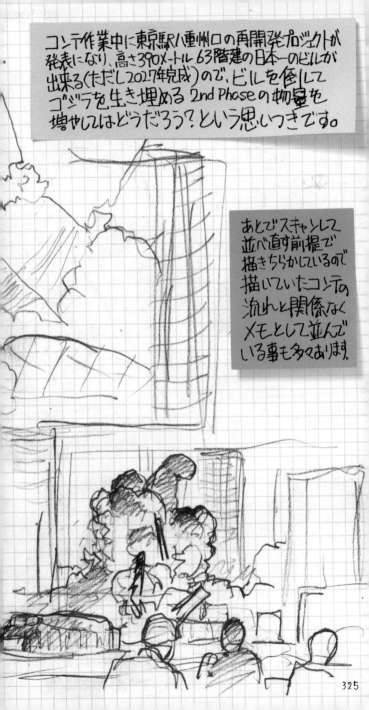

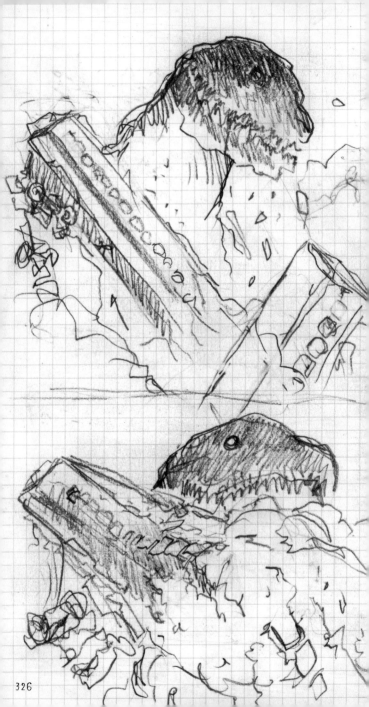

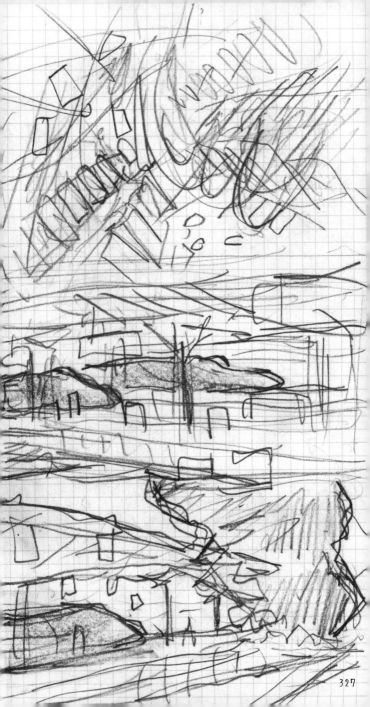

327

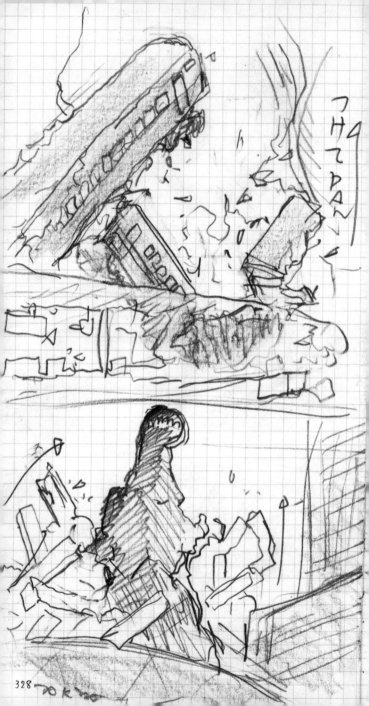

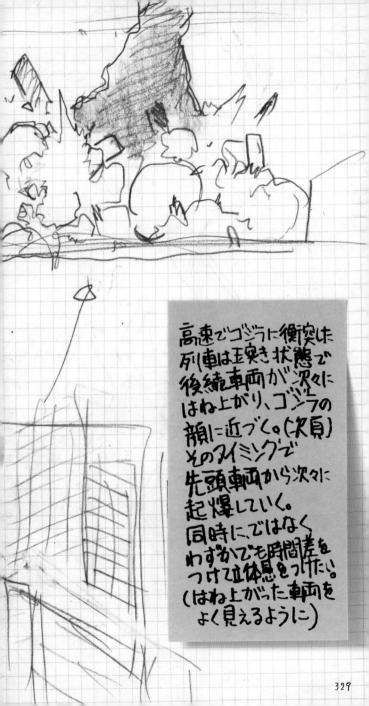

高速でゴジラに衝突した
列車は玉突き状態で
後続車両が次々に
はね上がり、ゴジラの
顔に近づく。(次頁)
そのタイミングで
先頭車両から次々に
起爆していく。
同時に、ではなく
わずかでも時間差を
つけて立体感をつけたい。
(はね上がった車両を
よく見えるように)

329

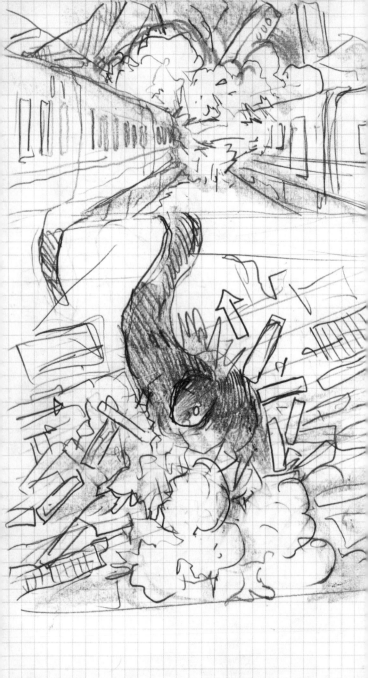

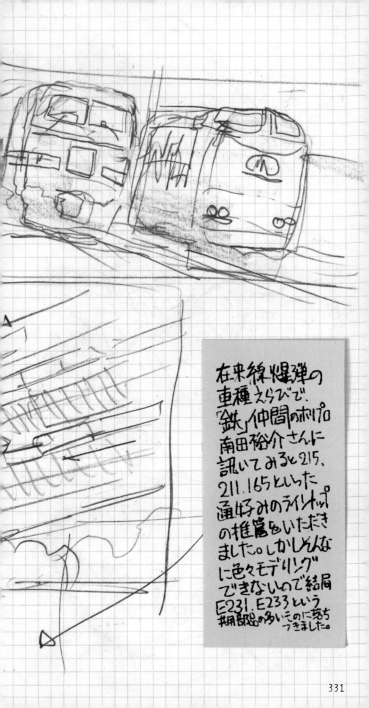

在来線爆弾の車種えらびで、「鉄」仲間のホリプロ南田裕介さんに訊いてみると215、211、165といった通好みのラインナップの推薦をいただきました。しかしそんなに色々モデリングできないので結局E231、E233という頭部の多いこのに落ちつきました。

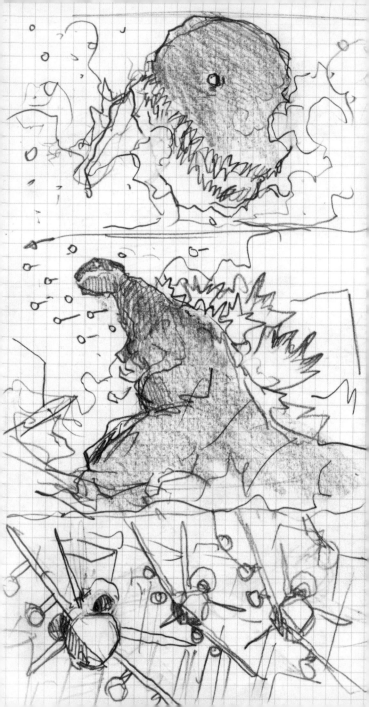

やこん至るまじん
2度 ロからはく？

336

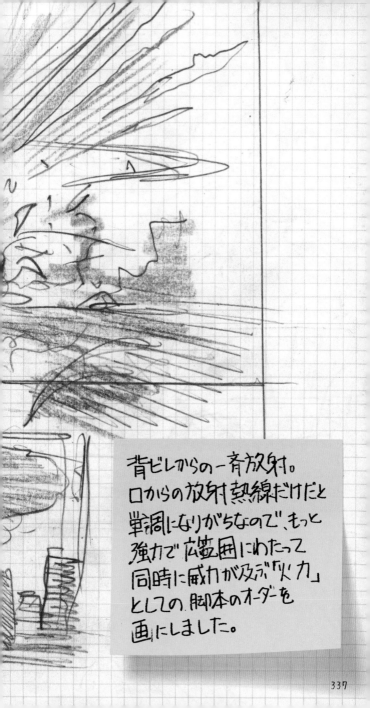

背ビレからの一斉放射。
口からの放射熱線だけだと
単調になりがちなので、もっと
強力で広範囲にわたって
同時に威力が及ぶ「火力」
としての、脚本のオーダーを
画にしました。

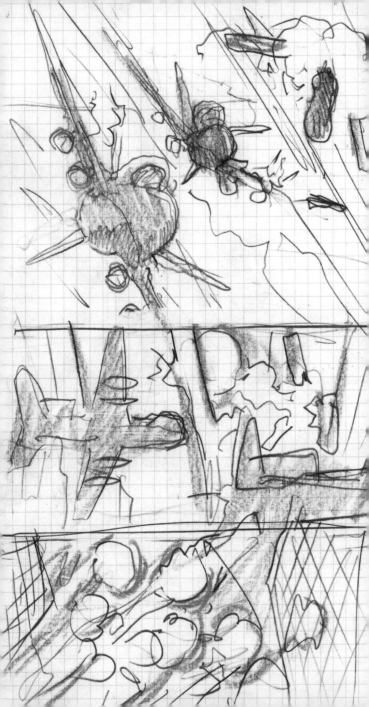

341

あれこん描いたけど、結局
いい画が浮かばなかったのです。

（前頁について）大まかな流れを作ってから見直して足りない描写を加えて補します。無人新幹線爆弾の遠隔操作のためのJR運転司令所。実際どうなのかを会社の管理部門に訊いたら、まちがいなくヤブヘビになるので独自に調べた上で想像力をフルに働かせなければならないのです。

米軍の無人攻撃機MQ-9リーパーによる陽動は、リファレンスになる"画"がなかなか見つからず、難儀しました。
何の装備品であれば、今までの資料映像や、活躍する映画があるんだけど、歴史が浅いのでイイのが見つからなかったのです。なぜかどれもCGでしか作れないような、リアリティのないものばかりでした

だから最低限の説得力をもたせる画…軍用機メーカーのデモンストレーション映像や軍の宣伝動画にある、実機を撮る上での制約のある画にとどめました。CGで都合のいいアングルや機動力を作るとどうしてもウソ臭くなるので加減が必要なのです。

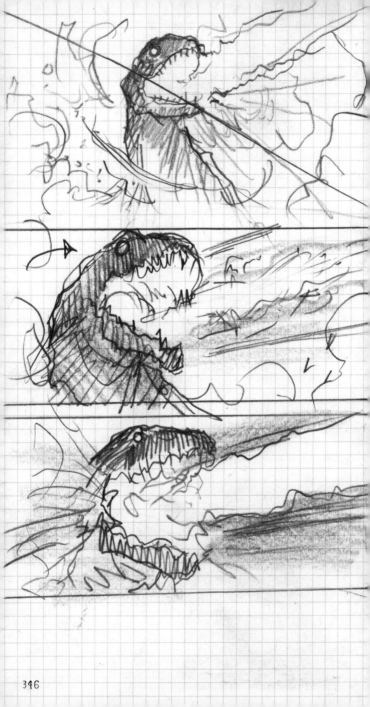

346

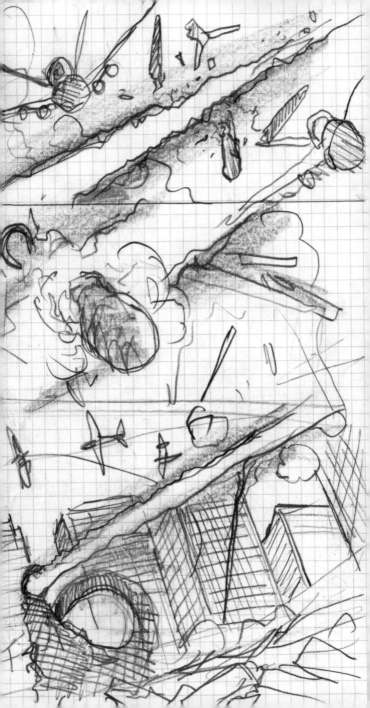

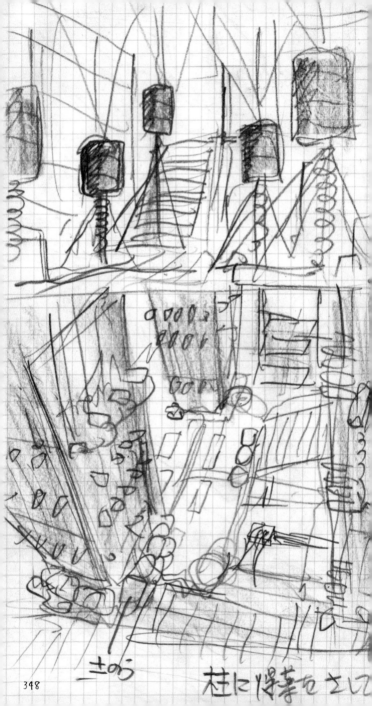

348

柱に爆薬を セット

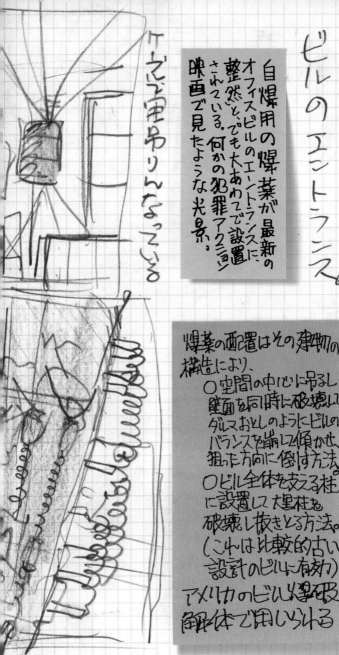

ビルのエントランス。

自爆用の爆薬が最新のオフィスビルのエントランスに整然と、でも大あわてで設置されている。何かの犯罪アクション映画で見たような光景。

ケーブルで宙吊りんなっている。

爆薬の配置はその建物の構造により、
○空間の中心に吊るし壁面を同時に破壊しダルマおとしのようにビルのバランスを崩して傾かせ、狙った方向に倒す方法。
○ビル全体を支える柱に設置した里柱を破壊し抜きとる方法。
(これは比較的古い設計のビルに有効)
アメリカのビル爆破解体で用いられる

ふような

349

353

355

356

357

再開発がすすむ東京駅八重洲口に建ちなら
んだ高層ビルも自壊させ、その破片がゴウゴウ
も生き埋めにする――。ツッコミどころは
多動がヘンないまのダメージも与えられない
ので、これじゃ、という重も破壊しない
れはならなくなってしまいした…。このままじゃいかが
足りない!! そんな時に朗報です。
2027年に八重洲口の北陸にあべのハルカスを
超える390メートル、日本一の高さになる常盤橋
タワーが出来るらしいので早く映画デビューをして
日本最速で親ごそ倒れろバラバラになりました。

362

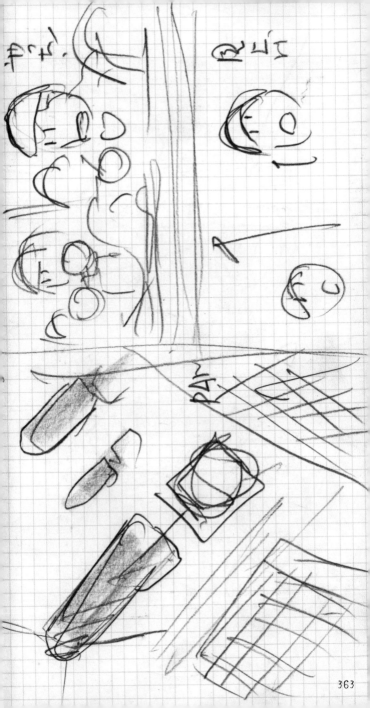

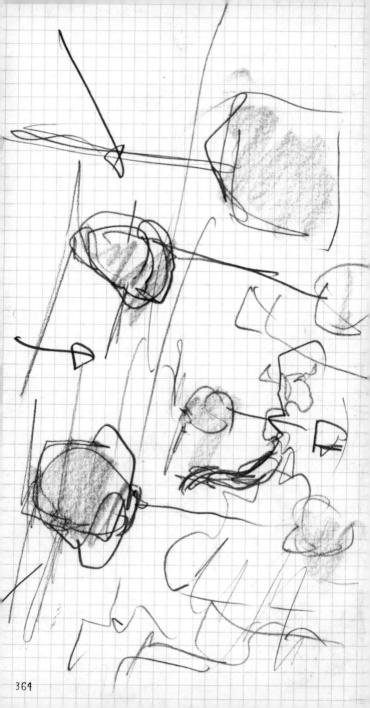

364

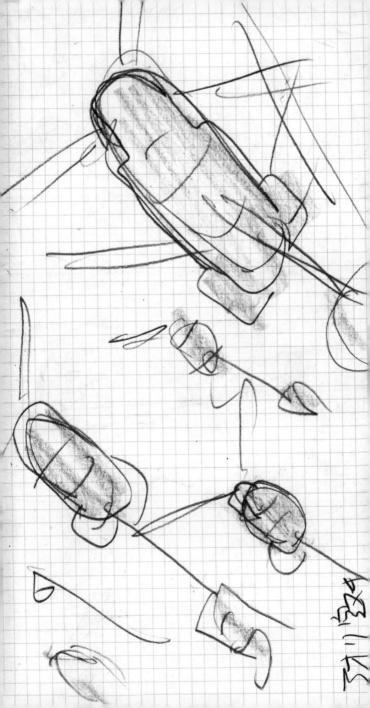

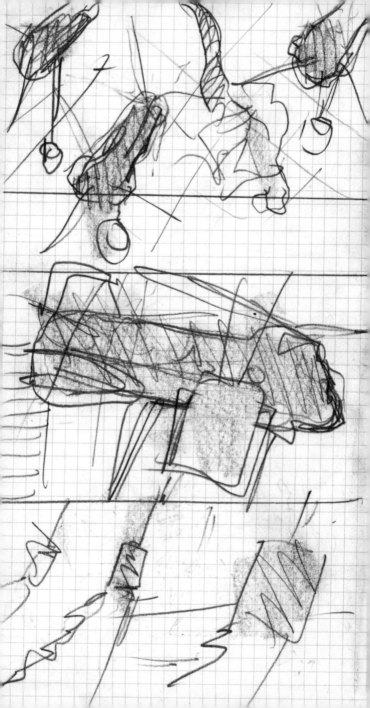

368

369

370

首都高速都心環状線神田橋JCTで
JR線オーバーパス付近に布陣した戦車
隊も覚醒した左ぞで射撃を始める。
ちょうど東京駅を狙える位置
にあるけども戦車の重量が耐えら
れない事が発覚して攻撃中止に。

そもそも日米共同のヤシオリ
作戦は失敗が許されない
総力戦なので、持てる力の
全てを注ぎ込まないと
いけないので、これでもか！
という物量を投下させたい
のに、映画の予算的には
総力戦という訳にはいか
ないので、最小限の物量で
どえらい事をやっているように
見せないとイケナイのです。

（4-前頁の解説）
倒壊させたビルの下じきにさせたゴジラ
を更に身動きがとれなくさせるために
スラリー（泥漿でいしょう）をCH-47
輸送ヘリで運び投下する。
☆2011年の福島第一原発事故で
同様のアプローチがあった。
CG工程の整理の際、オミットされた。

373

375

① 下方に向けて熱火焔を放つ。熱で地盤が
とけていく

② ドロドロにとけた地盤が熱焔によって押し
流されていく。基礎がゆるんだビルは
ニ次々にかたむき、沈み、流されていく

③ 熱火焔によって将棋倒しになっていく。

熱線が街に対してどう影響するのか?
通常は熱によって爆発炎上、または崩れ。
もうあまりにも見あきてしまった表現なので、
新しい街の破壊が着想できぬものか?
「メカゴジラの逆襲」の地底ミサイルのような…。
街が根こそぎやられてしまうような
　表現を考えなければならないのです。

巨神兵東京に現わる

映画の中で特撮のあるべき姿をきちんと再定義する。
そんな美旗を掲げて先輩たちの
偉業を残す機会に恵まれました。
ところが、どんなに言葉を重ねても、
なかなか伝わるものではありませんでした。

だったら作っちゃえ。そんな軽い気持ちで始めたのに、
ここまで本気になったのは、ひとえにこの巨大で偉大な
"トーテム"を中心に据えてしまったからでしょう。
その本気こそが 特撮のあるべき姿だったのです。

巨神兵東京に現わる
［公開日］2012年11月17日

製作	庵野秀明　鈴木敏夫
巨神兵	宮崎　駿
言葉	舞城王太郎
脚本	庵野秀明
画コンテ	樋口真嗣
音楽	岩崎太整
プロデューサー	小林　毅
製作補	川上量生　橋田　真　轟木一騎
監督補・特殊技術統括	尾上克郎
美術監督	三池敏夫
美術	稲付正人
撮影	鈴木啓造　桜井景一
照明	安藤和也
特殊効果・操演	関山和昭
テクニカル プロデューサー	大屋哲男
編集・VFXスーパーバイザー	佐藤敦紀
整音	山田　陽
音響効果	野口　透
巨神兵操演	村本明久
助監督	中山権正
制作担当	三松　貴
劇場版マネージメント	緒方智幸
劇場版編集	李　英美
巨神兵造型	イメージデザイン：前田真宏
	雛形造型：竹谷隆之
	メカニカル造型：倉橋正幸　桑島健一
	特殊造型：上村邦賢　佃　博之　高橋洋史　伊禮博一
	造型監修：百武　朋
	フォーム テクニシャン：並河　学
	雛形造型協力：宮脇修一（海洋堂）
背景	背景美術：島倉二千六　矢萩峰之
ミニチュア	ミニチュア造型：岩崎憲彦　伊原　弘　木場太郎　堀　礼法
作画	光学作画：庵野秀明
制作	特撮研究所　カラー
製作	スタジオジブリ
監督	樋口真嗣

©2012二馬力・G

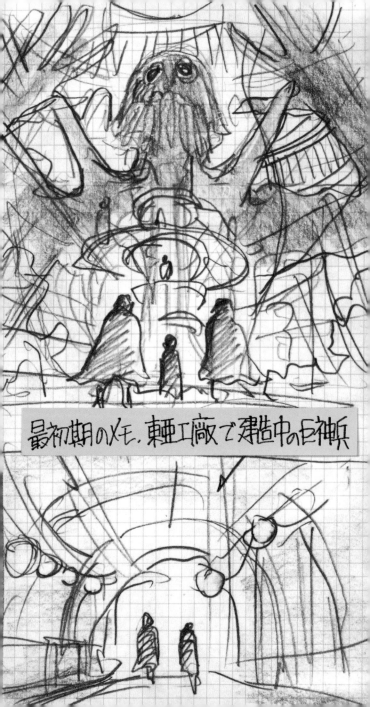

最初期のメモ. 軽工廠で建造中の巨神兵

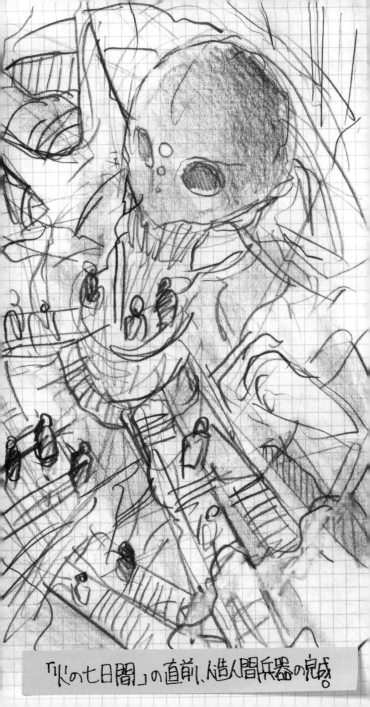

「火の七日間」の直前、人造人間兵器の完成

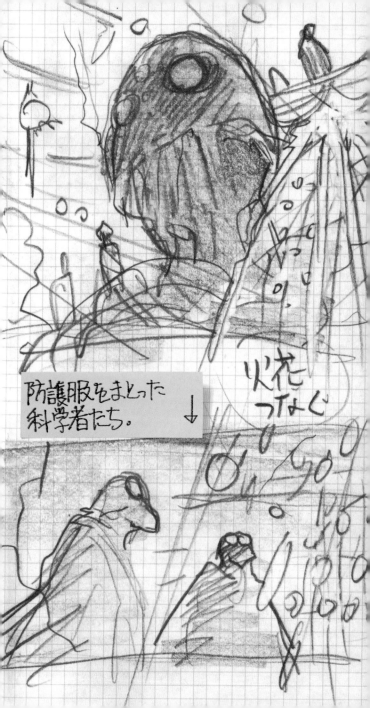

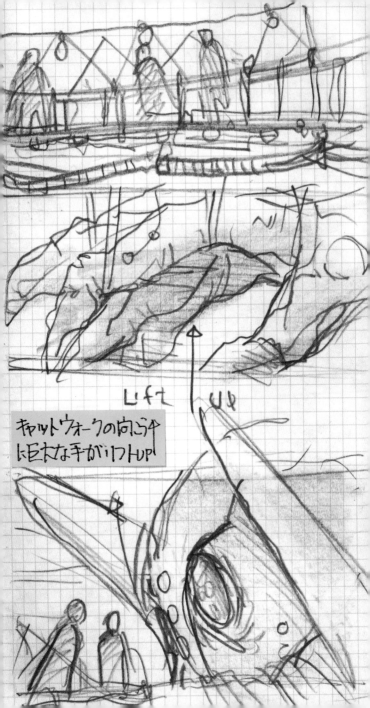

Lift up

キャットウォークの向こう中に巨大な手がリフトUP

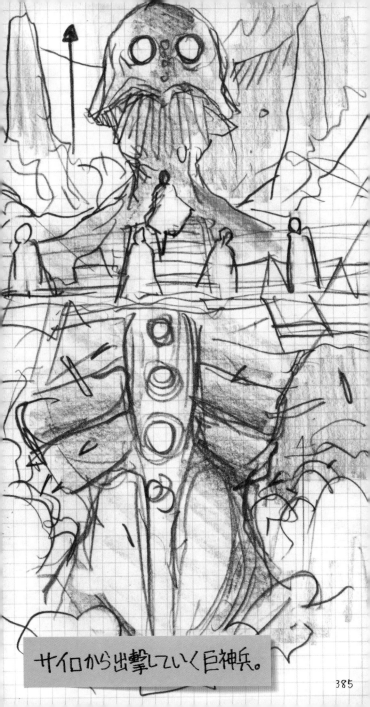

サイロから出撃していく巨神兵。

385

タイタン メカニカビティ

光の翼を背中に生やした巨神兵。
都市に降りてくる。
かつての自作に重ね合わせて自在。
⇧

387

第2章「一降臨」
第2章一〜「やがて」ラウンジの
キャラクターである巨神が現代の東京に降り立つ。
街に引しめくくくも、どう描くのっ?
〜を根源をかけぶ3週間を恋望かれ上がる。

☆ 人物もUPで起えてなくて
クラウドにレベルに主観で
直入らしい。

図 でやめる?

別に連載中作品に色目も
つかっている記していなくって
ですね。

路地につなかれた犬が誰よりも
先に気付き、吠える。
「人」にすると人格が見えてはいし、
今回は世悪としないドラマを
見るんが追いっかけてしまった感じ。

情景 3〜4UP?

降下してくる K。 の PANDOR
する 込み 而 に 得 で 逃げ
て。 車 は びん で す。

光 離 も ひ だ い 2.

390

391

住宅地に降り立つ巨神兵。
見上げる人々のことが眼中にない。　も
超然とした態度。怪獣でも、宇宙人でもない。

おののき
あとずさる人々。(合成)

キャメラふりあげると
上体をおこすK。

肩のトゲ、光又まりつつ縮んでく

暮らしの途中ではち合せになる
市井の人びととなしでは
成立しない。しかし、グリーンバック
で合成した人物ではない。

PAN UP

そのまり、旋。眼に光宿る
手前、電線やカンバンの上端
ひっかけて。

えんじ

ユイ体おこして30。 ⌒ 空間から降りてる②!

昭生のマンニョブ。 学校。木立

階上に生徒らのヨント

キャラ。じんわり 回り込む ⌒

と昔語りにできますが、今も輝る
自集合住宅や小学校の鉄筋校舎
原風景なのかっ。自分たちの記憶に刻まれた

都Bいいてではすでと やゆや父がが今借
キャラはEDXでIはすとて、じんわり動きが
安定していないい緊張感をつくりだい。

394

環七、高円寺あたり)

着地 OK であるによって トの下せか、
空へ行してしレーンぼ大ごと席。
ほんよがるハハべ、

通のセオリー。車の窓越スで、一番うしろから見えたのが、JR中央線、中野一高円寺間の環七、7号線で、まっ昔闇の環境バード、さらにぱっ愛しきパッみスにぴたり、一味のデザートのあるどにいいパンで、にせいいのい一味のデザートのあることもあります。由緒正しい物件でもあります。

〇切通か。

あるくだ、Kについて PAN

もうちょっと立ってから、てぶれさせてビル。

巨神兵の歩行にあわせて
周囲のビルがぶっつかり、
その圧倒〔的〕質量に周囲は
崩壊去っていく。
従来で"あれば壊れやすい
柔な石膏などで作って
壊すのだが、街中の
セットだから、壊しにくい。
一番いい部分が周囲の
建物の陰にかくれて
見えない"という悲劇！↑

〇に架設され、自立してない天軸の結
果、壊れてないビルのミニチュア
回して パタン
(土台も地震で
ちぎれていて、支えを
引きぬく仕掛け)
で壊れたように見せた… 中

PULL!

バタン!

PAN

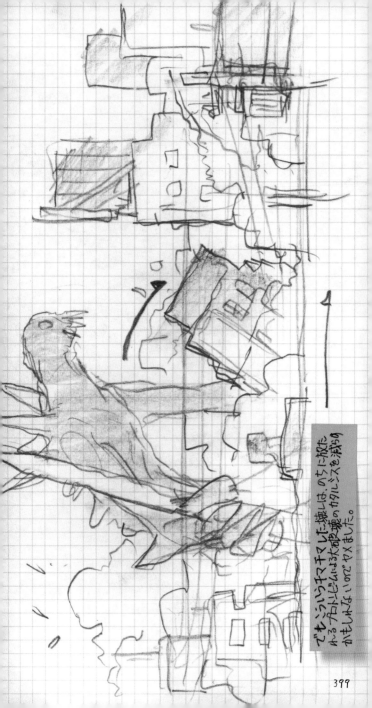

でも、ういう子チヂチヂした嫌いは、のちに放たれるプロトニビームは3大都市圏のカクリレベスを減らうかもしれないマスだった。

399

せまい路地。
カメラをつけてあるいてゆく
どんどんおくまでゆくのだ

中央線沿線の駅前で、そのせまい風景
のひとつ。せまい路地に、雑多に飲食
店街があります。車も通れぬような
狭い路地から、見上げた狭い空。
これもまた昭和から平成…東京を
象徴する風景といえるだろう。
街にいる人間も写すが、一人間を
思いっきる手段として走るだけ?
への主観については、どうかな、と思いつつ、
画についてものの、連続して動き
つづける日常を、一投画で撤せるのは
なかなかむずかしいことなんです。

スタリと正しく操作者がよりそって動かす
ため、移動でスムーズに切りぬいたところ手提
(ロースコープ)
背景に合成しなければならないから、そのつど
(結局時にくるまって)ラメラかいトを使いました

ここまで極端なる不雨脱で狙っていること
空バッハは屋外に撮るなんてほ考えられない。
なぜなら合成用のブルーシートなブルーバックを
スタジオの天井にまで張るライティング"が
手落ちみるから。しかし神兵隊は背後に

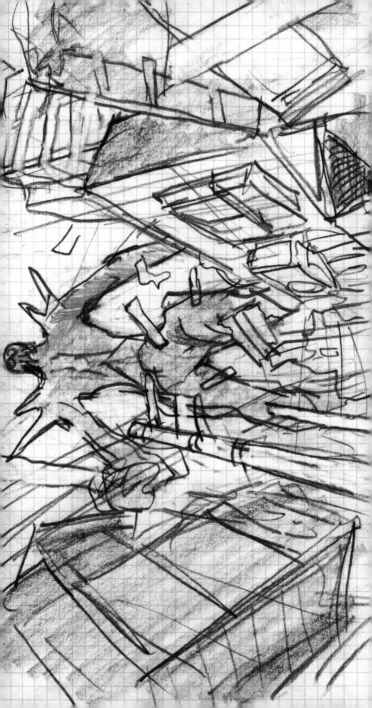

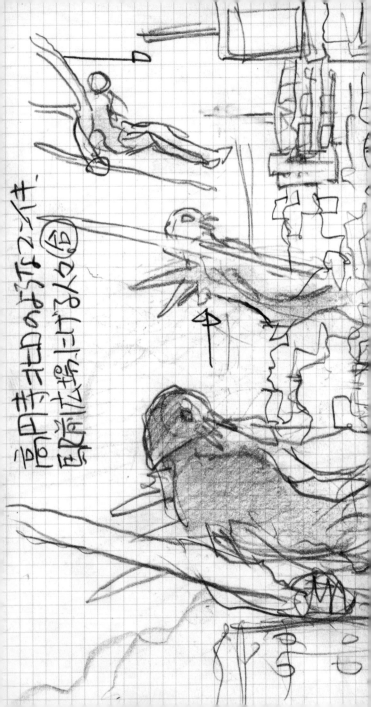

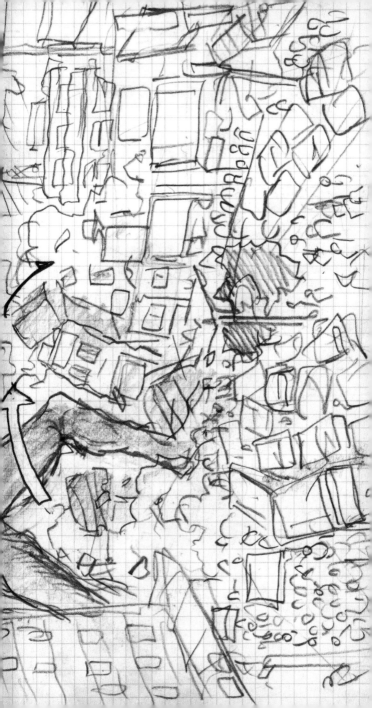

ろオリ、空スキ。

破壊された 建物の残カイや
かたむいた 電柱。ひきちぎれた
電線ごしに K。ゆっくり見回す

そのヨリ、見回って
ロが開いていく。

キバが展開してロが開き
光があふれ出る

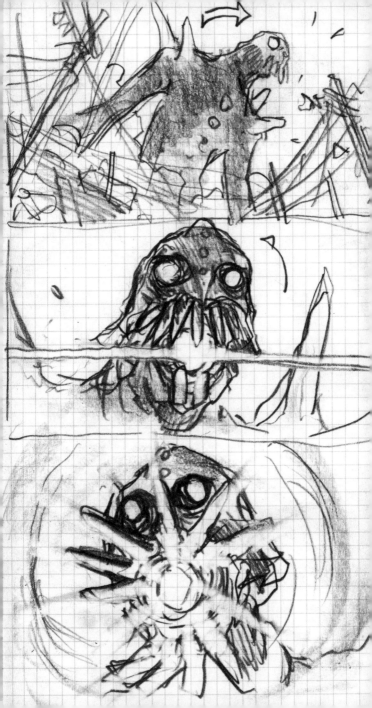

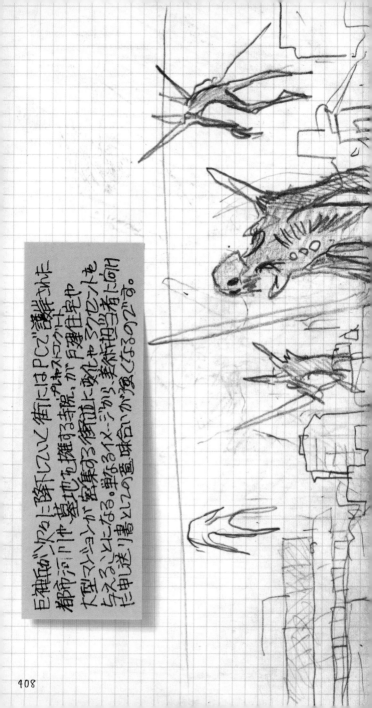

巨神砲ハッチから降臨してくる衛には PC2"護衛された
都階示川や墓地も擁する手院, が月運住宅や
大型マンションが密集する衛並に変化やマクセットを
与えることになる。単なる3イメージから, 美術地や鳥有に向け
た申し送り事という意味合いが濃くなるの2"す。

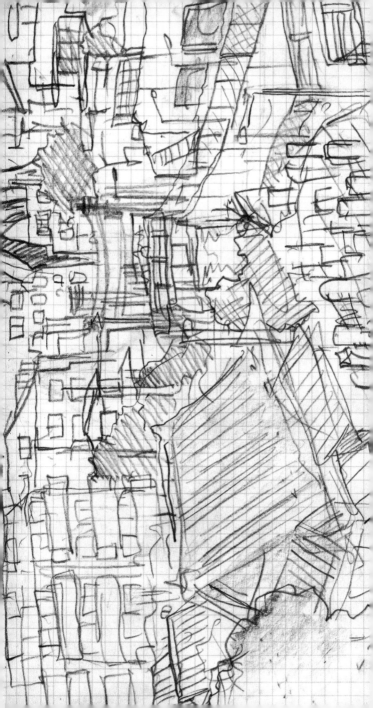

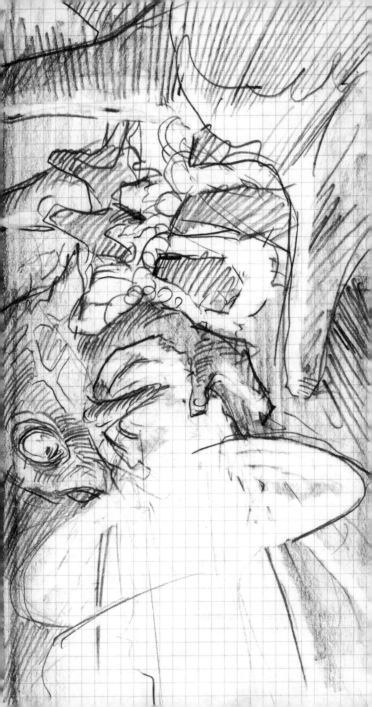

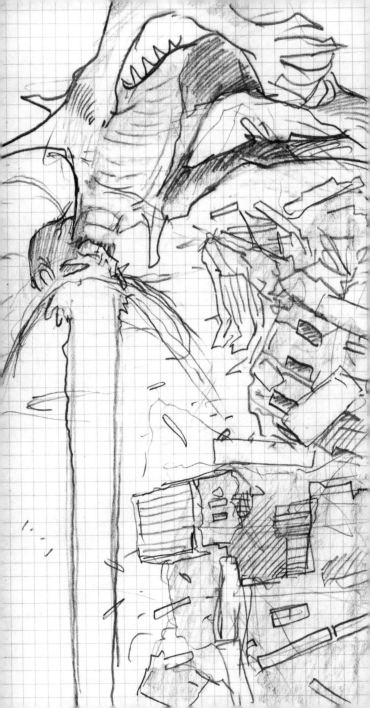

4軒ながし

ストーリーが鉄板コントに建ての マンションを

比較的 親しみやすい発回に

中味からちゃうばっている

同音の中で

画面で！

8、2個人発想で

パワーワンフレーズ

ニュー走れ！

言い回しっぽっ…させられる

硬球ドの⑤

[阿佐井代希のコート]

ハーハーと走るテニスチーム

続いてが出す硬球の球。

（ナイスアップ、行ってよし、くるっと頭に映って、
どろ～ッ）

「スゴイ音は伝わる！天井が受け止めの！

各チームが自由の面を目のすみで追いつつ

コートの中もっぽが走かっ走り走りの中の

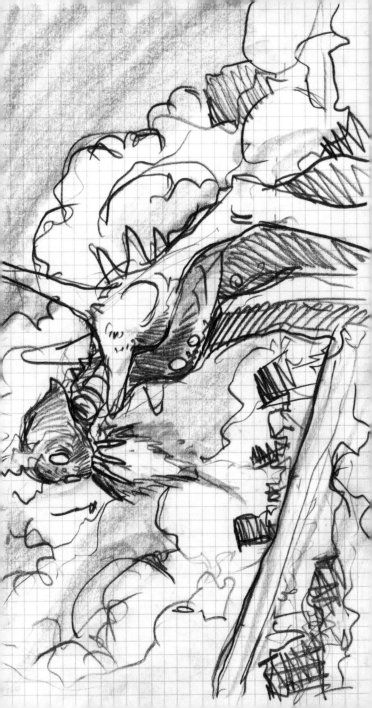

427

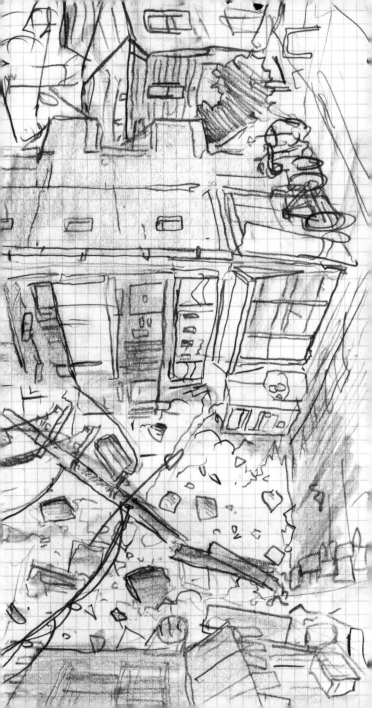

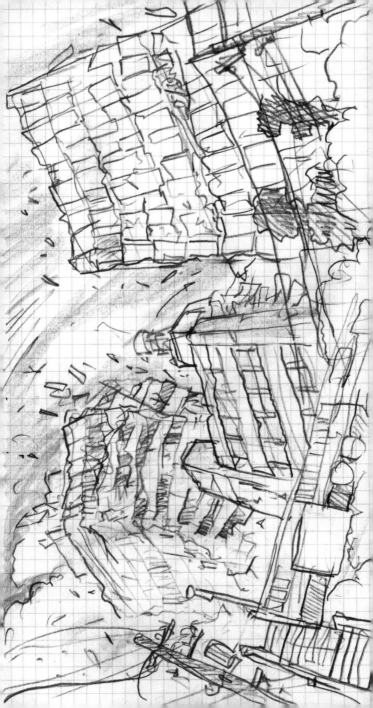

① 발전이었요

발전명과 추진이 ()

문제 4.③

순환 (기가 가 ZU)

함수 ㅁ④이

三十④

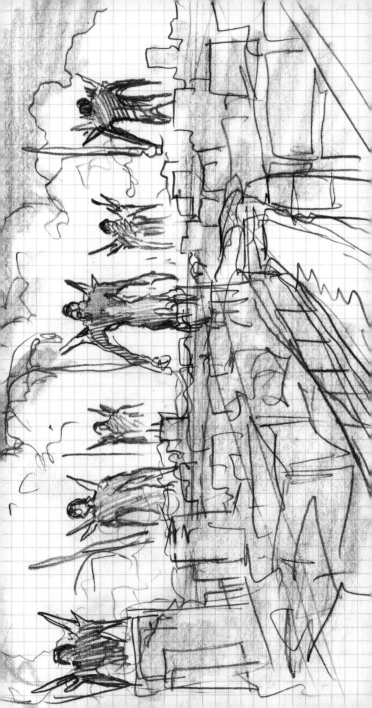

FREE

LIKE + Follow

巨星再 ← 60-① 一

老31に3o o ち PULL BACK Follow Vol 6

カ①o ワラハルに無用ロム、

無いら 取り。

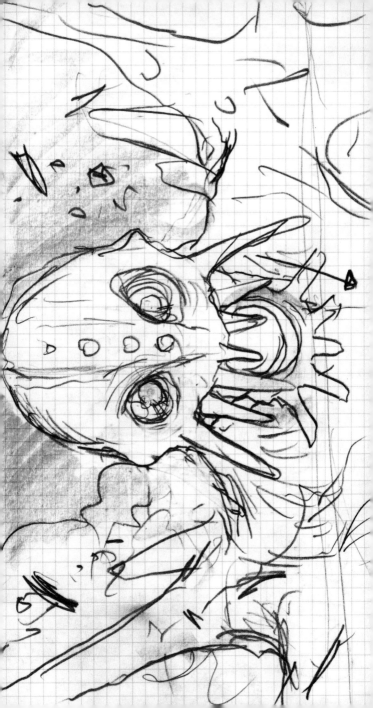

应用题 每句话 5 ⑤ - 2

应用体细(人\1)-

口口中的 □

439

441

ドロップ

1/4位の構走Kが環状=TらSん、
一発でタト→I→内かい→内ヒ→ビ→ム→もTもし、
一次ローな発火して><込>Iン込>込の情。

えりかが明るくすてきに見えたのは、その笑顔のおかげだと思った。

笑顔の明るさに、ゆくえ方があたる。手がわれもまえない。

スローガン②

かんきを出す

イメージ ①炎と破壊のシズル

イメージ ②

449

視点の　変化

① 街、空を見上げる

手前のビルは
強い陽差しだが
奥は重い雲が
激しく流れている

② 別のビル
ガラス張りの
外壁に流れる雲

③ 街のフカン
雑踏. 信号待ちの
車.

一気に流されて
飛ばされ
舞う「何か」
☆ 何??

ピント浅く

454

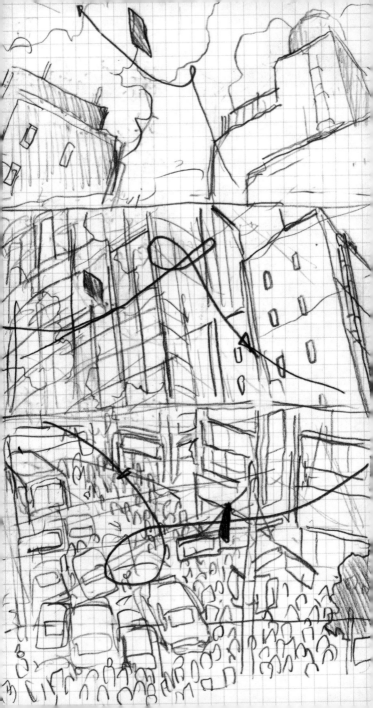

④

信号まちの人々
みなメールや通話.
ひとり上空ん気付く

⑤

子供も気付く、

⑥

東京の全景に
巨大な黒いカゲが
みるみる大きくなり

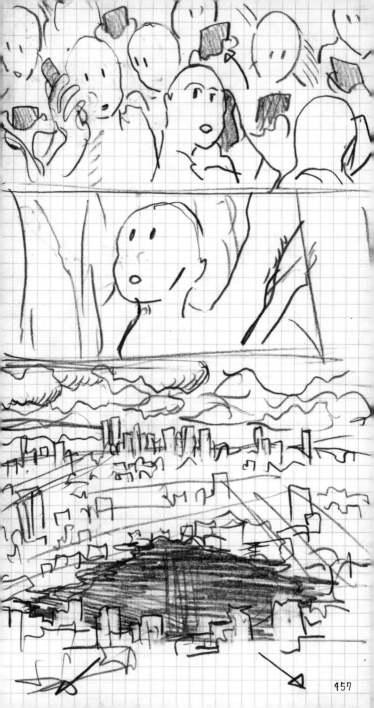

457

○

タイトル.

⑦

走る 電車の窓から
見えかくれする火。

ゆくりと
おれくる

(

458

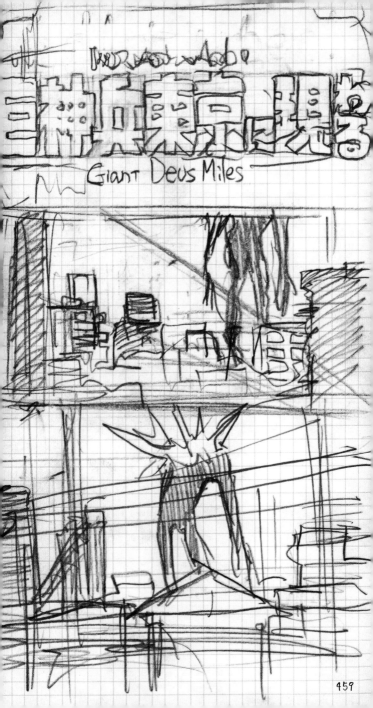

Giant Deus Miles

459

駅前のビル。
高時あたり
面RH音

ビルの陰に
ゆっくりとINで
通過していく
Ⓚのシルエット

見上げてる人々

（切出し）

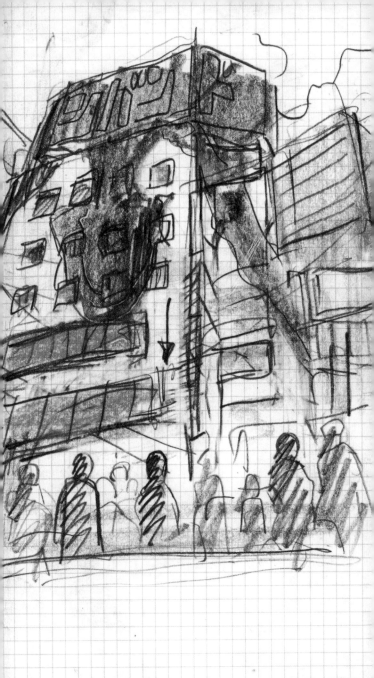

461

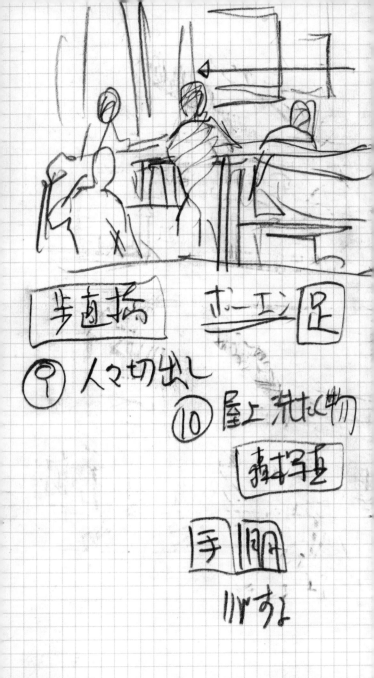

歩道橋　ボーエン匠

⑨ 人々切出し

⑩ 屋上 洗に物

素抜き直

手IIIH

リすよ

462

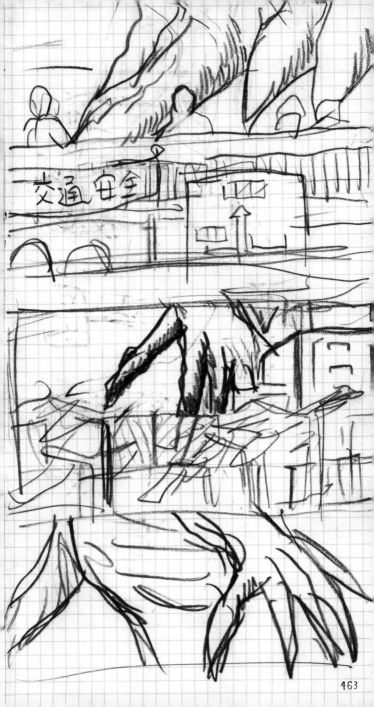

交通安全

463

✓
つけてPAN

電線(合成)
引きちぎて
ぐしゃぐしゃの轍

逃げる
動画
エルエント

465

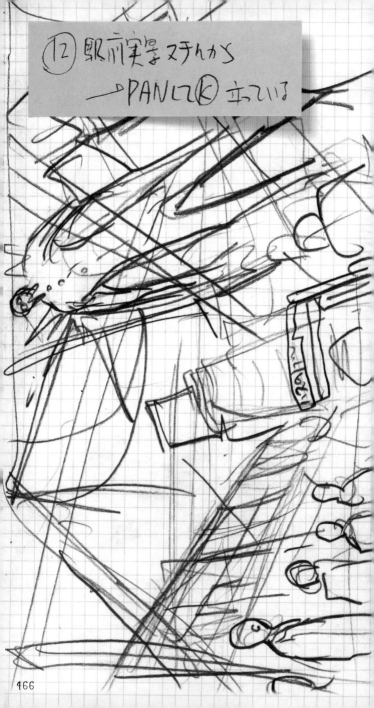

⑫ 駅前実景 スチンから
　　→PANして Ⓑ 立っている

466

ミラービルの窓に
ラプリこむK

ビルと物こし

467

マンションの

○

高月寺北口
上空にういている
K。(ゆっくり回る)
見上げている
人々

○ 商店街 真対)
ぬうっと INする Kの
顔。

みるみる溶けてボロボロの煉炭の
よれもえつくすれていくビル
じゅじゅーっと

472

一向あって 全て吹きとぶ

街竹 - 紀州を1ある水

PAULEZZAN

475

돈벌어보자한제게 ⓑ

479

480

483

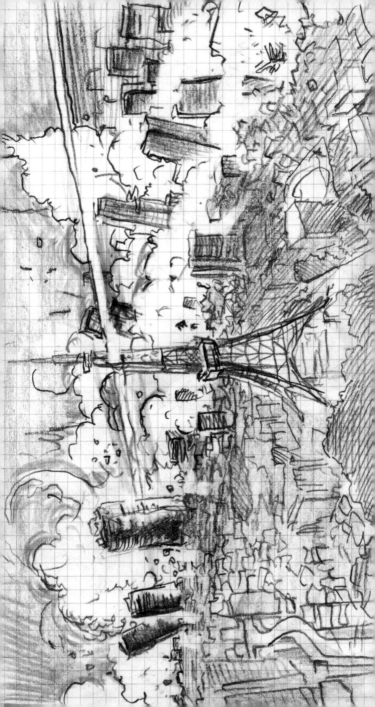

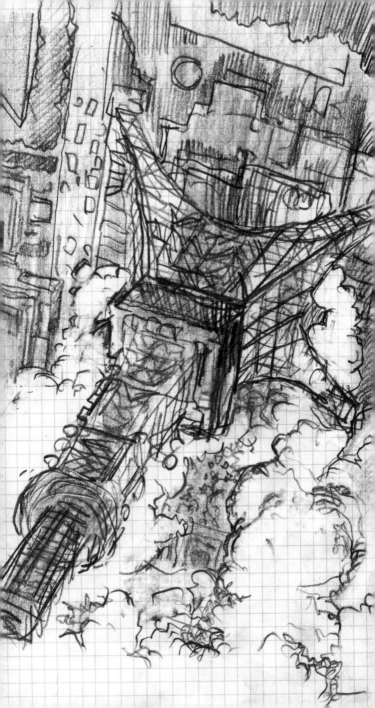

497

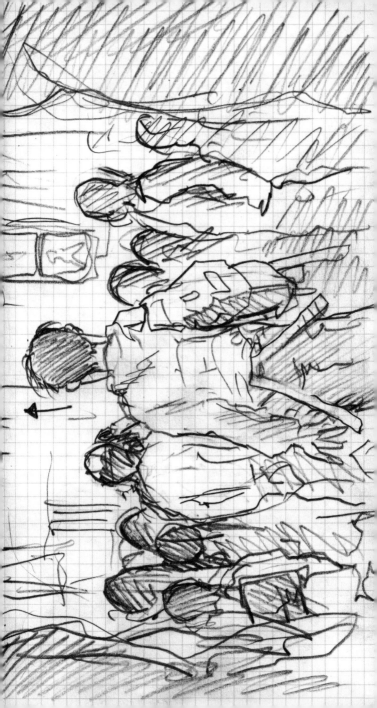

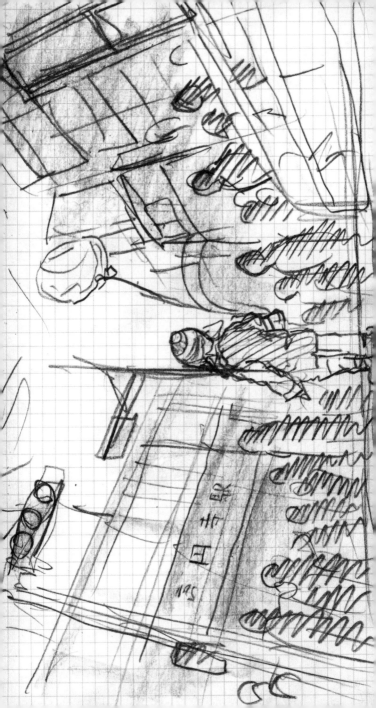

503

504

505

せいきゅう

506

507

509

510

518

521

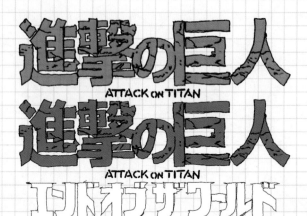

進撃の巨人
ATTACK ON TITAN
進撃の巨人
ATTACK ON TITAN
エンドオブザワールド

先輩たちから受け継いだ技術に加えて、
今時のテクノロジーを加味し、時間とコストさえ
あれば表現できないものはないとさえ思える
時代がやってきたのです。
そんな潮目を知ってか知らずか不敵にも
挑みかかるようなイメージが横溢する
コミックが圧倒的支持を得ています。
そのイメージをいかにして皮膚感覚に落とし込むか。
無謀だけど、やり甲斐がある。そういうチャレンジは
たとえどんな結果になろうとも、心に火がつくのです。

進撃の巨人 ATTACK ON TITAN（前篇）
［公開日］2015年8月1日

進撃の巨人 ATTACK ON TITAN
エンド オブ ザ ワールド（後篇）
［公開日］2015年9月19日

出演	三浦春馬　長谷川博己　水原希子　本郷奏多
	三浦貴大　桜庭ななみ　松尾 諭　渡部 秀　水崎綾女
	武田梨奈　石原さとみ　ピエール瀧　國村 隼
	進撃の巨人 ATTACK on TITANのものです
原作	諫山創（講談社「別冊少年マガジン」所載）
監督	樋口真嗣
特撮監督	尾上克郎
脚本	渡辺雄介　町山智浩
音楽	鷺巣詩郎
主題歌	SEKAI NO OWARI「SOS」（TOY'S FACTORY）
	SEKAI NO OWARI「ANTI-HERO」（TOY'S FACTORY）
製作	市川南　鈴木伸育
共同製作	中村理一郎　原田知明　堀 義貴　岩田天植
	弓矢政法　髙橋 誠　松田陽三　宮田謙一
	吉川英作　宮本直人　千代勝美
エグゼクティブプロデューサー	山内章弘
プロデューサー	佐藤善宏
ラインプロデューサー	森 賢正
プロダクション統括	佐藤 毅　城戸史朗
撮影	江原祥二
照明	杉本 崇
美術	清水 剛
録音・整音	中村 淳
録音	田中博信
扮装統括	柘植伊佐夫
装飾	髙橋 光
特殊造型プロデューサー	西村喜廣
スタントコーディネーター	田渕景也
編集	石田雄介
テクニカルプロデューサー	大屋哲男
VFXスーパーバイザー	佐藤敦紀　ツジノミナミ
音響効果	柴崎憲治（J.S.A.）
スクリプター	河島順子
助監督	足立公良
制作担当	斉藤大和
宣伝プロデューサー	江上智彦
音楽プロデューサー	北原京子

【特撮セカンドユニット】

撮影	鈴木啓造　桜井景一
照明	小笠原篤志
美術	三池敏夫
操演	関山和昭
スクリプター	黒河内美佳
助監督	中山権正
製作	映画「進撃の巨人」製作委員会
製作プロダクション	東宝映画
配給	東宝

©2015 映画「進撃の巨人」製作委員会
©諫山創／講談社

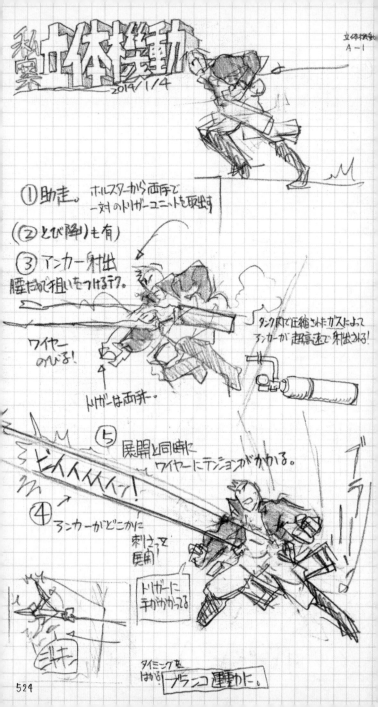

私案 立体機動
2014/1/4

① 助走。ホルスターから両手で一対のトリガーユニットを取出す

（② とび降りも有）

③ アンカー射出
腰だめで狙いをつけるテク。

ワイヤーのびる！

タンク内で圧縮されたガスによってアンカーが超音速で射出される！

トリガーは両手。

⑤ 展開と同時にワイヤーにテンションがかかる。

ビィィィィィン！

④ アンカーがどこかに刺さって展開

トリガーに手がかかってる

ギギギン

タイミングをはかる ブランコ運動か。

524

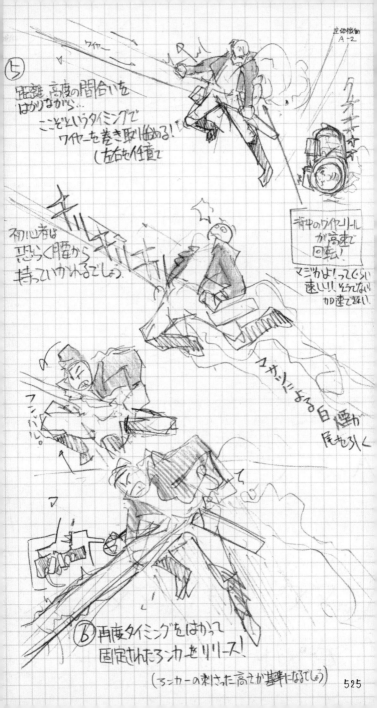

足使怪物
A-2

⑤

距離、高度の間合いを
はかりながら...
ここぞというタイミングで
ワイヤーを巻き取り曲める!
└左右も任意で

ワイヤー

クギギギ

背中のワイヤーリール
が高速で
回転!

マジかよ!ってくらい
速い!!そうでないと
加速できない!

キルギルギ

初心者は
恐らく腰から
持っていかれるでしょう。

フワンによる自動
尾もひく

フンッ!!

⑥再度タイミングをはかって
固定されたランカーをリリース!

(ランカーの刺さった高さが基準になるでしょ)

525

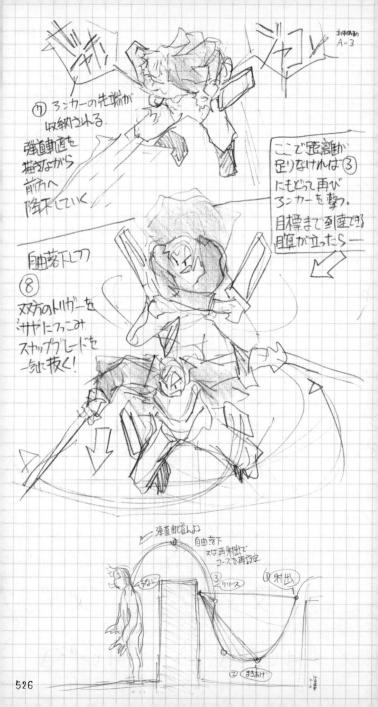

ジャキン ジャコレ 立体保動 A-3

⑦ ランカーの先端が
収納される

弾道軌道を
描きながら
前方へ
降下していく

自由落下で
⑧
双方のトリガーを
サヤにつっこみ
スクラップブレードを
一気に抜く!

ここで距離が
足りなければ③
にもどって再び
ランカーを撃つ。

目標まで到達する
瞳が立ったら―

弾道軌道ぼよ～ん

自由落下
又は再射出で
コースを再設定

③リリース

②まきあげ

④射出

526

① ワイヤーを射ちつつ飛ぶ。

立体
機動。

IN

② Push in follow　CUT IN
レフフ。　次々に刺さるランカー
波川原下をくぐりぬけていく。

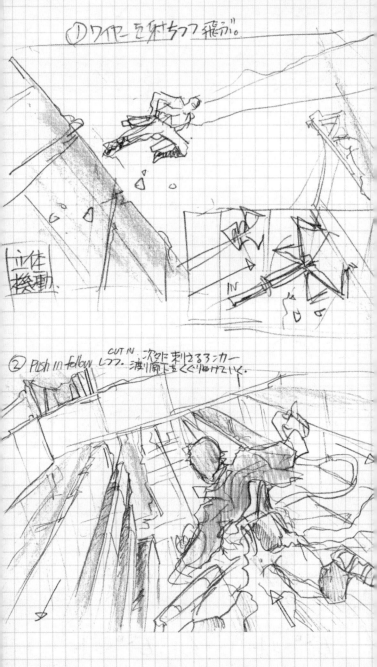

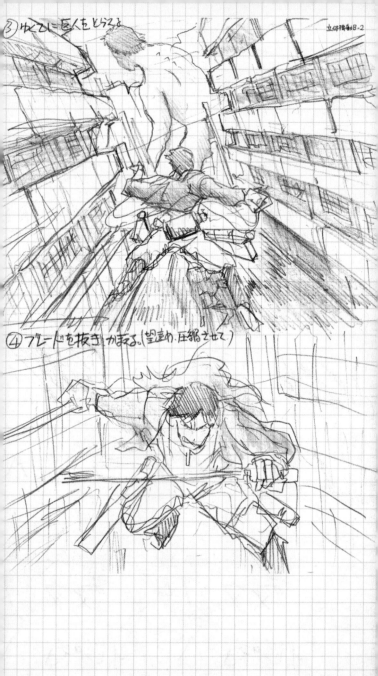

③ ゆっくり＝巨人をとらえる

立体機動B-2

④ ブレードを抜き、かまえる (望遠め、圧縮させて)

528

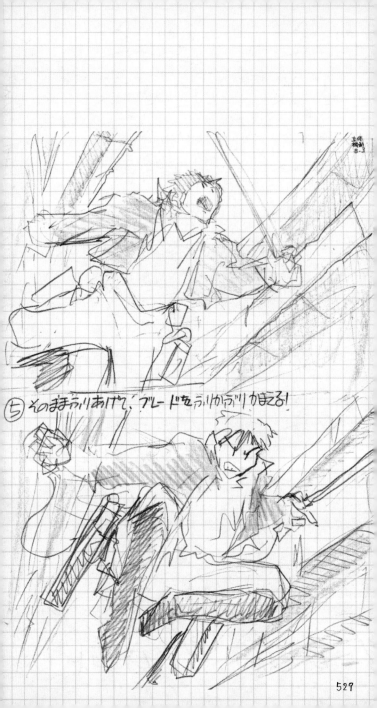

⑤ そのままふりあげて、ブレードをふりかぶりふりかまえる!

529

530

531

イメージ
ボード③

Sテール・中置の街　モンゴルか先氏族的？合理的建築か〜なんか石積んでいる〜
2014.1.2

高圧鉄塔を専用したい

鉄塔の間隔は
おそらくラフの組み方次第で乗わる

532

533

535

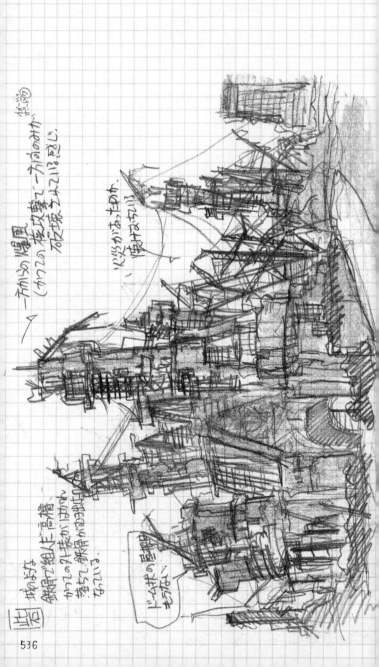

537

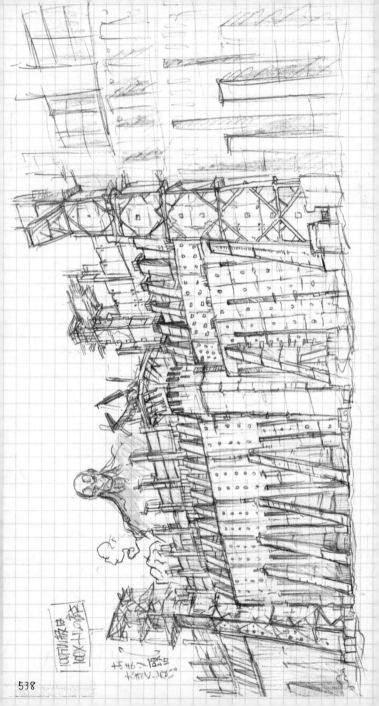

538

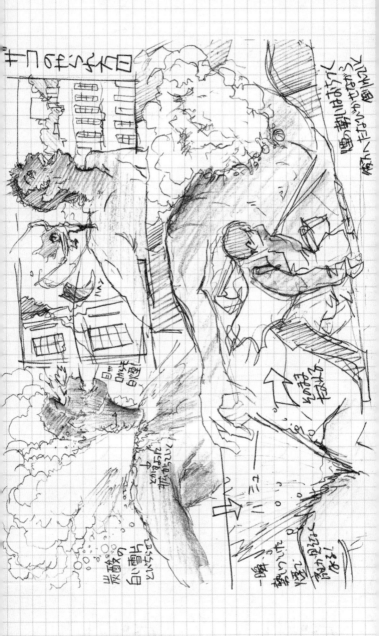

再生しにくい脚。筋肉組織が足先にいく

543

544

545

① 顔はダミーです

笑いつつ追いかける
← Follow

② 後ろから砲弾!!
ドバっとまき5らされる
臓物

↓

③ ケムリでつつまれる
うなだれた顔を

↓

④ 持ちあげると顔が再生していく
ヒフのしるが小さくなっていく

巨人のふり回した
腕とワイヤーが引っかかり
バランスを崩す。
空中で向きが
変わり――

宙に引き出された
背後から巨人が
口を大きく開き
せまる66

547

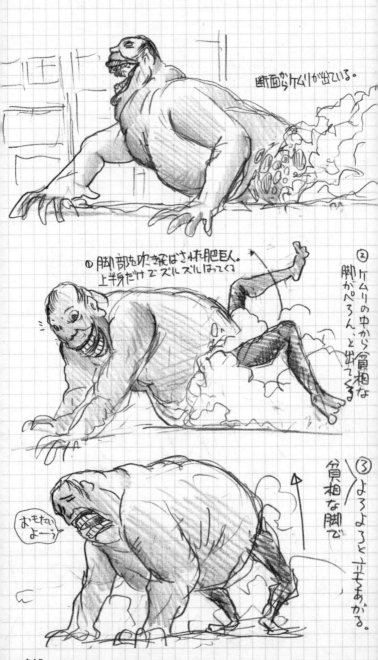

断面からケムリが出ている。

① 脚部を吹ッ飛ばされた肥巨人。
上半身だけでズルズルはってくる

② ケムリの中から負担な
脚がぺろん、と出てくる

③ よろよろと立ちあがる
負担な脚で

おもたいよーっ

548

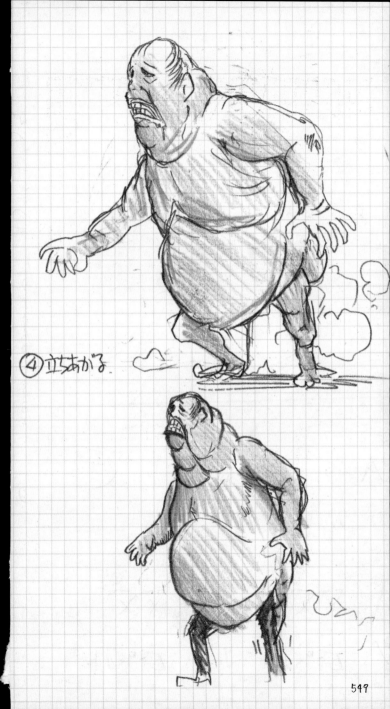

④立ちあがる

549

突然、別の巨人の手が。

㊉巨人の口の中から

上方向に

伸びていく㊉巨人の

頭

ミカサをつかんで

下アゴにもう一つの

手が出てくる！

550

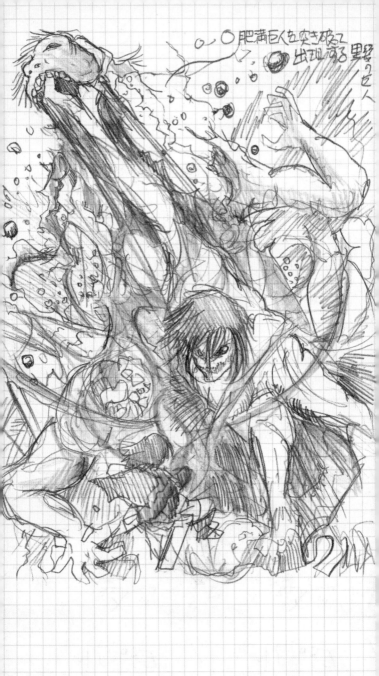

肥満巨人を突き破って
出現する野望の巨人

551

MONKEY MAGIC 西遊記

何十年も前、流しのコンテ屋として漂流っていた頃。
連続ドラマの企画としてこのタイトルを準備していました。
尊敬する大ベテランの特撮監督が担当するけれども、
途中からローテーションの特撮監督も兼任してほしい。
大好きな世界観、それに加えて大先輩の現場につかないと
わからないであろう数多のテクニックが盗める!!
…ではない。教えていただける!
ありがたい申し出を断る馬鹿はどこにいましょうか。
ところがクランク・インの2日前に中止になり、
みんな路頭に迷いました。
そんな苦い思い出から10年以上っ月日を経て復活です!
今ならこんな事が出来るぜ!と大はしゃぎで描きまくりました。

キッズレーベル仕事なのでミニモニ。の映画同様に
「ヒグチしんじ」のクレジットにしています。

西遊記

[公開日] 2007年7月14日

キャスト ‥‥‥‥‥‥‥‥ 香取慎吾

内村光良

伊藤淳史

深津絵里

水川あさみ

大倉孝二

多部未華子

谷原章介

小林稔侍

岸谷五朗

鹿賀丈史

スタッフ

製作 ‥‥‥‥‥‥‥‥‥‥ 亀山千広

企画 ‥‥‥‥‥‥‥‥‥‥ 大多　亮

プロデュース ‥‥‥‥‥ 鈴木吉弘

脚本 ‥‥‥‥‥‥‥‥‥‥ 坂元裕二

音楽 ‥‥‥‥‥‥‥‥‥‥ 武部聡志

監督 ‥‥‥‥‥‥‥‥‥‥ 澤田鎌作

エクゼクティブプロデューサー
　　　　　　　　　　　清水賢治　島谷能成　飯島三智

プロデューサー ‥‥‥‥ 小川　泰　和田倉和利

特撮監督 ‥‥‥‥‥‥‥‥ 尾上克郎

撮影 ‥‥‥‥‥‥‥‥‥‥ 松島孝助

照明 ‥‥‥‥‥‥‥‥‥‥ 吉角荘介

美術 ‥‥‥‥‥‥‥‥‥‥ 清水　剛

録音 ‥‥‥‥‥‥‥‥‥‥ 滝澤　修

画コンテ ‥‥‥‥‥‥‥‥ ヒグチしんじ

製作 ‥‥‥‥‥‥‥‥‥‥ フジテレビジョン　東宝　J-dream　FNS27社

製作プロダクション ‥‥ シネバザール

配給 ‥‥‥‥‥‥‥‥‥‥ 東宝

563

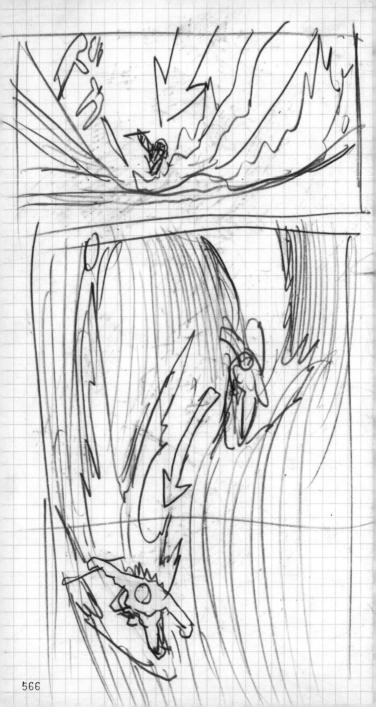

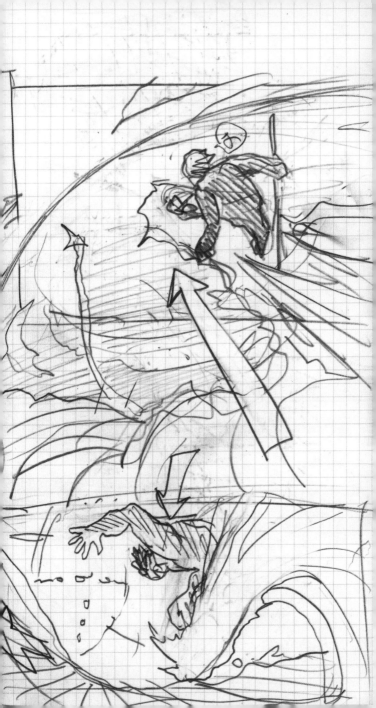

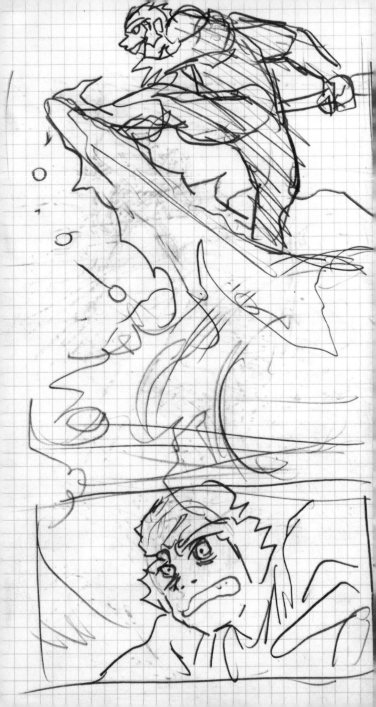

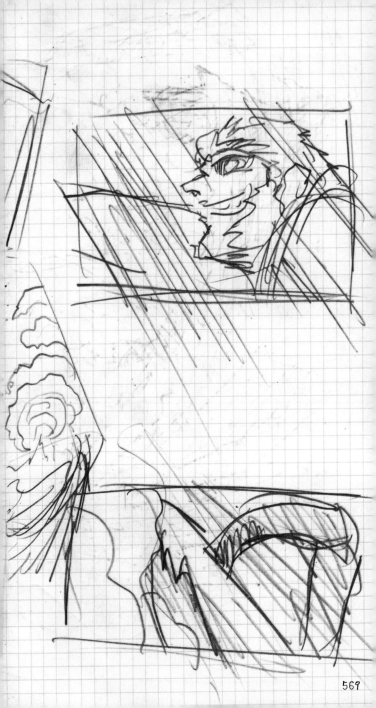

570

573

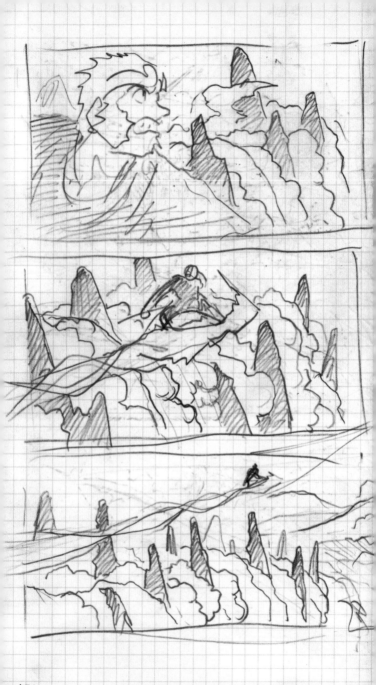

574

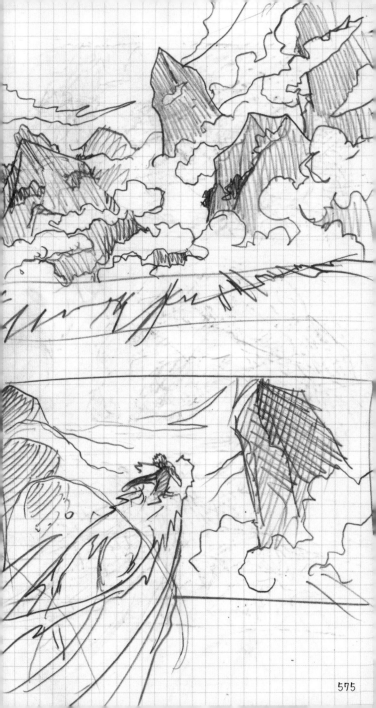

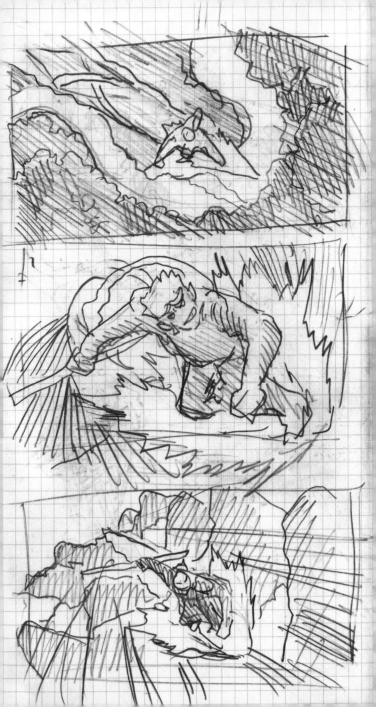

577

Shinji Higuchi interview

Jotting down what comes to mind

How did you come to use field books?

Higuchi: Special effects director Mr. Nobuo Yajima ·01 and his apprentices Mr. Hiroshi Butsuda ·02 and Mr. Toshio Miike ·03 always take notes at meetings. When we met before, Mr. Yajima was still taking notes while we talked, even when he was close to eighty years old. It surprised me, so I asked him why he did it, and he told me, "Your brain is something you use to think and come up with ideas. It's a waste to use it for remembering things." And he was right. Even when you focus and try to commit what was said in memory, you find that you've forgotten things when you look back later. At the time, you might think that you're witnessing something huge that you won't be able to forget, but important pieces may be missing from the memory. In these cases, it's true that if you just jot down everything you see, you can look at it later and remind yourself. When I tried it for myself, it really started to expand what I was capable of. I suppose this was the start of my notetaking life. But it took a lot of trial and error with various notepads before I arrived at this field book.

樋口真嗣インタビュー

頭に浮かんだことは、即吐き出す

野帳を使うようになったきっかけは?

樋口: 特撮監督の矢島信男 *01 さんや弟子の佛田洋 *02 さん、三池敏夫 *03 さんは打合せの時に必ずメモをとられるんです。以前お会いした時も、すでに80歳近かった矢島さんが、話しながらまだメモをとっていらっしゃったんです。スゴいな、と思って、理由を伺ったら「脳味噌というのは考えたり、思いついたりするために使うものであって、憶えることなんぞに使ったらもったいない」とおっしゃるんです。たしかに、その場では、ものすごく集中して記憶したつもりでも、後になって振り返るといろいろ忘れてるんですよね。「こんなスゴイものを目の当たりにしているんだから忘れるわけがない」とその時は思っていても、肝心な部分は抜けている。たしかに、それならば、とりあえず目にしたものを全部書き出しておけば、あとでそれを見れば思い出すこともできる。実践してみると、自分の中でもいろいろできることが広がってきたんですね。ここが俺のメモ人生のスタートでしょうか。ただ、この野帳にたどり着くまでには、いろいろなメモ帳を使って試行錯誤を繰り返していくわけなんですが……。

In what kind of situations do you use your field book?

Higuchi: Of course, I use them to take notes during meetings. But I also often write down plans for how I will tell a story or create a picture. I also take notes on scenes to shoot when I go scouting for locations. In my work, I have to figure out how to capture the scenery that I see, and at the same time, I have to add things that are not there, so I have a lot of information to work with.

Are you taking notes on ideas or concepts?

Higuchi: It's more of a playback device for what I felt at the time. I just try to jot down what goes through my mind. It's just a good idea to get your hand moving, even it's just a drunken scribble. Even disjointed sentences and scribbles have some sort of relevance in my mind. When I look at them later, I see the connection and realize, "Oh, that's what I was thinking at that moment."

Is it a tool for organizing your own thoughts?

Higuchi: It might be that I'm not good at using my mind to think in the very early stages. That's why I think it's better to first lay out whatever comes to mind. Otherwise, I don't know whether it's good or bad, objectively speaking. That's why I try to put down what comes to mind on paper as soon as possible. I might come up with something that seems awesome in my mind, but when I actually write it down or draw it, I realize it wasn't as great as I thought. If it doesn't seem like that great of an idea when I put it down on paper, it means that it just wasn't a great idea after all. I think of myself as my first audience. If I think something is great when I see it, then I can turn around to show it to others, saying, "Hey, isn't this great?" By doing this, I found that my ideas were unexpectedly well received, so I kept

樋口さんの場合は、野帳をどのような時にお使いになるのですか?

樋口: 打ち合わせのメモも、もちろんなのですが、ストーリーや絵作りなどをどのようにしていくか、というプランを書き留めることが多いです。また、ロケハンに行った時に、ここで何が撮れるのかをメモったりもしています。自分の仕事としては、目に見えている風景をどういう風に切り取るか、それと同時にそこに無いものまで描き加えていかなければならない、という両方が必要になるので、情報量は多くなりますね。

アイデアメモやコンセプトノートなのでしょうか?

樋口: むしろ、感情の再生装置みたいですね。頭を通過したものはとりあえず吐き出してみるんです。それが、たとえ酔った勢いの落書きであったとしても、とりあえず手を動かしたほうがいいかな、と。バラバラの文章や落書きも、自分の中では何となく関連性があるので、後で見ても繋がって見えるし「ああ、あの時、俺はこう思ったんだな」という気づきにもなるんです。

自分自身の思考整理用のツールですか?

樋口: もしかしたら、自分は、ごく初期の段階では頭の中で考えるということが苦手なのかもしれませんね。だから、浮かんだことを一度何かしらでアウトソートしたほうが良い気がするんです。そうしないと、それが客観的に見て、良いのか悪いのか自分でもわからない。そんなわけで、思いついたことは、なるべくすぐに可視化するようにしているんです。そうすることで、頭の中では「最高のことを思いついたぜ!」みたいになるんですが、それを画でも字でも実際に描いてみると、意外に大したことじゃなく思えてくる。可視化してみて大したことじゃなかったら、

going with it until I became who I am today. That said, I do critique myself a lot before I show my ideas to others. I would draw and erase, and write and erase so much that I would be banned from family restaurants because of the mess I made with eraser shavings. For times like those, these field books were excellent because of their sturdiness and size. It's also good that the aspect ratio is close to 16:9, which makes it similar to the size of the screen.

Do you carry a field book with you daily?

Higuchi: I do. I really like this size that is small enough to fit in a pocket. There are smaller spiral notebooks, but those are actually too small. There's limited space for drawing, and when I keep turning the page to draw more, the relationships between the drawings start to become fuzzy in my mind. In this respect, the field books are the perfect size, and I can complete the idea within facing pages. If it's a B5- or A4-sized notebook, I need to put it down to draw. But with field books, I don't have to find a place to draw. Also, I'm lazy, so large notebooks are a hassle to carry around. If I can't carry it around, I forget to take it. It's not there when I need it. But with a field book, I can always keep it in my pocket.

So, you can no longer be apart?

Higuchi: Right. But the problem is that the more I draw, the messier it becomes. I have several projects going at the same time. I use different books for each job, so the number of field books I have keeps growing. If I have too many, it's hard to find the one I need when I want to take notes for work. When I'm having trouble finding the one I need, I end up using the field book for another job, and things get mixed up. The issue going forward is how to turn it into a database. If I were to have everything sorted, I would be

それはやっぱり大した思いつきじゃなかったってことなんですよね。まず最初のお客さんが自分自身だとして、それを見て「俺スゲェ!」となるんであったら、他人様にも「コレ、スゴくないですか?」とお出ししてみる。そうすることによって、ことの外ウケが良かったりするので、調子に乗り続けて今の俺があるわけなんですが……と言いつつも、他人様にお出しするまでには、俺なりのダメ出しがメチャクチャあって、描いては消し、書いては消し、で大量の消しゴムのカスでファミレス出入り禁止になるくらいなんです。そういう時に、この野帳というのが、丈夫さといい、大きさといい、素晴らしく良かったんですよ。縦横比がほぼ16:9で画面サイズに近いというところも魅力ですね。

日常的に野帳は携帯されている感じですか?

樋口:そうです。このポケットに入れられるというサイズ感がスゴく良いんです。もっと小さなリングメモもあるんですが、あれは逆に小さ過ぎるんですね。描けるスペースが限定されていて、描いたらページをめくって次を続けていくと、関連付けが自分の中でわからなくなってしまうことがあるんですよ。その点、野帳は絶妙な大きさで、開いた中で完結できる。これがB5だったりA4だったりすると、やはり置いて描かなきゃならない。その点、野帳は描く場所を選ばない。あと物ぐさなので大きいと持ち歩くのが面倒。持ち歩けないと忘れる。必要な時に無い。でも、野帳だったら常にポケットの中に入れておけるんです。

もはや手放せない?

樋口:そうですね。ただ、問題は描けば描くほど散らかっていく。何本か並行して仕事があるので、仕事ごとに使い分けているんですが、そうするとどんどん冊数が増えてくる。増えると、仕事で

the only one who would be able to do it.

How was Shinji Higuchi the human being created?

What kind of childhood did you have?

Higuchi: Before I entered elementary school, I loved monsters in general and had a lot of soft vinyl toys and such. But my parents must have felt uneasy about how absorbed I was. When I started school, they threw them all away.

Really?

Higuchi: Then, after a big hole opened in my heart, another big changes came. I was born in Tokyo, but when I was in second grade, we moved to Ibaraki because of my father's work. We moved to Tsukuba Science City, which was under development at the time. My father was a switchboard engineer, and since there was a large demand in Tsukuba, it was decided to build an entire factory and make delivery there. It was really a national project. Without regard for my own will, I was forced to leave my hometown and taken to a strange land. Years later, I saw Amuro in *Gundam* and thought, "That's me!" Ibaraki was far from Tokyo, so the reception was bad at that time. I couldn't watch TV even if I tried. Even when I was able to watch TV, my parents would get mad at me if I got caught. That's why my memories of live-action shows with special effects ended with *Return of Ultraman* (1971), which I saw before I left Tokyo.

I had assumed that you had spent more time absorbed in that genre.

Higuchi: Parents shouldn't encroach on their children's

メモしようと思った時に、その野帳が見当たらない。あれ？ 無い、無いとかやってるうちに、結局、他の仕事のヤツに描いちゃう……ますます混ざっちゃう。どうデータベース化するかが今後の課題ですね。整理するにしても俺以外はできないんですが……。

人間「ヒグチシンジ」は
いかにして出来上がったのか？

どのような幼少期を過ごされていたのですか？

樋口：小学校に入る前は、普通に怪獣が大好きでソフビ人形とか、たくさん持っていたんです。けれども、そののめり込み具合に両親も不安を感じたんでしょうね。入学を機に全部捨てられちゃうんです。

何と!?

樋口：で、心に大きな穴があいた上にさらに大きな変化が訪れるのです。俺の出身は東京だったんですが、小学校2年の時に、父親の仕事の関係で茨城に引っ越すんです。当時開発中だった筑波の研究学園都市ですね。父親は配電盤の技師で、筑波では大量の需要があるので、そこに工場ごと作って納品せよということになった。まさに国家事業ですからね。自分の意志とは関係なく故郷を離れて、知らない土地に連れて行かれる。ずいぶん後になって『ガンダム』のアムロを見て「コイツは俺だ！」と思ったものです。茨城は、やっぱり東京から遠かったので当時は電波の入りが悪くて、テレビ見ようにも見られない。やっと見られたとしても、親に見つかれば怒られる。だから、俺の特撮の記憶って、東京にいた頃の『帰ってきたウルトラマン』（1971年）で断絶してしまうんですよね。

precious things and sanctuaries. In the end, they manifest themselves in a twisted way and you end up with someone like me (laughs). In addition, most areas in Tsukuba were rural at that time, and when an industrial park was suddenly built there, it caused friction between local children and the kids who just moved in, like myself. They gave me the nickname Tokyo. I was lonely. I was feeling like I didn't belong, but after an end-of-term ceremony in the second grade, when we had a class meeting in the classroom, my teacher handed out discount coupons for *Godzilla vs. Mechagodzilla* (1974). A nearby movie theater was distributing discount coupons to elementary schools to give to its students. I was sitting in the front row, right in front of the teacher's desk. I glanced over and saw a discount coupon for *SUBMERSION OF JAPAN* (1973). I told the teacher, "I'd rather see that one," so he just gave it to me. *Japan Sinks* premiered during winter vacation of second grade, and I had seen it then, but I still wanted to see it again!

You weren't allowed to watch monster movies, but you were allowed to watch *SUBMERSION OF JAPAN*?

Higuchi: As far as my parents were concerned, there were no monsters, so it was a normal movie. Plus, the poster said the film was "selected by the Ministry of Education, Science, and Culture." So, it was fine! The coupon the teacher had was for the local theater, so maybe the release date was later for that location. Thanks to my teacher, I was able to see *SUBMERSION OF JAPAN* again. Plus, in those days, movie theater tickets were valid for the whole day, so once you entered, you could stay in the theater. So, I watched *SUBMERSION OF JAPAN* all day long. Because of that, I became a completely misguided child (laugh).

That teacher is the reason why you are the man you are now.

もっと濃厚な特撮ライフを過ごされたと思っていました。

樋口：親は子供の大事なもの、聖域を侵してはいけないんです。それが結局歪んだ形で表出して、俺のようなものが出来上がってしまう（笑）。さらに、当時の筑波は農村部が多く、そこに忽然と工業団地が出来て、やはり転入してきた俺と地元の子供たちとの間には軋轢が生まれる。ついたあだ名が「東京」ですからね。孤立してましたね。何となく居場所が無い中で小学２年生の終業式を迎えるんですが、式の後に教室で学級会があって、先生が『ゴジラ対メカゴジラ』（1974年）の割引券を配ったんですよ。近くにあった映画館が学童用に割引券を小学校に配布してたんですね。俺は席が一番前で先生の机の真ん前だったんです。ふと見ると『日本沈没』（1973年）の割引券が置いてある。「俺、そっちのほうがいいなぁ」って言ったら、あっさりくれたんですね。『日本沈没』は、２年生の冬休みが封切りで、その時にも見に行っていたんですが、やはりもう一度見たい！

怪獣はダメでも、『日本沈没』は見せてもらえたんですね？

樋口：両親的には怪獣が出てこないから「普通の映画」なんですね。「文部省選定映画」とかポスターにも書いてあったし。だからOK！ 先生が持っていたのは、地方劇場なんで公開日が遅れていたのかもしれないですね。先生のおかげで『日本沈没』がまた見られた。しかも、当時の映画館は入れ替え制なんて無い時代ですから、一度入ったら、そのままずっと館内に居続けられる。だから一日中『日本沈没』を見続けていました。おかげさまで完全に間違った子供になってしまった（笑）。

今の樋口さんがあるのは、その先生のおかげだったわけですね。

Higuchi: He was a young teacher who was fresh out of college, and he seemed to be worried about me because I didn't have friends. But that teacher was transferred soon after. I looked up to him too, so we stayed in touch and remained close after that. He even invited me to Hitachi, his hometown, during summer vacation. There wasn't much to do, so he suggested we go to a movie theater. We saw *Prophecies of Nostradamus* (1974)!

It sounds like wheels were starting to turn. What kind of anime works did you watch?

Higuchi: I mainly watched gag anime. At the time, the kind of depictions you saw in TV anime was a result of omission. When an explosion occurs, the scene changes and a bombastic sound is heard, but the explosion doesn't actually occur properly. Nowadays, I really enjoy that kind of work as one flavor of expression. But back then, I wasn't into it. As a child, it just didn't feel right. By contrast, *Space Battleship Yamato* (1974) had proper explosions. The smoke expands properly, and the debris flies away, leaving a trail behind it. It felt like anime was finally catching up with live-action shows with special effects. I was just a kid, so I had no right to complain, but... (laughs). The special effects in live-action TV shows at that time must not have been much different in terms of quality, but fortunately, I wasn't allowed to watch those.

It sounds like explosions were important to you in anime.

Higuchi: It's important to me that they were drawn precisely. In the case of *SUBMERSION OF JAPAN*, I also liked the elaborate miniatures. Even as a child, I must have felt an indescribable catharsis watching miniatures that were made with care to look like the real thing being destroyed, rather

樋口：大学出たての若い先生だったんですが、孤立している俺を心配してくれていたみたいなんです。でも、この先生がすぐに転勤してしまうんです。俺も慕っていたので、その後も文通したり仲良くしてもらいました。夏休みも先生の実家がある日立に招かれるんですが、そんなにすることもないので「じゃあ、映画でも見に行くか?」ってことになって、当時公開されていたのが『ノストラダムスの大予言』(1974年)!

大きな歯車が回り始めていますね。アニメはどんな作品をご覧になっていましたか?

樋口：アニメはもっぱらギャグアニメばかりでした。当時のテレビアニメは、表現として省略の産物として作られていましたから。爆発する時に画面が切り替わるだけで音こそ派手なんだけれど、ちゃんと爆発していない。今となっては、そういうのも味わいとして大好きではあるんですが、当時は「何か違う。コレじゃない」みたいな子供心に違和感を抱いてました。それらと比べると『宇宙戦艦ヤマト』(1974年)はちゃんと爆発していた。ちゃんと煙が伸びて、破片が尾を引いて飛んでいく。やっとアニメも特撮に追いついてきたなみたいな。子供のくせに何言ってんだ?って感じですけど(笑)。当時のテレビの特撮だってクオリティ的には大して変わってなかったはずなんですが、幸いなことに見させてもらえなかったので。

アニメにおいても、やはり爆発は重要だったんですね。

樋口：むしろ、精密に作画されている点ですね。『日本沈没』の場合も精巧なミニチュアが好きだったんです。怪獣が壊す、いわば怪獣の都合で作られたミニチュアではなく、本物のようにちゃんと作られたミニチュアが崩壊していく様に子供ながらも

than miniatures that were conveniently made for monsters to destroy.

That must have made you close to the man you are today.

Higuchi: That might be why I still didn't have many friends even in the fourth grade. But that was around the time I started paying attention to movie promotions and release dates. *The Bullet Train* (1975) was one that stood out to me. The movie was released on a Saturday, and I could not contain myself. "What happens to the bullet train at the end? Are they gonna blow it up? If I miss the screening now, I have to wait another week to see it! If I hear spoilers, it'll be ruined!" The obsession drove me to skip school to go see it. I went with my school bag on my back. I'm surprised they even let me in the movie theater (laughs). But I felt guilty. Plus, it was a crime movie. At first, the criminal was aiming to commit the perfect crime, but a series of bad luck happened to him and he fell down more and more. I skipped school to watch a movie like this, and I was worried that one day I would end up being shot dead by the police.

You didn't have to torment yourself like that.

Seeing the special effects set at last and taking part

Higuchi: After such an elementary school life, I entered junior high school, and *Message from Space* (1978) was released during Golden Week. The world was engrossed in *Star Wars* (released in 1977 in the U.S.) even before it was released in Japan. People were skeptical that anything made in Japan could be that good. It ignited my inner pa-

得も言われぬカタルシスを感じていたんでしょうね。

現在の樋口さんが、ほぼ出来上がった感がありますね。

樋口：そんなことだからか、小学4年生になっても、相変わらず、あんまり友達もいないんです。でも、その頃になると、映画宣伝や公開日というものを意識し始めてくる。そんな中に飛び込んできたのが『新幹線大爆破』（1975年）なんです。土曜日が公開初日でしたので、もういてもたってもいられない。新幹線は最後どうなるんだ!? 爆破されるのか!? 今を逃せば、次に見に行けるのは1週間後だ。今で言うネタバレでも聞こうものなら、もうおしまいだ！ 強迫観念に駆られ、とうとう学校をさぼって見に行ってしまいました。ランドセル背負ったままで。映画館もよく入れてくれましたよね（笑）。でも、やっぱり後ろめたいわけですよ。しかも、内容は犯罪映画じゃないですか。最初は完全犯罪を目指していた犯人が不運の連続でどんどん転落していくんですよ。どうしよう、俺も学校サボって、こんな映画見てたら、いつか警官隊に射殺されちゃうんじゃないだろうか……。

そこまで思い詰めなくても……。

ついに見た、そして入った「特撮現場」

樋口：そんな小学生時代を経て、中学に入学したらしたで、今度はGWに『宇宙からのメッセージ』（1978年）が飛び込んでくるわけです。世の中は日本公開前から『スター・ウォーズ』（アメリカ本国公開は1977年）一色で、「日本が作ったそんなもんがイイわけないじゃん」みたいな流れになってる。それが俺の内なるナショナリズムに火をつけて、何が何でも見に行こう！となる。

triotism, and I decided to go see *Message from Space* no matter what. I saw it, and it was amazing! One after another, there were explosions like I had never seen before. At the end, when the enemy's Gavanas spacecraft turns into a ball of fire as it crashes, the huge miniature is wrapped in flames, which are all fluttering from the actual wind pressure. That was what I really wanted to see! I was very satisfied. After that, of course, I watched *Star Wars*, but it didn't have any of the elements I enjoyed in *Message from Space.* The cinematography in *Star Wars* was very sharp and indeed amazing. But the Death Star explosion was just inserted by editing, and I was disappointed that they didn't blow up the miniature. No matter how much I praised *Message from Space*, no one agreed with me. Nowadays, people are re-evaluating the film, but at the time, the overall number of people who saw it was nothing compared to *Star Wars*. Naturally, I felt isolated once again. But it was a kind of cultural isolation that was completely different from the isolation I felt in elementary school. My anti-*Star Wars* sentiment was fueled by an aversion to the frivolous way it was commonly talked about in popular magazines that asked, "Have you seen it yet?" But at the same time, we started to see media that had never existed before, like *Starlog* and *Uchusen,* and I became aware of the kind of people who make the movies I was so passionate about. Around that time, I must have been in my second year of junior high school, when my aunt, who was working in commercials, told me that she was going to Toho Studios. There was no chance I'd pass up this opportunity, so I went with her. In the studio, they were making the set for *MAGNITUDE 7.9* [04] (1980). The set was really just a vast wasteland, but the staff was working on it anyway. Outside the studio, an open set of a water reservoir was put together on the roof of an apartment building for the climax of *Deathquake* (1980). At the time, video magazines were ragging Japanese special effects, but when I was there, I

見てみたら、もの凄い良かった！今まで見たことのなかった大爆発の連続。敵のガバナス戦艦が最後に火だるまになって墜落していく、巨大なミニチュアが火を纏っていて、実際の風圧で全部の炎がなびいている。本当に見たかったのはコレだ！と大満足でした。その後、もちろん『スター・ウォーズ』も見るんですが、『宇宙からのメッセージ』の良かった要素が何一つ無いんです。『スター・ウォーズ』の映像はシャープでたしかに凄いんですが、デス・スターの爆発とか編集で入れ替えているだけで「ミニチュア、爆破してねぇじゃん！」と不満しかない。と、このように、いくら『宇宙からのメッセージ』を褒めちぎっても、賛同者なんていないわけです。今でこそ再評価もされていますが、当時は、見ている絶対数が『スター・ウォーズ』とは比べものにならない。当然、また孤立するわけですよ。ただ、小学生の時の孤立とは全く違う、文化的なレベルの孤立なんです。『スター・ウォーズ』とかは一般誌でもポップカルチャー的に扱われている「キミは、もう見たか？」という軽薄な語り口調への嫌悪もアンチ『スター・ウォーズ』に拍車をかけるわけです。でも、同時に「スターログ」や「宇宙船」のような今までに無かった媒体も出てきて、俺が熱狂した映画はこういう人たちが作っているのか、ということを意識するようになるんですね。そんな頃、中学2年生の時でしょうか、CMの仕事をしていた叔母が東宝スタジオに行くというので、この機を逃すか！とばかりについて行ったんです。スタジオ内では、ちょうど『二百三高地』*04（1980年）のセットが組まれていたんですね。本当に広大な荒れ地があるだけなのですが、とにかくスタッフの方々が作業をされている。スタジオの外に出ると、『地震列島』（1980年）のクライマックスのマンション屋上の貯水槽のオープンセットが組んでありました。当時は、映像誌でも日本の特撮はボロクソだったんですが、でも行ったら行ったで、大規模なセットを組んで作られているのを実感できた。やっぱり来てみて良かった！と思うわけですよ。そ

could really see that a large-scale set was being made. I was glad I went, after all! Then, Mr. Teruyoshi Nakano [05], the special effects director, arrived and he was very kind to this junior high school student who was just visiting at such an unexpected time. He even gave me his information and told me to contact him if I was interested. Until then, I had only been on the side of the audience. Now, I could be on the side of the people making the films. It felt like I had been chosen. When I visited that winter, the huge battleship Yamato was sinking in the middle of the big pool. As I was looking at it, I was told that I should move back further, and as I was wondering what was going to happen, when suddenly, boom! There was a huge explosion for the climax of *Imperial Navy* (1981). That was the moment when I was really able to see something I had only seen in movies before. But there were still many America-crazed critics who would ridicule Japanese special effects, saying they were still hanging miniatures with piano wire. I thought, "That's not true. Those guys are all talk. They haven't made anything." After that, I started to associate with people in the special effects field.

Was that your first step to becoming a professional?

Higuchi: As a matter of fact, at that time, I had no desire to become a professional. I was satisfied with just seeing the site. But it was not enough to just watch, so I felt it was enough if I could help out by pushing around scaffolding, carrying platforms, and so on. It was right around the time they were shooting *ZERO* (1984). But as I went in and out of the site, I began to realize how admirable directors were. I mean Mr. Nakano, the first director I met, and Mr. Koichi Kawakita [06], who was preparing for *BYE-BYE, Jupiter* (1984) at the time. As a visitor, I could no longer talk to them casually, and instead, I began to approach the staff of the art department and others. Among them, the depart-

んなところへ、特技監督の中野昭慶*05さんがいらっしゃって、こんな突然やって来た中学生に、いろいろ親切に対応してくださるんです。しかも、「興味があったら、ここに連絡しなさい」って連絡先までいただけたんです。今まで見る側でしかなかった俺が、一気に作る側の人々の側までいける。「選ばれたぜ！俺」みたいな気分でしたね。その冬にお邪魔した時には、大プールの真ん中に沈みかかった巨大な戦艦大和があったのです。眺めていると、「もっと下がったほうがいいよ」と言われて、何が始まるのか、と思っていると、いきなりドカァァァァン！と大爆発！『連合艦隊』（1981年）のクライマックスだったんです。今まで映画の中でしか見たことのなかったものが本当に見られた瞬間でしたね。でも、世間的にはアメリカかぶれの論客どもが「日本はいまだにピアノ線でミニチュアを吊ってる」なんて揶揄してくる。「違うんだよ、本当は……。結局、こいつらは語るだけで、何も作ってはいないんだ」と思うわけです。それから何となく特撮現場の方々とのお付き合いが始まるんです。

これでプロへの第一歩が始まるわけですね？

樋口：ところが、当時の自分の中ではプロになりたいという意識はまるで無かったんです。もう現場が見られるだけで満足だったんですね。でも、ただ見てるだけじゃなんなんで、イントレを押したり、平台を運んだり、そういうお手伝いができれば十分、という感じでした。ちょうど『零戦燃ゆ』（1984年）の撮影をやっている頃でしたね。でも現場に出入りするうちに、監督という人が、どれだけ偉い存在なのかわかってくるわけです。最初にお会いした中野監督や、当時『さよならジュピター』（1984年）の準備中だった川北紘一*06さんですね。そうなってくると見学者として、おいそれとは話を聞いたりできなくなり、むしろ、美術部のスタッフさんとかに接近するようになりました。

ment of Mr. Tadaaki Watanabe [07] and Mr. Osame Kume [08], who handle gunpowder, was approachable or rather free-spirited, and after finishing at 5:00 pm every day, they went straight to their rooms where they started drinking. They would send me off to buy them drinks, and I would do it. The staff room for special effects artists was at the far end of the studio, so I had to ride my bicycle out to the main gate and to a nearby liquor store. I also bought snacks like *yakitori* by *Hotei* and *cheetara* for them to have with their drinks. I thought they might get tired of eating the same thing all the time, so I went up the hill and bought fried chicken at the KFC in front of Seijo Station. The older staff, who had never even heard of KFC, would say, "Higuchi, this is delicious!" I would respond, "Is that right?" I was basically a low-ranking errand boy at that point.

But you certainly were able to win their trust.

Higuchi: No, it wasn't like that. When I sat at the end of the table, Mr. Watanabe, who was the life of the party, would make me a cup of shochu with hot water and offer it to me. The 4:6 shochu to hot water ratio turned to 6:4 by the second cup, then 8:2, and by the end, I was drinking straight shochu. I can only remember up to the point I went to the bathroom because I felt sick. I woke up hearing someone scream loudly. It was Mr. Kume. I don't know how or why it happened, but I was lying on my back in the driver's seat of Mr. Kume's car, puking all over the place. I really messed up! I was on my knees apologizing. I asked him to let me make up for it by helping out from the next day. That's how I unintentionally became something like a staff member from the end of *ZERO,* as well as *The Return of Godzilla* (1984).

So, it was a fortunate accident.

中でも火薬を扱っている渡辺忠昭*07さんと久米攻*08さんの部署が敷居が低いというか、自由奔放というか、毎日17時に終わると、そのまま部屋で酒盛りが始まるんですね。「酒買ってこい!」と言われれば、買いに行く。特に特撮美術のスタッフルームは撮影所の一番奥だったんで、自転車こいで、正門まで出て、そこから近くの酒屋に行かなければならない。酒のついでにホテイの焼き鳥とかチータラとかのつまみも買っていくんですが、いつも同じものばかりじゃつまらないだろうと思って、さらに坂を上って成城の駅前のケンタッキーでフライドチキン買って行くと、年配の方とか、その存在すら知らないので「樋口君、これ美味いね!」「へへ! さようでございますか」もう下積み以前のパシリですね。

でも確実に信頼は勝ち取っていたわけですね。

樋口: いやいや……それどころじゃなくなるんです。末席にいると、ムードメーカーの渡辺さんが、「まぁ、君も呑みたまえ」という感じで、焼酎のお湯割りを作ってくださる。ヨンロク(4:6)のお湯割りが、2杯目にはロクヨンに、だんだんハチニイになって、最後のほうでは原液になっていた。気分が悪くなってトイレに行ったところで記憶が無くなっている……。スゴイ悲鳴が聞こえて目が覚めたら、それは久米さんの悲鳴だったんです。どこをどうして、そうなったのかわからないんですが、俺は久米さんの車の運転席でゲロぶちまけたまま、ひっくり返って寝てたんですね。とんでもないことをやらかしてしまった! もう、その場で土下座ですよ。「明日から罪滅ぼしで手伝わせてください!」って謝りました。そんなわけで『零戦燃ゆ』の終わりから『ゴジラ』(1984年)へと図らずもスタッフのようになってしまったわけです。

怪我の功名ですね。

Higuchi: No, no. It's not like I actually wanted to work. I was just really apologetic.

That said, what kind of work did you do at the site you had been longing to see?

Higuchi: For *The Return of Godzilla*, the costume wasn't completed yet, and I was helping with the wiring for the shimmering effect that heralds the appearance of Godzilla. When it seemed that Godzilla was almost ready and about to show up, I was called in by an important person in the special effects art department. I thought, "I'm finally getting promoted." Instead, he said to me, "You just finished high school, didn't you? In this day and age, special effects are starting to be done by people with degrees. You have to be able to use a computer and such. So now we have two skilled students of Kyushu University's Faculty of Engineering from Toei's Special Effects Laboratory, joining us as interns. Don't bother coming in tomorrow."

You were laid off already?

Higuchi: I found out later that these skilled students were Mr. Butsuda and Mr. Miike of the Special Effects Laboratory. By chance, the people who would become my colleagues later on were responsible for me getting laid off. The two of them were assigned to the gunpowder team, so I was told to go to the designer's room because I had nowhere to go. There was a small prefabricated building next to the special effects artists' prefabricated building. When I went there, I found that the head was Mr. Yasuyuki Inoue ·09, a major figure in special effects art. Every morning, before Mr. Inoue arrived, I cleaned up, sharpened all the pencils, and laid them out. Then Mr. Inoue would come and say, "Thank you. Want a drink?" I was served shochu first thing in the morning. I was wasted before noon.

樋口：いえいえ。別に仕事をしたい、というわけではなく、とにかく「ごめんなさい!」の一心でした。

と言いつつも、念願の現場では、どんなお仕事をされたんですか?

樋口：『ゴジラ』も、まだ着ぐるみが完成していなくて、ゴジラ出現の前兆のピカピカッと光る効果の配線の手伝いをしていました。そろそろゴジラが完成して出てくるらしい、という時に特撮美術の偉い人に呼ばれて「俺もいよいよ昇格かな」と思ったら「君は高校出たてだろう? これからは特撮も学士様の時代なんだ。コンピューターとか使えなきゃダメなんだよ。それで、今度、東映の特撮研究所から九州大学工学部の優秀な学生2人がインターンで来てもらうことになったんだ。なので君は明日から来なくていいから」とおっしゃるんです。

そんな、早くもリストラですか?

樋口：後で知ったのですが、その「優秀な学士様」というのが、特撮研究所の佛田さんと三池さんだったわけです。後の同志が、この時は図らずも自分のリストラの原因となっちゃったんです。2人が火薬班に配属されるので、行くあてのない俺はデザイナー室に行けと言われました。特美のプレハブ棟の隣に小さなプレハブがある。行ってみると、そこの主が井上泰幸 *09 さんという特撮美術の大御所だったんです。毎朝、井上さんが来る前に掃除して、鉛筆全部削って並べておくんです。すると井上さんが来て「ご苦労さん。どうかね一杯」と朝イチに焼酎を振る舞われる。午前中からへべれけなんです。

またもや酒。鍛えられてますね。

It was the alcohol again. You were being trained.

Higuchi: It was an easygoing time (laughs). As the days went by, a set plan of the Shinjuku skyscraper district was created on the table in the designer's office. It was made of miniature cardboard buildings with a Godzilla silhouette made of wood to see the contrast. I thought it would be easier to see if Godzilla was more three-dimensional, so I made Godzilla from some material like putty that I found around the house. Mr. Inoue noticed this and said, "You have some skill." I panicked and responded, "Oh, sorry. I'll put it back how it was." But he just said, "Okay," and didn't tell me off. After a while, I was told that they were short of staff in the modeling department, so I joined the special modeling department next.

Those must have been some hectic days.

Higuchi: At the special modeling department, the arms of the finally completed Godzilla costume wouldn't move, so Mr. Nobuyuki Yasumaru[10], the head of the department, was in the middle of major renovations. My job was to take care of the Godzilla costume that was completed after that. Someone had to stay on the set all day to repair it during shooting. I had to know what the shooting will be like, not just be there, so I checked with the assistant director from the preparation stage, and the staff would also come to me to ask various questions about the costume. I had some previous knowledge of the filming on set from looking at books, but this was my first time experiencing each process.

A meeting of fate — from live action with special effects to anime

Higuchi: During that period, I went to a screening of Dai-

樋口：おおらかな時代でしたね（笑）。そんな日々が続くうちに、新宿高層ビル街のセットプランがデザイナー室のテーブルの上に作られたんです。ボール紙製のビルのミニチュアで対比を見るために板で作ったゴジラのシルエットがあったんです。こんなのより立体のほうがわかりやすいんじゃないかな、と思って、そのへんにあった練り消しみたいのでゴジラを作ってみたんです。それに気づいた井上さんが「君、こういうのできるんだ」とおっしゃる。「ああ、すみません。元に戻しておきます」って慌てたら「そうかそうか」と呟いて、特にお咎め無しでした。しばらくしたら「君、造形部のほうで人が足りないから明日から行ってくんないかな」ということで、今度は特殊造形部に回されたんです。

流転の日々ですね。

樋口：特殊造形部では、やっと出来上がったゴジラの着ぐるみの腕が動かないんで、トップの安丸信行*10さん指揮下で大改修の最中でした。俺の役目は、その後に完成したゴジラの着ぐるみのメンテナンス係だったんです。撮影中の補修などのために誰かが一日中セットに張りついていなきゃいけないんですね。ただその場にいるだけじゃなくて、どんな撮影になるのか把握しなければならないので、準備段階から助監督に確認したり、逆に着ぐるみについてもスタッフがいろいろ聞きに来る。それまでは、本を見て何となくメイキング的な知識はあったとしても、一つ一つの工程を体感できたのは、自分自身としても、この時が初めてだったんだと思います。

運命の邂逅 特撮からアニメへ

樋口：そんな日々を過ごす中、撮休の時に東京の九段会館で行わ

con Film's[11] new work *Hayauchi Ken no Daibouken* (1984) at Kudan Kaikan in Tokyo during the filming holidays. There, my friend and fellow staff member Mr. Hiroshi Yamaguchi[12] introduced me to a man named Hideaki Anno.

What a meeting of fate!

Higuchi: Well, this Yamaguchi guy was really talking me up. "He is a professional staff member on the set of the new Godzilla film" and such. In my mind, I was thinking, "It's just a part-time job." Then, Mr. Anno said to me, "Right now, Daicon Film is making a new monster movie in Osaka, and it's not going well. Can you take a look for us?" I said, "I'd love to take a look!"

Was the new monster movie *Yamata no Orochi no Gyakushu* (1985)?

Higuchi: Yes, well, we were both just being polite to each other at the time. After *The Return of Godzilla* ended, I spent many days assisting with modeling for the video exhibits at Expo '85 and other exhibits at local museums. Even if I continued to improve my modeling skills, there was no way I could be like Mr. Yasumaru. I wonder if there is a place for me here, I thought as I polished the buttocks of the clay model of an old man wearing a loincloth at the Sadokinzan Tenji Museum. That was when Mr. Anno summoned me at just the right time. As I was told, I went to the site in Osaka, where Mr. Takami Akai[13] and his colleagues were struggling with *Yamata no Orochi*. The momentum of the festival that produced *Patriotic Squadron Great Japan* (1982) and *Daicon Film's Return of Ultraman* (1983) had gradually faded away. Everyone was busy looking for work or going to school, so the basic flow was to get together on Saturdays and Sundays. Naturally, the schedule got tighter and tighter. That was when an unknown age staff

れたDAICON FILM*11の新作『早撃ちケンの大冒険』（1984年）の上映会に行ったんです。ここで、友達でスタッフのひとりだった山口宏*12に、庵野秀明という男を紹介されるわけですよ。

運命の出会いですね!

樋口: で、この山口という男が盛るわけですよ、俺のことを。「この人は新しい『ゴジラ』に参加されているプロのスタッフだ」とか。俺自身は「ただのバイトなんだけどな」と思いつつ。そうしたら庵野さんが言うには「今、DAICON FILMは、大阪で新しい怪獣映画を作っていて、上手くいってないんですよ。ぜひ見てやってください」と。俺も「ぜひ見に行かせてください!」と。

新しい怪獣映画というのは、『八岐大蛇の逆襲』（1985年）ですね?

樋口: まぁ、この時はお互い社交辞令だったんですが……。その後、『ゴジラ』も終わり、科学万博の展示映像や地方の博物館の展示物などの造形を手伝ったりする日々が続きました。このまま造形の腕を磨いても安丸さんみたいになれるわけもないし……。ここに俺の居場所はあるのかなぁと、佐渡の金山の博物館（金山展示資料館）の褌一丁のおっさんの粘土原型のお尻を磨きながら思うわけですよ。そんな時に、タイミング良く庵野さんから呼び出しがかかるわけですよ。言われるままに大阪の現場に行ってみると赤井孝美*13さんたちが『八岐大蛇』で悪戦苦闘している。『愛國戦隊大日本』（1982年）や『帰ってきたウルトラマン マットアロー1号発進命令』（1983年）を作っていた祭りの勢いというのはだんだんなくなってきた時期だったんですね。みなさん、就職とか学校とかで忙しく、土日に集まってやるというのが基本的な流れになっていて、当然、どんどんスケ

member (actually a part-time worker) of *The Return of Godzilla* arrived. They looked at me with anticipation. I looked over and saw the heads of the giant snake being manipulated with synthetic thread. It's more difficult when the weight of the suspended object or the momentum causes it to stretch and contract, so piano wire is preferable to synthetic thread. So, I went to Nihonbashi in Osaka and bought some thin piano wire and tied a knot that I had learned by watching and learning. When I finished tying it like a pro, they cheered, "You're a pro, after all! That was amazing!" I started to think it wasn't a bad feeling to receive compliments, I'm being useful to other people, and I finally find a place where I belong. It was then that the feeling of alienation I had since elementary school finally seemed to have dissipated. From there, I continued to lead a double life, working part-time for Toho in Tokyo and helping out in Osaka on weekends. As the work on *Yamata no Orochi* approached its peak, I was in Osaka more and more. I could no longer work part-time, and I was running out of money. I had no choice but to borrow money from General Products·14, which was the investor in Daicon Film. By the time *Yamata no Orochi* was finished, I had borrowed quite a lot, and a person named Toshio Okada·15, who was in charge of the production at the time, asked me, "What are you going to do about that debt?" And that was when the devil began to whisper. He said, "I'm going to start a new company called Gainax in Tokyo to produce an animated feature film called *Royal Space Force*. I bet you have nothing to do after this. Why don't you help me with this job?" He was very persuasive. I liked *Yamato* and *Gundam*, but I had never thought about making an anime. But I couldn't resist the opportunity to get out of debt, and that's how I was bamboozled into joining the world of anime.

A new world awaited you in Tokyo then.

ジュールが押しているという感じでした。そこへ、年齢不詳の『ゴジラ』のスタッフ（実はバイト）がやって来た。期待のまなざしが注がれるわけですよ。見れば、大蛇の首の繰演をテグスでやっている。吊った物の重さや動かした勢いの影響で伸び縮みがあるとやりにくいので、テグスよりはピアノ線なんです。そこで大阪の日本橋で細いピアノ線を買ってきて、見よう見まねで憶えていた結び方で、グルッとピッてプロっぽく決めると「やっぱりプロだ! スゲェ!」と喝采が起きるわけですよ。「褒められるのって悪くないな」「俺、他人の役に立ってる?」「やっと見つけた、俺の居場所」という想いが湧き上がり、小学校からの疎外感というのが、ここでやっと解消されたような気分になるわけです。そこからは、東京では東宝のバイトをやりつつ、土日は大阪を手伝うという二重生活を続けていたんですね。で、『八岐大蛇』の作業が佳境になってくると大阪にいることが多くなり、バイトができなくなり、資金が潰えてくる。仕方ないのでDAICON FILMの出資元だったゼネラルプロダクツ*14に借金したりするわけです。『八岐大蛇』が終わった頃には、けっこうな額になっていて、当時、その辺を仕切っていた岡田斗司夫*15という人が「君、この借金どうするの?」と言ってくる。で、ここから悪魔のささやきが始まるわけです。「今度、東京にガイナックスという新会社を設立して『王立宇宙軍』という劇場アニメを制作する。この後、することも無いんだろうから、この仕事を手伝わないか?」と言葉巧みにおっしゃる。『ヤマト』や『ガンダム』は好きだけれど、アニメを作るなんて考えたこともありませんでした。でも、借金がチャラになるという誘惑には勝てず、この「蟹工船」ならぬ「アニ工船」に乗り込んでしまうわけなんです。

今度は東京で新天地が待っているわけですね。

Higuchi: At the time, I was living and working at Gainax in Takadanobaba, Tokyo. The pilot was completed, and I was assigned to work along with Mr. Akai from Osaka and Mr. Shoichi Masuo[16], three of us under director Mr. Hiroyuki Yamaga[17]. The work should have been in full swing, but the script wasn't finished. We learned that our sponsor, Bandai, began to doubt our ability to do the job. Mr. Okada told me that we needed a storyboard to show them to prove we have one, and told me to draw it. I used to draw storyboards as a hobby, but I had never made an entire one. I panicked, but the devil whispered again, saying, "I know how well you understand this piece. You'd better draw it." To make things worse, it was a storyboard that we weren't planning to use. But what was good for me was that the staff of *Royal* at the time saw it and learned that I could draw storyboards. Later on, they would ask me to do storyboard work for them. This was the beginning of my career as a "wandering storyboard artist" who sometimes worked in anime and sometimes in live action with special effects.

A crisis for live action with special effects in Japan

When did you make your debut as a special effects director?

Higuchi: *Mikadoroid* in 1991. When the director, Mr. Tomoo Haraguchi[18], asked me to do special effects, I asked him to let me call myself a "special effects director" as a condition. "Special effects director" was what Mr. Eiji Tsuburaya called himself. Later, Mr. Koichi Takano[19] and Mr. Toru Matoba[20] would be credited as "special effects directors" for *Ultraman*, but starting the middle of the series, they are credited as "special effects engineers." It was Mr.

樋口：当時、東京の高田馬場にあったガイナックスに寝泊まりしながら働き始めました。パイロット版も出来上がり、大阪でお世話になった赤井さん、増尾昭一 *16 さんと3人で監督の山賀博之 *17 さんの下に就き、いよいよ作業本番のはずなんですが、なかなか脚本が上がってこない。それに対してスポンサーのバンダイが「お前ら、本当にできるのか？」と疑いを抱きつつある、という情報が入ってきた。そこで、また岡田さんが「見せ金」ならぬ「見せコンテ」が必要なので「君が描け」とおっしゃる。絵コンテなんか趣味で描いてたぐらいで、それも1本丸々なんて切ったこともない。大慌てだったのですが「君がこの作品をどのくらい理解しているかがわかる。だから描いておいたほうがいいよ……」と、またもや悪魔のささやき。しかも、使われる見込みもない絵コンテなんです。でも、俺にとって良かったのは、当時の『王立』のスタッフが、これを見ていて「コンテ描けるんだ」となり、その後も「やってみない？」と声をかけてくれるようになったんですね。これをきっかけに、ある時はアニメ、ある時は特撮という「さすらいのコンテ屋」の道を歩み始めるわけです。

日本特撮存亡の危機に立つ

「特技監督」としてのデビューはいつからですか？

樋口：1991年の『ミカドロイド』ですね。監督の原口智生 *18 さんから特撮のお話をいただいた時に条件として「特技監督」と名乗らせてくれ、とお願いしたんです。「特技監督」というのは、そもそも円谷英二さんが名乗られていたんです。その後、『ウルトラマン』で高野宏一 *19 さんや的場徹 *20 さんが「特技監督」とクレジットされているんですが、途中から「特殊技術」となっている。これは円谷さんの名誉称号であって、いろいろ

Tsuburaya's honorary title, so I think they were being considerate of that. There is also the term "live action special effects director," but I thought that you could only call yourself a "live action special effects director," on my own accord, if you have a background in camera work. Mr. Yajima, Mr. Takano, Mr. Kazuo Sagawa [21], and Mr. Kawakita all have a background in camera work. I guess Mr. Eiji Tsuburaya falls under that category, too. After thinking about a way to call myself a "director," I decided on "special effects director," a title that no one had taken for a long time. At the time, it was coming from a lighthearted place, and I thought I could just call myself what I wanted. No one has ever complained.

You have been involved in a wide variety of works. Are there any works that you consider to be a big turning point in your career?

Higuchi: Of course, there was the Heisei era *Gamera* series, but in my mind, a big turning point was a work I was involved in before that, *Future Memories: Last Christmas* (1992), directed by Mr. Yoshimitsu Morita [22]. The climax of the film is when the main character's lover tries to somehow change the fate of the airliner that crashes, and I was assigned to work on the scene of the airliner. At the time, Tobu World Square was being prepared, and I learned that a miniature production company, Marbling Fine Arts, was making a large number of 1/20th scale jet airliners for Narita Airport, so I was going to get an extra one made of that model. At that time, I was in and out of Imagica, so I thought if I shot with a motion control camera, I could use the same method they use in Hollywood and shoot it quite realistically. But the real difficulty was the staff around me. The cameraman, Mr. Yonezo Maeda [23], was the person who shot a series of films directed by Mr. Juzo Itami, and the art director, Mr. Tsutomu Imamura [24], was the person

な気遣いがあったんではないかな、と思うんです。他に「特撮監督」というのがあるんですが、これは俺の中での勝手な位置付けだったんですが、あれはカメラマン出身じゃないと「特撮監督」って名乗れないんじゃないかと思ったんですね。矢島さん、高野さん、佐川和夫*21さん、川北さんも撮影出身の方ばかりなんです。それを言ったら円谷英二さんもそうなんですが。それで、何とか「監督」が名乗れないものかと思案した挙句に、当時長いこと空位だった「特技監督」に目をつけたわけなんです。当時は軽い気持ちで「名乗ったもん勝ちだ」って感じだったのですが、その後、特に誰からも怒られずに現在に至っております。

様々な作品に携わってこられましたが、大きな転機となった作品はありますか?

樋口：平成『ガメラ』ももちろんなのですが、自分の中ではその前に参加した森田芳光*22監督の『未来の想い出 Last Christmas』（1992年）があります。主人公の恋人が乗っている旅客機が墜落してしまうという運命を何とか変えようとするのがクライマックスなんですが、その旅客機のシーンを担当することになったんです。ちょうどその頃、東武ワールドスクウェアが準備中で、ミニチュア製作会社のマーブリングファインアーツで成田空港用に20分の1のジェット旅客機を大量に作っているという情報を得ていました。なので、この型からもう1機余分に作ってもらえそうだったんです。その頃は、ちょうどイマジカにも出入りしていたので、これをモーションコントロールカメラで撮影すれば、ハリウッドと同じような手法でかなりリアルに撮れるんじゃないかと思ったんですね。でも、本当の難関は、まわりのスタッフの方々だったんです。撮影の前田米造*23さんは、伊丹十三監督の一連の映画を撮っている方だし、美術は今村力*24さんで角川映画のほとんどを担当されている方で、いわゆる「ザ・日本映画」

who was in charge of most Kadokawa films. These were the people at the top of the Japanese film industry. To them, there was no point in using miniatures for special effects.

That must have been terrifying.

Higuchi: It was like sitting on a bed of needles. I realized that I had always been a resident of the "live action with special effects" world. There was Godzilla, there were war movies, and there were movies that could not be made without special effects from the planning stage, and we were all engaged in friendly competition within that world. Even in Mr. Eiji Tsuburaya's time, these films were not accepted in mainstream cinema. In fact, Mr. Akira Kurosawa, Mr. Kon Ichikawa, and Mr. Kihachi Okamoto did not appreciate any of the work done by Mr. Tsuburaya. After all, for *Alone Across the Pacific* (1963, Director: Kon Ichikawa, Special Effects Engineer: Keiji Kawakami), the special effects that they hired Tsuburaya Productions for were sloppy, and they weren't shown in the way they are in "live action with special effects" films. Still, there were various scenes in the mainstream cinema of the late 1950's and early 1960's that used special effects. But after that, it suddenly started to disappear around the late 1960's. I think the big reason was that the film studio system disappeared. I think companies told people to use the special effects department because it existed. But it's expensive, and in movies about everyday life, you don't have to bother with special effects scenes. Moreover, in the Heisei period, it became common to make movies without relying on special effects if you were not interested in them. In such an environment, Mr. Morita was an independent director who did not belong to any studio. He was a free thinker and thought to put me in charge. But at the time, it was a very unusual thing. The staff of *Future Memories: Last Christmas* didn't trust me,

の頂点の方々なんですよ。その方々からすれば「それ、ミニチュア特撮でやる意味あるの?」というわけなんです。

恐怖以外の何物でもないですね。

樋口：針のむしろに座っている感じでしたね。ここで思い知ったのが、俺はずっと「特撮の国」の住人だったんだ、という現実でした。ゴジラであり、戦争映画であり、企画段階から特撮が無いと成立しない映画、そんな世界の中で我々は切磋琢磨していたわけなんです。円谷英二さんの時代からして、一般映画の中では受け入れられていなかったんですよ。黒澤明さん、市川崑さん、岡本喜八さん、実は円谷さんのやった仕事というのを何一つ信用していなかった。円谷プロに発注した『太平洋ひとりぼっち』（1963年、監督・市川崑／特殊技術・川上景司）だって、使い方としてはズタズタですから、結局、特撮としての見せ方ではない。それでも、昭和30年代の一般映画には特撮を使ったシーンは、いろいろあったんです。でもその後、40年代後半ぐらいからぱたっと無くなるんですね。それは、撮影所システムが無くなったというのが大きかったと思うんです。特撮専門の部署として存在するから会社として「あそこを使え」という話も多分あったと思うんです。でも、それはそれで経費もかかりますし、日常を描く映画では、特撮めいたシーンをわざわざ出す必要も無くなっていく。ましてや、平成では、特撮というものに興味も無ければ、頼らずに映画を作るのが普通になっていた。そんな状況下で、森田監督は撮影所に属さない独立系の監督だったので、自由な発想があって、俺に任せようなんて思われたんでしょうね。でも、これは当時としては、凄い特殊なことなんです。だから、『未来の想い出』のスタッフの方々は、俺が若造ってこともあって「お前に何ができんだよ?」という不信感の塊になっていたんですね。

partly because I was young, and also because they didn't believe I could bring anything to the table.

That sounds unpleasant.

Higuchi: I felt that if things continued as they did, Japan would lose its genre of live action with special effects, and I would lose my work. I started to think that I needed to do something about it. But what could I say to convince these people? I made a collection of videos to compare and explain why some special effects look real while others don't. First, I showed a scene of an airplane, which was shot using a miniature. Most of them follow from the plane from side, and the scenes don't look real. What would make it feel more like a real airplane? As an example, I showed them a clip played at the end of *Naruhodo! The World* ·25, made by an airline that sponsored the show. The airliner was shot by an accompanying aircraft taking various turns around it. I asked them, "Isn't this what you imagine when you think of an airplane being depicted realistically?" Conventional special effects are shot for the convenience of what is there, rather than to make it look real. You can hang a miniature and move it from here to here. The top is the ceiling and the bottom is the floor. When you avoid them as you shoot, you end up with a restricted view. I made an impassioned appeal to shoot scenes like the one in *Naruhodo! The World* for results that are more convincing than the real thing. They said they would leave it to me. I'm sure my argumentativeness became troublesome. But they told me to show them a test shot.

Around the time of *Die Hard* (1988), they began using special effects in Hollywood in addition to science fiction films. Did this have any influence?

Higuchi: The special effects of *Die Hard* were actually very

これはマズイですね……。

樋口：俺の仕事もそうなんですが、このままでは日本の特撮が無くなってしまう……、ここで何とかしなくては、という思いが沸々と湧き上がってきました。だからと言って、俺にこの人達をどうやって説得できるのか？ そこで「これはどうして本物に見えて、これはどうして本物に見えない？」という比較映像集を作ってみたんです。最初に今までのミニチュアで撮った飛行機のシーンを見せました。大抵が横からフォローしているものが多く、本物に見えない。では、本物の飛行機が実感できる映像というのは何か？ ということで見せたのが『なるほど！ ザ・ワールド』＊25のエンディングで流れる、スポンサーの航空会社のイメージ映像だったんです。旅客機の周りを随伴機で様々に回り込んで撮影する。「みなさんの想像している飛行機の本物らしさというのは、コレなのではないですか？」と問いかけました。従来の特撮というのは、本物に見せるというよりも、そこにある物の都合で撮っている。ミニチュアを吊って、ここからここまで動かせます。上は天井で、下は床だし、それを見せないように撮ると、どうしても限られた画になってしまう。そこで「先ほどの『なるほど！ ザ・ワールド』みたいな画が撮れれば、本物以上の説得力になるんじゃないですか？」と熱弁したら「任せた」ってことになった。きっと、俺の理屈っぽさが面倒くさくなったんでしょうね。ただし、テスト撮影を見せろ、ということになったんです。

『ダイ・ハード』（1988年）あたりからハリウッドでSF映画以外にも特撮が使われるようになりましたが、このへんの影響などはなかったのですか？

樋口：『ダイ・ハード』の特撮は、我々にとって実はとても重要なんです。それまでの『スター・ウォーズ』をはじめとする特撮のア

important to us. It was definitely a different approach of special effects from that of *Star Wars*. Scenes in *Star Wars* and other such films were shot separately and later combined to create a precise composition, similar to the process of creating animation. However, it was not easy to copy the way technically. But the special effects that were used in *Die Hard* are no different from the Japanese special effects techniques that we and those that came before us had worked so hard on. We couldn't be ILM, but it seemed like a breakthrough that gave us a path to survival. For *Future Memories*, we were faced with the question of whether to use the ILM method using Imagica's motion control, or to use the conventional methods of the Special Effects Laboratory that we had been working with up to that point.

The way things were going, it would be Imagica, wouldn't it?

Higuchi: But after that, as I continued to have meetings with Director Morita, I gradually came to understand something. Actually, it turned out that it's not the plane that's important, it's the cloud of turbulence that the plane was about to crash into. We have to give the audience the feeling that if a plane enters this cloud, it will probably crash. Now that I think about it, I think that the intention was to mislead the audience into thinking the plane would crash by including special effects scenes instead of just the real thing. Imagica has motion control camera technicians, but although they can control the camera movements, they would end up having to bring in people from outside for the rest of the effects. We already had a quote with Imagica, and they were willing to do it. But at that time, I thought it would be better to do this entirely at the Special Effects Laboratory. Imagica had been good to me for about two years, and I was supposed to bring them work, but I ended up taking work away from them instead. It was like return-

プローチと明らかに違うんです。『スター・ウォーズ』などは、それぞれの素材をバラバラに撮影して、後で合成して緻密に組み上げるという、言わばアニメに近いやり方をしているんです。けれども、これは技術的にもおいそれとマネできない。でも『ダイ・ハード』みたいな特撮でやっていることって、我々や我々の先輩達が綿々とやってきた日本の特撮の手法といくらも変わらない。俺たちはILMにはなれないけれど、これだったら生きる道があるという突破口に見えたんですね。それで『未来の想い出』に関しては、イマジカのモーションコントロールを使ったILM方式でいくか? 今までも付き合いのあった特撮研究所の従来の方式でいくか? という選択を迫られたんです。

場の流れですとイマジカですよね。

樋口: ところが、その後、森田監督との打ち合わせを続けるうちに、だんだんわかってきたことがあったんです。実は、重要なのは飛行機ではなく、飛行機が突っ込もうとしている乱気流の雲であることがわかったんです。この雲に飛行機が入ったら、恐らく墜落しちゃうな、という予感を観客に抱かせなければならない。今になって思うと、むしろ現物でなく、特撮シーンが入ることによって「ああ、やっぱり墜落しちゃうんだな」と観客にミスリードさせるという狙いもあったんだと思うんです。イマジカにはモーションコントロールカメラの技術者はいるのですが、カメラの動きを制御できても、結局、それ以外の効果の部分は外部の人を連れてこなければならない。イマジカとは、すでに見積もりもとってあるし、やる気にもなっている。しかし、これはまるごと特撮研究所でやったほうがいい画が撮れるんじゃないかってその時、思っちゃったんですね。イマジカにも2年ほど世話になっていたわけですし、仕事を取ってくるはずが、そのまま余所に持って行ってしまう。恩を仇で返すようなものです。

ing a favor with spite.

That sounds like quite a decision.

Higuchi: I prepared myself and consulted with Mr. Katsuro Onoue [26] of the Special Effects Laboratory. The staff were generally people from the Special Effects Laboratory, but we wanted a different look for the shooting, so we brought in Mr. Hiroshi Kidokoro [27] and Mr. Satoshi Murakawa [28], as well as Mr. Hokoku Hayashi [29] for lighting, and Mr. Toshio Miike for art. It was the lineup that would help out with *Gamera* later on.

What technique did you use to create the clouds?

Higuchi: To depict flowing clouds, we would normally move clouds made of cotton. We discussed whether we could make them look a little more three-dimensional by making them faster in the front and slower in the back. First, we put a dark curtain on the floor of the set and spread cotton on it to make the first layer of the sea of clouds. Then, we stretched a type of black gauze for agricultural use called kanreisha above it at a height of about 40 to 50 cm. It's like a coarser version of a mesh screen. If you place this gauze over the field, the crops will be safe even when there's frost. On top of that, we placed cotton clouds in an unbroken line so that the sea of clouds on the floor would appear to break through. In other words, we were creating layers of clouds. Additionally, for the moving clouds that wafted past the side of the camera, we had the Special Effects Laboratory create fog with their signature fog machine, creating a three-layered structure. We decided to take 6 cuts in 3 days. The first day was the test. The resulting film was hastily developed and checked by the film crew, and if there were problems, it would be discarded immediately. I didn't have a cell phone back then, so I had to wait for the

これは、かなりの決断ですね。

樋口：腹を括ったところで、特撮研究所の尾上克郎*26さんにご相談しました。スタッフは基本、特撮研究所なんですが、撮影に関しては違うルックにしたかったんで木所寛*27さんと村川聡*28さん、照明は林方谷*29さん、美術は三池敏夫さんという、その後の『ガメラ』でもお世話になる布陣になったわけです。

雲を表現するのに、どのような手法をお使いになったのですか？

樋口：流れる雲の表現は、普通なら綿で作った雲を移動させたりするんです。でも、もう少し立体的に手前は速く、奥は遅い感じにできないかと話し合いました。まず、暗幕をセットの床に敷いて、その上に綿を敷き詰めて1層目の雲海を作ります。さらに、その上の高さ40〜50cmぐらいの位置に「寒冷紗」という農業用の黒い紗幕を張ります。畑の上にこの紗幕を張れば、そこに霜が降りても作物は大丈夫という、網戸のもっと粗い感じのものなんです。この上に、綿製の雲を途切れ途切れに配置して、床に敷き詰めた雲海が抜けて見えるようにするんです。つまり雲のレイヤーを作るわけです。さらにカメラの脇をフワッと抜けていく動きのある雲は、特撮研究所ご自慢のフォグマシンで煙を焚いてもらうという3層構造にしてみたんです。数にして6カットを3日間で撮ることにしました。最初の1日をテストにして、急遽現像したフィルムを本編スタッフの方々に確認していただき、NGが出てしまったら、即解散。当時、携帯電話も無いので、セットの電話が鳴るまで待たなければならない。ようやく電話が鳴って、俺が呼び出されて出てみると、今まで信用してなくて恐かった前田米造さんが一転、親しげな感じで「頼むよ」と。

やりましたね。賭けに勝った感じですね。

set phone to ring. When the phone finally rang, I was summoned to answer it. It was Mr. Yonezo Maeda, who didn't trust me and I had been afraid of until that point. He completely changed his tone and asked me to proceed in a friendly manner.

You did it. It sounds like the risk you took paid off.

Higuchi: It was really an accomplishment that we had never experienced before. Until then, we had been moving in circles within our own world, worried that no one would take us seriously and that we would never find a way out. Although they weren't part of our company, the Special Effects Laboratory was also smoldering with the idea that they could pull it off when they wanted, and not just with live-action Power Ranger special effects. It was great to see all those people come together as one. However, it was ironic, in a way, that the staff that came together for this project took on the challenge of *Gamera* next. Instead of applying these special effects to mainstream cinema, we revived the concept of a monster movie.

To the other side of a world where artistic ability does not convey enough

As the director of *Lorelei* (2005), was there any difference in your mindset from your previous experience in directing the entire work yourself?

Higuchi: The differences were bigger than I had imagined. To be honest, it was hard. I had built about ten years of experience since the first *Gamera* movie (1995), and in a sense, I had nothing to be afraid of. I thought of my ability to draw and conceive visuals, including storyboards, to be

樋口：まさに、俺らにとっては初めて体験する快挙でしたね。そ
れまでは、自分たちのフィールドの中だけでグルグルしていて、誰
にも相手にされず、もしかしたらこのまま外に出られないんじゃ
ないか……と、悩んでいた。会社は違えど、特撮研究所も戦隊
特撮だけじゃない、やる時にはやれるんだと燻っていた。そんな
人々が全員一丸となれたというのは、すごく良かったです。ただ、
ここで集まったスタッフが、次に挑んだのが『ガメラ』であって、
一般映画の中の特撮ではなく、怪獣映画というものを蘇らせて
しまうのも、ある意味、皮肉なものではありましたね。

画力が通じぬ世界……
そして、その向こう側へ

**『ローレライ』（2005年）で監督として、作品全体を仕切られ
たわけですが、今までの経験と意識の差はありましたか？**

樋口： 想像以上に差がありました。正直大変でしたね。『ガメ
ラ』第1作（1995年）から約10年かけて培ってきたものがありま
したし、ある意味、怖いもの無しになってましたから。絵コンテ
をはじめとして、絵を描ける、ビジュアルを着想できるというこ
とは、自分にとっての武器と思っていました。それは、どの監督
にも絶対無いもんだろうという自信が、自分の真ん中にドスンと
あるわけですよ。ところが、これがとんでもない慢心であり、そ
れが監督になることによって粉々に打ち砕かれてしまったんです。

**でも、詳細な絵を見せて、ダイレクトにイメージを伝えられるん
ですから、これ以上のものは無いような気もしますが……。**

樋口：それは役者にとっては、実は何の関係もないことなんで

one of my weapons. I was completely confident that it was something that no other director had. But this was a terrible conceit, and it was completely shattered when I became a director.

But is there anything better than showing detailed pictures to convey the concept directly?

Higuchi: The actors actually have nothing to do with that. If I ask an actor to move in a certain way to recreate a picture, they won't do it. What's important for the actors to know is why the characters are there, and which way they should face with what emotions. None of them can be found in pictures. All I had done was to deceive those around me by drawing pictures for 10 years. But I can't deceive human actors. This was most noticeable in a scene that I will never forget, in which Mr. Shinichi Tsutsumi was to go in by himself to occupy a place where military commanders were gathered. Due to budget constraints, the set for the room was smaller than what we had originally planned. Six security soldiers rush in there with rifles. That was when Mr. Tsutsumi said, "This isn't going to work! They can't come in with that many people." I would tell him that his character has the inner strength to subdue the soldiers, but he kept saying it was impossible. He couldn't perform the scene. Ultimately, the image I had conceived was only in my head. If it's a drawing, you can make it work. All you have to do is draw it. But if someone tells you they can't perform the scene, there's nothing you can do. On set, the atmosphere was like, "So, what do we do now, director?" At that point, I apparently said something out of frustration. It was something so outlandish that the roughly sixty people there, staff and cast included, all looked at me, shocked. It speared me like a shock wave crushing a kidney stone.

すよ。こういう画だから、同じように動いてくれって言っても、役者は動かない。役者にとっては「なぜそこにいるのか？そこでどういう感情で、どっちを向くのか？」が重要であって、それは画ではないんですよ。自分のやってきたことは、10年間、画にすることによって、周囲をだましてきただけだったんですね。でも人間の役者はだませなかった。それが顕著に出たのは、忘れもしない、軍令部の人々が集まっているところに、堤真一さんが単身乗り込んで、占拠するというシーンでした。その部屋のセットが、予算の関係もあって当初の計算よりも狭かったんです。そこへ警備の兵士が6名、小銃を持って駆けつける。そしたら堤さんが「これは無理！こんな人数で来たらダメでしょ」とおっしゃる。「いや、それを押さえるぐらいの内なる力を秘めてるんですよ」と言っても、無理なものは無理なんですよ。演技できない。結局、俺が考えていたイメージって頭の中でしかなかったわけなんですよ。画だったら何とでもなるわけですよ。描けばいいだけですから。でも、お芝居できないと言われたら、どうしようもない。「さて、どうします？監督」みたいな雰囲気になるわけです。その時、俺は苦し紛れに何か言ったらしいんですよね。それが、あまりにも突拍子もないことだったらしく、そこにいたスタッフ、キャスト合わせて60人ぐらいが一斉に俺に向かって「ええぇ!?　何で？」って言ってきたんです。まるで尿管結石を破砕する衝撃波の如く、俺を貫いたんですね。

一体、何をおっしゃったんです？

樋口：思い出せない。あまりの衝撃に、その場で感情が吹き飛んでしまい茫然自失状態でした。実は、自分が何を言ったのか、今も記憶すら無いくらいなんです。その時の俺の様子がかなり酷かったらしく、チーフ助監督が「ちょっと監督、休憩とりましょう」って助け船出してくれたんです。その後、少数スタッフで話

What did you say, exactly?

Higuchi: I can't remember. I was so shocked that my emotions were blown away and I was dumbfounded. Even now, I actually don't even remember what I said. It seemed like I was in pretty bad shape at the time, and the chief assistant director came out to help me, saying, "Let's take a break, director." After that, I talked with a small number of staff members. We decided to reduce the number of soldiers. They would come in after hearing a sound, but in the end, they would come completely unarmed. We explained it to Mr. Tsutsumi, and he agreed. In short, I learned that it is important to lay the groundwork in advance. With animation or special effects, everything made from scratch, so if you show people a picture of what you want, they'll match it. For ten years, I was so proud of myself because I thought I could bend things to my will with the power of my illustrations, but in fact, it didn't work at all. Actually, I experienced a second initiation after that.

That wasn't the end of it? What else happened?

Higuchi: It had to do with acting. I watched Gekidan Shinkansen's Mr. Hidenori Inoue ·30 direct the stage, and I was impressed. He does all the acting himself. When he's working with an actress, he would make himself elegant. When I saw that, I thought to myself, "This is how far a director has to go." The crew, including Mr. Koji Yakusho, were gathered on the set of a submarine. At that moment, I remembered how Mr. Inoue directed, and I ended up overacting. Then, Mr. Yakusho smirked and said, "Let's all try that," and they mimicked my acting perfectly. They were like, "Is this good? We can take it up a notch. Are you sure?"

That sounds very difficult.

し合って、兵士の数も減らして、物音で入ってくるけど、結局、武装しないで丸腰で来ることにしました。それで堤さんに説明して、納得してもらいました。要は事前の根回しが大事ということを学んだわけです。アニメにしろ、特撮にしろ、無いところから創るものだから「こういう画でやりたい」と見せれば、みんなそれに合わせてくれる。10年間慢心して、画の力で捻じ伏せられると思い込んでいたのが、実は全く通用しなかった。実際、その後、二度目の洗礼が待っているんです。

これだけでは済まなかった? 今度は何ですか?

樋口：芝居のつけ方ですね。劇団☆新感線のいのうえひでのり*30 さんの舞台演出とか見てると、すごいんです。全部、自分で芝居するんですよ。女優さん相手ならしなまで作って。それ見た時に、演出家ってここまでやらなきゃいけないんだ、と思ったもんなんです。潜水艦のセットで、役所広司さん含めクルーが集まっている、その時に、いのうえさんの演出を思い出して、ついオーバーアクションになってしまったみたいなんです。そうしたら、役所さんとかニヤニヤしながら、みんなもやってみようぜ、って感じで、完璧に俺の振りをマネするんですよ。「これでいいの？ 俺たちはもっとやれるけれど、いいの？」って感じで。

何とも難しいですね。

樋口：何のことはない、俺のこれがやりたいということが半端なもんだったわけですよ。やっぱり、いのうえさんの演じてみせる芝居は、圧倒的に上手いし、隙が無い。昔カンバン役者でしたし。俺のは隙だらけだったんですね。芝居にしても何にしても。自分で準備できてると思っていたことが、まるでできていなかった。それでも1週間ぐらいやっていると、慣れるわけじゃないけ

Higuchi: My desire to it was completely half-hearted. Mr. Inoue's performances are breathtakingly skillful and seamless. He used to be the box-office star, after all. My performance was full of holes. This was true for my acting, and for everything else, too. I thought I was ready, but I wasn't even close. Still, after about a week of doing it, it started to change the way I think, though I still wasn't used to it. When it comes to traditional anime and special effects, there are parts you want to control by yourself, and that you want to do according the storyboard, and you often end up holding on to those parts tightly. But if you hold onto those parts too tightly, they can't grow beyond how they are in the storyboard. I began to think that what I was doing then was at a place where I could jump over those limits. When I was alone, thinking about these things, Mr. Satoshi Tsumabuki would come and talk to me. He would say things like, "If you, the director, invited the actor because you like his acting, then you should believe in his ability to act." He told me that even though I'm old enough to be his father. I began to realize that, I should indeed entrust what I can to these people. I draw the storyboards. I draw the whole things, but I throw it all away. After that, I stopped trying to reproduce the storyboard on set.

That must have been another big turning point for you.

Higuchi: But when it was over, there was a certain excitement in the performance in not knowing how it would turn out, including the parts that didn't go my way. It didn't make me feel like I never wanted to do it again. Instead, I did feel like there were parts here and there that I should have done differently, and the feeling of not wanting to stop when I'd come so far was stronger. I still feel that way, and I don't think that will ever change.

れど、考えが変わってきたんです。今までのアニメや特撮だと、自分でコントロールしたい、絵コンテどおりにしたいってところに対して、その部分を抱え込んでしまうことが多いんですよね。ただ、そこを抱え込んでしまうと、絵コンテ以上のものにはならない。今、俺がやっていることって、もしかしたら、そういう限界を飛び超えられるところにいるんじゃないかって考えるようになったんですね。そんなことを考えながら、ポツンとひとりでいると、妻夫木聡さんとか話しかけてくれるんですよ。「監督が、その人の芝居が好きで呼んでるんだったら、その人の芝居を信じてあげましょうよ」みたいなことを言ってくれる。親子ほども歳離れてるのに。そうだ、この人たちに託せるものは託したほうがいいんだな、と気づきはじめるんですよね。コンテは描く、全部描くんだけど、全部捨てる。それ以来、現場でコンテを再現することをやめたんですね。

これも、また一大転機ですね。

樋口：でも、終わってみると、思いどおりにならない部分も含めて、どうなるかわからない面白さが芝居にはあったんですよね。二度とやりたくないっていう気持ちにはなりませんでした。むしろ、もうちょっと、ああしときゃ良かった、こうしときゃ良かったっていうことのほうが大きく、これで終わりにしたくないなという思いのほうが強かったですね。それは、今もこれからも変わらないと思います。

*01

Nobuo Yajima (1928-2019). After working at Shochiku and Toei, Yajima established the Special Effects Laboratory in 1965. In addition to many live-action TV programs with special effects, such as *Giant Robo* (1967), he was involved in films such as *Message from Space*.

*02

Hiroshi Butsuda joined the Special Effects Laboratory in 1984. He studied under Nobuo Yajima and worked on live-action TV programs with special effects for Toei.

*03

Toshio Miike studied under Nobuo Yajima along with Butsuda, who came from the same hometown. He was involved in the artwork for many live action works with special effects in the Heisei era.

*04

The Battle of Port Arthur was a Toei Movie released in 1980, with special effects parts shot by Teruyoshi Nakano at Toho Studios.

*05

Teruyoshi Nakano (1935-2022). Nakano joined Toho in 1959. He studied under Eiji Tsuburaya and worked on many live actions with special effects, such as the movies *SUBMERSION OF JAPAN*, *Imperial Navy*, and the *Godzilla* series.

*06

Koichi Kawakita (1942-2014). Kawakita joined Toho in 1962. He studied under Eiji Tsuburaya and directed live action films with special effects such as *Samurai!*, *BYE-BYE, Jupiter* (1984), *GUNHED* (1989), and the *Godzilla* Heisei VS series.

*07

Tadaaki Watanabe (1940-2021). Watanabe joined for the production of *The Three Treasures* (1959), where he worked on special effects, mainly explosives. He took part in many live action special effects works, including series.

*08

Osame Kume (1944-2011). Kume was a leader in explosive special effects for live action films, including the Showa and the *Godzilla* Heisei VS series.

*09

Yasuyuki Inoue (1922-2012). Starting with *Godzilla* (1954), Inoue was involved in special effects art as an art assistant, and continued to take video producer-type roles in monster design and mechanics design, image boards, and storyboards.

*10

Nobuyuki Yasumaru (1935-2022). Yasumaru was in charge of the plaster molding of miniature buildings and other objects in the plaster division of Toho's Special Effects Art Department. He was also involved in the design of numerous monsters, including the Gorosaurus in *King Kong Escapes* (1967).

*01
矢島信男 (1928-2019年)

松竹、東映を経て、1965年に特撮研究所を設立。『ジャイアントロボ』(1967年) など数々の特撮テレビ番組の他、映画『宇宙からのメッセージ』などを手がけた。

*02
佛田洋

1984年特撮研究所に入社。矢島信男に師事し、東映特撮テレビ番組を手がける。

*03
三池敏夫

同郷の佛田と共に矢島信男に師事。平成特撮の数々の美術を手がけている。

*04
『二百三高地』

1980年公開の東映映画だが、特撮部分は中野昭慶が東宝撮影所で撮影。

*05
中野昭慶 (1935-2022年)

1959年に東宝入社。円谷英二に師事し、映画『日本沈没』、『連合艦隊』、『ゴジラ』シリーズなど数々の作品で特技監督を務めた。

*06
川北紘一 (1942-2014年)

1962年に東宝入社。円谷英二に師事し、『大空のサムライ』、『さよならジュピター』(1984年)、『ガンヘッド』(1989年)、ゴジラ平成VSシリーズなどの特技監督を務める。

*07
渡辺忠昭 (1940-2021年)

『日本誕生』(1959年) より参加し、火薬を中心とした特殊効果を手がける。『ゴジラ』シリーズなど数々の特撮を担当

*08
久米攻 (1944-2011年)

昭和から平成にかけての『ゴジラ』シリーズなど特撮映画の火薬類特殊効果の第一人者。

*09
井上泰幸 (1922-2012年)

『ゴジラ』(1954年) から美術助手として特撮美術に携わり、怪獣やメカニックなどのデザイン、イメージボードや絵コンテなどを手掛け、映像プロデューサー的な役割を担い続けた。

*10
安丸信行 (1935-2022年)

東宝特殊美術科石膏部でミニチュアのビルなどの石膏造型を担当。『キングコングの逆襲』(1967年) ゴロザウルスなど数々の怪獣造型にも携わっている。

*11
Daicon Film was a group of independent filmmakers active mainly in Osaka in the early 1980's. It became the parent body of Gainax.

*12
Hiroshi Yamaguchi worked on screenplays and series compositions for *Neon Genesis Evangelion* (1995), *Betterman*, and *Gate Keepers* (1999).

*13
Takami Akai directed *Yamata no Orochi no Gyakushu*. He was involved in the launch of Gainax with the members of Daicon Film. He directed, wrote, and designed characters for the girl simulationgame *Princess Maker* (1991).

*14
General Products Osaka was a specialty store that produced and sold goods related to sci-fi, special effects, and anime works from 1982 to 1992. Along with Daicon Film, it became the parent body of Gainax.

*15
Toshio Okada is a cultural critic. Through his involvement in science fiction fan activities, he opened General Products. He established Gainax in 1985, and has written multiple books. His is commonly known by his nickname, Otaking.

*16
Shoichi Masuo (1960-2017). Masuo worked as an animator and director who specialized in mechanical action. He was the special effects director for the Rebuild of *Evangelion* series.

*17
Hiroyuki Yamaga is an animation director, screenwriter and producer. Together with Toshio Okada, he founded Gainax and served as its representative director. His best-known work is *Royal Space Force: The Wings of Honnêamise*.

*18
Tomoo Haraguchi has been involved in many works as a special makeup artist, molder, film director, and special effects director for film. He also works as an exhibition coordinator and prop restoration artist.

*19
Koichi Takano (1935-2008). Takano entered the film industry as a camera assistant for *Godzilla Raids Again* (1955). A beloved apprentice of Eiji Tsuburaya, he worked on *Ultraman* (1966) and many other live action works with special effects.

*20
Toru Matoba (1920-1992). Matoba joined Nikkatsu as a camera assistant before the war. After the war, he worked as a special effects director of old Daei films, *Ultraman*, etc.

*11
DAICON FILM
1980年代前半に大阪を中心に活動した自主映画の同人制作集団。ガイナックスの母体となった。

*12
山口宏
『新世紀エヴァンゲリオン』（1995年）『ベターマン』『ゲートキーパーズ』（1999年）などの脚本やシリーズ構成で活躍。

*13
赤井孝美
『八岐大蛇の逆襲』監督。DAICON FILMのメンバーと共にガイナックス起ち上げに参加。キャラクター育成シミュレーションゲームの草分け『プリンセスメーカー』（1991年）を創作。

*14
ゼネラルプロダクツ
大阪で1982年に開店したSF専門店。特撮、アニメ関連グッズを企画・販売し、ガレージキット普及に先鞭をつける。DAICON FILMと共にガイナックスの母体となった。

*15
岡田斗司夫
文明批評家。SFファン活動を経てゼネラルプロダクツを開店。1985年ガイナックスを設立し初代社長となる。著書多数。通称オタキング。

*16
増尾昭一（1960-2017年）
メカアクションを得意とするアニメーター・演出家。「ヱヴァンゲリヲン新劇場版シリーズ」では特技監督を担当。

*17
山賀博之
アニメーション監督・脚本家・プロデューサー。岡田斗司夫とともにガイナックスを立ち上げ、代表取締役も務めた。代表作『王立宇宙軍 オネアミスの翼』。

*18
原口智生
特殊メイクアーティスト、造型師、映画監督、映画特技監督として数々の作品に関わる。展示コーディネート、特撮プロップ修復師としても活躍。

*19
高野宏一（1935-2008年）
『ゴジラの逆襲』（1955年）から撮影助手として映画界入り。円谷英二の愛弟子として『ウルトラマン』（1966年）他数々の特撮作品を手がける。

*20
的場徹（1920-1992年）
戦前より撮影助手として日活に参加。戦後は旧大映作品、『ウルトラマン』などで特技監督として活躍。

*21
Kazuo Sagawa studied under Eiji Tsuburaya and joined Tsuburaya Productions when it was established in 1963.

Afterward, he joined the Special Effects Laboratory and continued to produce uncompromising work for various live action TV programs with special effects.

*22
Yoshimitsu Morita (1950-2011). Morita made his debut as a feature film director with *Something Like It* (1981). He directed popular films of various genres, such as *The Family Game* (1983) and *Lost Paradise* (1997).

*23
Yonezo Maeda (1935-2021). Maeda entered the film industry in 1954 and worked as a cameraman for films such as *And Then* (1985) and *Heaven and Earth* (1990).

*24
Tsutomu Imamura is an art director. He works in a wide range of genres, from period dramas and epic dramas to yakuza and art films.

*25
Naruhodo! The World was a popular quiz show featuring reports from around the world. It aired for fifteen years starting in 1981. Japan Airlines collaborated with the program, and a video of one of its airliner was shown during the program.

*26
Katsuro Onoue is a special effects director and VFX supervisor. He is the senior managing director of the Special Effects Laboratory. He is involved in art, decoration, and special effects mainly for movies, TV, and concerts.

*27
Hiroshi Kidokoro is a cinematographer who worked on live action films with special effects in the 90s, including *Gamera* (1995) and *Gamera 2* (1996).

*28
Satoshi Murakawa has been involved in many works, including as a camera assistant for *Gamera* and *Gamera 2* and the main cinematographer *Gamera 3*.

*29
Hokoku Hayashi is a lighting technician. He worked on the Heisei *Gamera* trilogy.

*30
Hidenori Inoue is a director who supervises the theater group Gekidan Shinkansen. He formed Gekidan Shinkansen in 1980. He has produced a variety of entertaining stage productions, including period dramas (known as Inoue Kabuki) that are both full of extravagance and dramatically profound.

＊21
佐川和夫
円谷英二に師事し、1963年に円谷特技プロダクション設立時に入社。その後、特撮研究所にも参加し、様々なテレビ特撮で妥協を許さぬ作品作りを続けた。

＊22
森田芳光（1950-2011年）
『の・ようなもの』（1981年）で長編映画監督デビュー。『家族ゲーム』（1983年）、『失楽園』（1997年）など様々なジャンルの話題作を監督。

＊23
前田米造（1935-2021年）
1954年より映画界入りし、『それから』（1985年）、『天と地と』（1990年）などでカメラマンを務める。

＊24
今村力
美術監督。時代劇から大作ドラマ、やくざもの、アート系まで幅広いジャンルを手がける。

＊25
なるほど！ ザ・ワールド
世界各地の取材を題材にした人気クイズ番組。1981年から15年に渡って放送された。日本航空がタイアップしており、番組中に同社の旅客機の映像が流れた。

＊26
尾上克郎
特撮監督・VFXスーパーバイザー。特撮研究所専務取締役。映画、テレビ、コンサートを中心に美術、装飾、特殊効果を担当し活躍。

＊27
木所寛
『ガメラ』（1995年）、『ガメラ2』（1996年）など90年代特撮作品の撮影を担当。

＊28
村川聡
『ガメラ』『ガメラ2』で撮影助手、『ガメラ3』はメイン撮影を担当するなど様々な作品で活躍。

＊29
林方谷
照明技師。平成ガメラ三部作で腕を振るう。

＊30
いのうえひでのり
演出家・劇団☆新感線主宰。1980年に「劇団☆新感線」を旗揚げ。外連味たっぷりながらドラマ的にも重厚な時代活劇（通称・いのうえ歌舞伎）などエンタテインメント性にあふれた様々な舞台を生み出す。

※2022年10月現在

樋口真嗣フィルモグラフィー

1984 ・映画『さよならジュピター』特殊造形助手
　　　　・映画『ゴジラ』造形助手

1985 ・映画『八岐之大蛇の逆襲』特殊技術

1987 ・映画(アニメ)『王立宇宙軍 オネアミスの翼』
　　　　　助監督／プロダクションデザイン／レイアウト

1988 ・ビデオ(アニメ)『トップをねらえ!』絵コンテ設定
　　　　・書籍 実相寺昭雄『ウルトラマンのできるまで』装丁
　　　　・映画『孔雀王』ストーリーボード
　　　　・ビデオ『ドラゴンクエスト ファンタジア・ビデオ』
　　　　　特殊撮影アドバイザー

1989 ・映画『老猫』特殊技術協力
　　　　・映画『帝都物語』絵コンテ
　　　　・映画『丹波哲郎の大霊界 死んだらどうなる』絵コンテ
　　　　・テレビ『ウルトラマンをつくった男たち 星の林に月の船』
　　　　　特撮演出

1990 ・映画『ウルトラQ ザ・ムービー星の伝説』絵コンテ
　　　　・テレビシリーズ(アニメ)『ふしぎの海のナディア』絵コンテ／監督

1991 ・ビデオ『妖獣大戦』『老猫』のフッテージを流用
　　　　・映画『超高層ハンティング』絵コンテ
　　　　・ビデオ(アニメ)『1995 続・おたくのビデオ』絵コンテ
　　　　・ビデオ(アニメ)『帝都物語』原画
　　　　・映画『ミカドロイド』特技監督

1992 ・映画『太陽が引き裂かれた日〜東京大地震』監督

・映画『未来の想い出』特殊撮影演出

・映画『ゴジラvsモスラ』出演

1993 ・ビデオ（アニメ）
『ジャイアントロボ THE ANIMATION 地球が静止する日』
絵コンテ（Episode:3）

・テレビ『ウルトラマンになりたかった男』特撮絵コンテ

・ビデオ『ウルトラマンパワード』
モンスタースタイリング＆メカニカルデザイン

1994 ・テレビシリーズ『南くんの恋人』ビジュアルプランナー

1995 ・ビデオ（アニメ）『マクロスプラス』絵コンテ（2、3話、劇場版）

・映画『ガメラ 大怪獣空中決戦』特技監督

・テレビシリーズ（アニメ）『新世紀エヴァンゲリオン』
絵コンテ（8、9話）脚本（17、18話）

1996 ・テレビシリーズ『イグアナの娘』造形コーディネーター

・映画『ガメラ2 レギオン襲来』特技監督／怪獣デザイン

・映画『宇宙貨物船レムナント6』特撮監督

1997 ・映画（アニメ）
『新世紀エヴァンゲリオン劇場版 Air/まごころを、君に』
実写パート特技監督／絵コンテ

・ゲーム『SIDEWINDER2』ビジュアルデザイン／OP絵コンテ

1998 ・映画『ラブ＆ポップ』友情特殊技術

・映画（アニメ）
『新世紀エヴァンゲリオン劇場版DEATH（TRUE）2/
Air/まごころを、君に』絵コンテ

1999
- 映画(アニメ)『飛ぶ〜こんな夢を見た』監督
- 映画『G.R.M THE RECORD OF GARM WAR(ガルム戦記)』特技監督〈中止〉
- ビデオ(ドキュメンタリー)『GAMERA1999』出演
- 映画『ガメラ3 邪神(イリス)覚醒』特技監督／怪獣デザイン
- LD『新幹線大爆破』ジャケット・デザイン／庵野秀明との対談
- テレビシリーズ(アニメ)『ベターマン』絵コンテ(24話)

2000
- テレビシリーズ『YASHA -夜叉-』VFXコーディネーター
- ビデオ(アニメ)『フリクリ』ゲストメカニックデザイン
- 映画『さくや 妖怪伝』特技監督

2001
- DVD『地球防衛軍』音声特典オーディオコメンタリー
- 舞台『大江戸ロケット』映像演出
- 映画『リリィ・シュシュのすべて』映画出演
- テレビシリーズ(アニメ・再編集版)『ヴァンドレッド胎動篇』監督／責任編集／企画協力
- 映画『ピストルオペラ』特撮／タイトルバック
- 舞台『直撃!ドラゴンロック3〜轟天対エイリアン』映像演出
- 映画(アニメ)『劇場版とっとこハム太郎 ハムハムランド大冒険』CG監督
- 映画『ゴジラ・モスラ・キングギドラ 大怪獣総攻撃』特撮コンテ
- 映画『修羅雪姫』特技監督

2002
- テレビシリーズ(アニメ)『アベノ橋魔法☆商店街』絵コンテ(魔方陣シークエンス)
- テレビシリーズ『私立探偵濱マイク』出演(6話)
- 映画『リターナー』出演
- テレビシリーズ(アニメ・再編集版)『ヴァンドレッド激闘編』監督／責任編集
- テレビシリーズ『まんてん』タイトルバック演出
- 映画『ミニモニ。THE(じゃ)ムービー お菓子な大冒険!』監督／絵コンテ(ヒグチしんじ名義)

2003
- 舞台『花の紅天狗』映像演出
- ゲーム『ディノクライシス3』絵コンテ
- 映画（アニメ）
 『劇場版ポケットモンスターアドバンスジェネレーション
 　七夜の願い☆ ジラーチ』絵コンテ
- 舞台『阿修羅城の瞳〜BLOOD GETS IN YOUR EYES』
 映像演出
- 映画『ドラゴンヘッド』視覚効果デザイン
- ビデオ（アニメ）『サブマリン707R』予告編演出
- 舞台『レッツゴー! 忍法帖』映像演出

2004
- 映画『跛鷺妖怪伝 牙吉KIBAKICHI第一部』似顔絵のみの出演
- 舞台『髑髏城の七人 アオドクロ』映像演出
- 映画『CASSHERN』バトルシーンコンテ
- DVD『地球攻撃命令 ゴジラ対ガイガン』
 音声特典オーディオコメンタリー
- 映画『キューティーハニー』企画協力／絵コンテ
- 映画『NIN×NIN忍者ハットリくん THE MOVIE』
 絵コンテ（アクションシーン）（ヒグチしんじ名義）
- ビデオ（アニメ）『トップをねらえ! 2』絵コンテ（1話）
- 舞台『SHIROH』映像演出

2005
- 映画『ローレライ』監督
- 書籍 富野由悠季『教えてください。富野です』装丁
- 映画『戦国自衛隊1549』企画協力
- 書籍『福井晴敏×樋口真嗣 爆発道場』対談
- ゲーム『アーマード・コア ラストレイヴン』
 ムービー演出／編集／CM監督
- 展覧会「館長 庵野秀明 特撮博物館
 　ミニチュアで見る昭和平成の技」副館長

2006
- ゲーム『新鬼武者DAWN OF DREAMS』ストーリーボード
- 映画『日本沈没』監督
- 映画『立喰師列伝』出演
- 書籍 森博嗣『四季シリーズ』文庫版装丁

2007
- 映画『バブルへGO!! タイムマシンはドラム式』絵コンテ
- テレビシリーズ（アニメ）『スカルマン』OP絵コンテ
- 映画『西遊記』絵コンテ（ヒグチしんじ名義）
- 映画（アニメ）『ヱヴァンゲリヲン新劇場版：序』
 絵コンテ（新作画）
- 書籍 森博嗣『Gシリーズ』文庫版装丁

2008
- テレビ『映画の達人』出演 トーク番組 03回、04回
- 映画『隠し砦の三悪人 THE LAST PRINCESS』監督
- 書籍 中島かずき『髑髏城の七人』講談社文庫版装丁
- 映画（アニメ）『スカイ・クロラ The Sky Crawlers』
 Gyaoスペシャル予告編演出

2009
- 映画『長髪大怪獣ゲハラ』製作総指揮
- テレビシリーズ（アニメ）『シャングリ・ラ』
 タイトルロゴデザイン／OP絵コンテ
- 映画『GOEMON』協力
- 映画（アニメ）『ヱヴァンゲリヲン新劇場版：破』
 絵コンテ／イメージボード／脚本協力
- DVD『ロックドリルの世界～地底世界の超機械巨神～』
 製作総指揮
- 書籍 上橋菜穂子『獣の奏者』講談社文庫版装丁
- カードゲーム『ポケモンカードバトルLEGEND拡張パック
 「ハートゴールドコレクション」
 「ソウルシルバーコレクション」』イラスト構図
- 映画『ASSAULT GIRLS』宣伝美術

2010
- 書籍 福井晴敏『機動戦士ガンダムUC』角川文庫版装丁
- テレビシリーズ『MM9』テレビシリーズ総監督／脚本／監督
- テレビシリーズ（アニメ）
 『パンティ＆ストッキングwithガーターベルト』
 絵コンテ（6話、20話）
- 映画『デスカッパ』出演

2011 ・映画（アニメ）『トワノクオン』絵コンテ（第三章 回想パート）

・書籍 樋口尚文『グッドモーニング、ゴジラ
　　　　　　　　～監督本多猪四郎と撮影所の時代』装丁

・映画（アニメ）『鉄拳 BLOOD VENGEANCE』
イメージボード／絵コンテ

・書籍『特撮映画美術監督 井上泰幸』装丁

2012 ・PV『AKB48「真夏のSounds good!」』PV監督

・映画（アニメ）
『宇宙戦艦ヤマト2199 第二章「太陽圏の死闘」』
絵コンテ（テレビ版3話）

・映画（展示映像）『巨神兵東京に現わる』監督／絵コンテ

・展覧会「館長 庵野秀明 特撮博物館
　　　　　　　ミニチュアで見る昭和平成の技」副館長

・PV エレファントカシマシ『ズレてる方がいい』PV監督

・映画『のぼうの城』監督（犬童一心と共同監督）

・映画（アニメ）『ヱヴァンゲリヲン新劇場版：Q』
絵コンテ／イメージボード／デザインワークス

・テレビ『ディープピープル』出演（トーク番組）

・PV『enchantMOON』プロダクション・コンサルタント

2013 ・映画（アニメ）
『宇宙戦艦ヤマト2199 第四章「銀河辺境の攻防」』
絵コンテ（テレビ版13話）

・映画『インターミッション』出演

・テレビシリーズ（アニメ）『宇宙戦艦ヤマト2199』
絵コンテ（3、13、15、23話）

・映画（アニメ）
『宇宙戦艦ヤマト2199 第五章「望郷の銀河空間」』
絵コンテ（テレビ版15話）

・映画（アニメ）
『宇宙戦艦ヤマト2199 第七章「そして艦は行く」』
絵コンテ（テレビ版23話）

・CD『SHIRO'S SONGBOOK 'Xpressions' SAGISU』
ライナーノーツイラスト

・PV『鷺巣詩郎「Peaceful Times（F02）petit film」』
PV監督／絵コンテ／演出

・ゲーム『信長の野望・創造』OPムービー監督

2014
- テレビシリーズ（アニメ）『キルラキル』絵コンテ（15話）
- 映画（アニメ）『宇宙戦艦ヤマト2199 星巡る方舟』絵コンテ

2015
- テレビ『岩井俊二のMOVIEラボ』出演（トーク番組）
- ラジオ『たまむすび』出演（『進撃の巨人』）
- 映画『進撃の巨人 ATTACK ON TITAN』監督
- Blu-ray『帝都 Blu-ray COMPLETE BOX』ジャケットデザイン
- 映画『進撃の巨人 ATTACK ON TITAN エンド オブ ザ ワールド』監督
- 映画『GARM WARS The Last Druid』絵コンテ

2016
- ゲーム『進撃の巨人』OPムービー監督
- 映画『シン・ゴジラ』監督／特技監督／絵コンテ
- ラジオ『ミュ～コミ+プラス』出演

2017
- ゲーム『仁王』OPムービー監督
- ゲーム『信長の野望・大志』OPムービー監督
- アニメ『映画監督とぶらり！まち歩き』出演
- 特定非営利活動法人アニメ特撮アーカイブ機構 副理事長に就任

2018
- テレビシリーズ『精霊の守り人 最終章』演出／特技監督（6～8回）
- ゲーム『真・三國無双8』OPムービー監督
- テレビシリーズ（アニメ）『ひそねとまそたん』原作／総監督／絵コンテ
- ラジオ『たまむすび』出演（『ひそねとまそたん』）
- パチンコ『CRぱちんこウルトラセブン2』実写パートコンテ
- テレビシリーズ（アニメ）『進撃の巨人』絵コンテ（46話＝第3期9話）

2019
- 配信『シン・特撮魂』出演

2020 ・ゲーム『仁王2』OPムービー監督

・配信『カプセル怪獣計画』原案／総指揮／出演など

・ラジオ『伊集院光とらじおと』
出演（『シン・ゴジラ』『シン・ウルトラマン』）

・配信／映画『8日で死んだ怪獣の12日の物語』原案／出演

・須賀川特撮アーカイブセンター
監修／「収蔵庫内収蔵品図解」執筆

2021 ・映画（アニメ）『シン・エヴァンゲリオン劇場版』
絵コンテ／イメージボード

・テレビ『SWITCHインタビュー 達人達』出演（トーク番組）

・書籍『キングコング対ゴジラ コンプリーション』カバーデザイン

・テレビ『ぶらぶら美術館・博物館』出演（ゲスト解説）

・須賀川特撮アーカイブセンター フロアガイド執筆

2022 ・映画『Ribbon』特技監督

・映画『シン・ウルトラマン』監督／絵コンテ／撮影

・ゲーム『信長の野望・新生』OPムービー監督

・書籍『モスラ対ゴジラ コンプリーション』カバーデザイン

・配信『仮面ライダーBLACK SUN』コンセプトビジュアル

・展覧会「生誕100年 特撮美術監督 井上泰幸展」
ロゴ、ポスターデザイン／図録装丁

2023 ・映画『仕掛人・藤枝梅安』予告編制作

※本リストは発展途上であり未完成です。
　ただし、今後の日本映画の記録と研究、発展の一助となれば幸いであります。

※表中の西暦はメディアの公開、放映、発売、配信開始年となります。

Shinji Higuchi
Special Effects Field Notes:
Visual Plans and Sketches

樋口真嗣特撮野帳 −映像プラン・スケッチ−

2022年12月18日 初版第1刷発行

著者	樋口真嗣
デザイン	真々田稔（rocka graphica）
編集	木川明彦（ジェネット）
スキャン	真木圭太（ジェネット）
制作進行	大場義行
協力	特定非営利活動法人アニメ特撮アーカイブ機構（ATAC）
発行人	三芳寛要
発行元	株式会社 パイ インターナショナル 〒170-0005 東京都豊島区南大塚 2-32-4 TEL 03-3944-3981 FAX 03-5395-4830 sales@pie.co.jp
印刷・製本	株式会社広済堂ネクスト

© Shinji Higuchi 2022
978-4-7562-5305-7 C0079
Printed in Japan

TM & © TOHO CO., LTD.